EL FOTÓGRAFO DE AUSCHWITZ

 Planeta Internacional

LUCA CRIPPA Y MAURIZIO ONNIS

EL FOTÓGRAFO DE
AUSCHWITZ

 Planeta

Título original: *IL FOTOGRAFO DI AUSCHWITZ*
de Luca Crippa y Maurizio Onnis
© 2014 por Mondadori Libri S.P.A bajo el sello de Piemme, Milano
Por mediación de Ute Körner Literary Agent – www.uklitag.com

Créditos de portada: Planeta Arte & Diseño
Fotografía de portada: Auschwitz-Birkenau State Museum in Oświęcim
Traducido por: Clara Ferri

Fotografías 1 y 2 (se desconoce el propietario de derechos)
Fotografías 3, 4, 5, 6, 13, 14, 15, 16, 17, 18, 19, 20, 21, 22, 23, 24, 25, 26
(Archives of Auschwitz-Birkenau State Museum in Oświęci)
Fotografías 7, 8, 9, 10, 11, 12, 27, 28 (gentil cesión de Yad Vashem Archives
Fotografía 29 (BART EK WRZ ESN IOWS KI/AFP /Getty Images)

Derechos reservados

© 2024, Editorial Planeta Mexicana, S.A. de C.V.
Bajo el sello editorial PLANETA M.R.
Avenida Presidente Masarik núm. 111,
Piso 2, Polanco V Sección, Miguel Hidalgo
C.P. 11560, Ciudad de México
www.planetadelibros.com.mx

Primera edición en formato epub: febrero de 2024
ISBN: 978-607-39-0936-5

Primera edición impresa en México: febrero de 2024
ISBN: 978-607-39-0935-8

Impreso en los talleres de Litográfica Ingramex, S.A. de C.V.
Centeno núm. 162-1, colonia Granjas Esmeralda, Ciudad de México
Impreso y hecho en México – *Printed and made in Mexico*

PRÓLOGO

Auschwitz: una tarde en el Servicio de Identificación

Wilhelm Brasse encendió la ampliadora y un intenso cono de luz blanca se proyectó en la hoja de papel fotográfico. El negativo lo había revelado esa misma mañana Franek, uno de sus compañeros, y él ni siquiera le había echado un vistazo. Franek era un buen técnico de laboratorio y Brasse estaba seguro de que el negativo tenía el contraste y el grado de revelado adecuados. Conocía a la perfección también su ampliadora —después de tanto trabajar juntos sabía cómo funcionaba— y comprendía que para la impresión, con un negativo de densidad media, bastaría una docena de segundos de exposición. Después de doce segundos precisos, apagó la luz blanca y la habitación volvió a la penumbra de la luz roja de seguridad.

Su jefe, el *Oberscharführer* de las ss, Bernhard Walter, le había solicitado impresiones de grandes dimensiones. Por eso Brasse había apoyado en la superficie de la ampliadora una hoja de treinta por cuarenta centímetros. Y ahora, cuando la hoja contenía ya en sí la imagen proyectada por el negativo, pero todavía inmaterial, todavía invisible, la tomó y la sumergió en la charola del revelador. Esperó con impaciencia, como siempre en esa fase del trabajo, y muy lentamente la imagen tomó forma, era un rostro, no cabía duda.

Primero, aparecieron los contornos de los ojos y algunos mechones más gruesos de cabello; luego, los rasgos del rostro y del

cuello. Era una mujer, morena y joven, con un pañuelo de colores en la cabeza. Cuando el negro de las pupilas se llenó, Brasse sacó la hoja del revelador, la enjuagó rápido y la metió en la charola del fijador, sería suficiente medio minuto. Ni siquiera miró el cronómetro que estaba en el estante más cercano. El tiempo de ese trabajo le corría por dentro de manera natural y desde hacía tiempo ya no necesitaba instrumentos para medirlo. Por fin sacó la hoja del fijador, la lavó una vez más con cuidado, para evitar que la impresión se volviera amarillenta, y la colgó de un hilo de ropa para que se secara. Le había pedido a Walter una secadora, pero a su jefe le costaba trabajo lograr que Berlín le mandara nuevos equipos, y pensar en buscarlos en Varsovia era inútil, los alemanes le habían sustraído a la capital polaca todo lo que podía servir.

Sólo después de haber colgado la impresión, Brasse prendió la luz del cuarto oscuro. Y ahí, de pie, frente al hilo para ropa, observó la imagen. Un movimiento de complacencia le atravesó el ánimo, la impresión estaba perfectamente revelada y contrastada. Sin embargo, pronto la complacencia fue sustituida por la turbación. Los ojos de la mujer lo miraban con una expresión terrible.

Dio un paso hacia atrás, inquieto, para ver mejor.

No habría podido decir de qué país lejano provenía, el retrato había sido realizado con demasiada cercanía como para poder deducir algo de su vestimenta o de otros particulares. Era un rostro parecido a miles de los que él mismo había retratado ahí, en el Servicio de Identificación del campo. Podía ser una judía de cualquier nacionalidad o una francesa o una eslovaca, incluso una gitana, aunque sus rasgos no eran precisamente los característicos de las nómadas que había encontrado en Auschwitz. Podía ser alemana, castigada por algo que a los nazis no les había gustado.

No lo sabía.

La foto la había tomado Walter, que no perdía tiempo en darle explicaciones. Él, Brasse, nunca salía al exterior a fotografiar. Tenía autorización para hacerlo, pero no quería. A menos que se lo ordenaran, prefería quedarse ahí, en el calor y el resguardo del

estudio. En cambio, al oficial le gustaba fotografiar a la luz del sol y rodar breves filmaciones. Luego llevaba todo al estudio para el revelado y la impresión.

El *Oberscharführer* estimaba y respetaba a su retratista en jefe.

Nunca olvidaba recordarle que él era un ss y Brasse, un prisionero, un cero a la izquierda. Pero la habilidad del fotógrafo le resultaba demasiado útil y, con el tiempo, incluso se había encariñado con el deportado polaco. Charlaba con él, le pedía opiniones técnicas y, le daba encargos delicados.

Esa mañana entró al estudio muy temprano, aun antes de que tomara forma la fila de prisioneros por identificar y registrar; todos a su llegada se pusieron en firme. El alemán tenía en la mano un rollo de película fotográfica y, por el cuidado con que lo manejaba, se hubiera dicho que contenía un tesoro, debían de ser muchos metros de película.

—¿Dónde está Brasse?

—En el cuarto oscuro —le contestó Tadek Brodka mientras preparaba el equipo para el trabajo de la mañana.

El ss atravesó la habitación a paso rápido y tocó la puerta del laboratorio. No quería irrumpir mientras la luz roja estuviera prendida, habría echado a perder el trabajo de su protegido. Entró sólo cuando escuchó la invitación a hacerlo.

—Buenos días, *Herr* Brasse. ¿Qué tal le va hoy?

El fotógrafo le sonrió.

—Bien, como siempre, *Herr Oberscharführer*. ¿En qué puedo servirle?

Walter levantó la mano, le mostró el rollo y lo puso en una mesa.

—Aquí hay un nuevo trabajo para usted. ¿Cuándo cree poder revelarlo e imprimirlo?

Brasse observó la bobina.

—Empiezo hoy mismo, en cuanto terminemos los registros. ¿Puedo preguntarle de qué se trata?

Walter se encogió de hombros, despreocupado.

—Son tomas que hice ayer alrededor del campo. Así, a la buena de Dios. Pero me interesan mucho y a mis jefes también. ¿Entiende lo que quiero decir?

El fotógrafo entendía perfectamente. Esas imágenes no estaban destinadas al álbum personal de recuerdos de las ss y serían revisadas por los más altos oficiales del campo. Debía trabajar en ellas con absoluta dedicación.

—No se preocupe. Tendrá unas impresiones perfectas.

Tras esa breve conversación, Walter se fue y Brasse retomó sus labores habituales. Volvió al rollo en la tarde y su previsión se hizo realidad. Las impresiones salieron verdaderamente perfectas, incluso al cortar algunos encuadres para mejorar las mediocres tomas del alemán. Y ahora estaba ahí, observando el rostro de aquella mujer, dejando que sus ojos lo miraran fijo.

Esos ojos lloraban sin lágrimas.

Las pupilas negras y profundas estaban llenas de terror y desesperación.

Los párpados estaban completamente abiertos, la mirada desorbitada.

Más abajo, un doblez en los labios decía cuánto miedo sentía la mujer. Había visto algo, quizá un cadáver, quizá un sepulturero que amontonaba los cuerpos.

Brasse entendió en un segundo dónde se encontraba y cuándo la habían tomado.

La cámara de gas. La mujer estaba en la entrada de la cámara de gas. Quizá había visto abrirse las puertas blindadas, quizá las había visto cerrarse, y había observado al interior; donde hacían la limpieza de la carga anterior.

En sus ojos estaba todo eso, miedo y desconcierto, junto con la tremenda conciencia de que todo estaba por terminar. Que ella sería la siguiente.

Brasse se estremeció.

Ya había visto morir a muchos, ahí en el campo, pero nunca antes había visto ojos como los de la mujer de la fotografía, los

ojos de quien en ese momento está vivo, pero dentro de un minuto estará muerto. Los ojos de quien ve abrirse las bocas del infierno. Los ojos del último segundo en que el corazón late. El último paso antes de que baje el telón.

Se alejó rápido y corrió a apagar la luz, el cuarto oscuro cayó otra vez en una penumbra rojiza. Las ventanas estaban cerradas y él se sintió seguro.

Mientras estuviera ahí adentro, no podía ocurrirle nada.

Poco a poco se calmó y retomó el trabajo del día, los prisioneros se registraban en el Servicio de Identificación y él no quería retrasarse.

PRIMERA PARTE

Auschwitz 1941:
Esconderse para sobrevivir

1

—¡Así, no te muevas! Bien, ¡no levantes demasiado el mentón! ¡No te muevas! ¡Listo!

El obturador disparó y la imagen del prisionero quedó capturada en el gran negativo de seis por doce centímetros. Entonces Brasse se acercó a la silla. El prisionero se hizo instintivamente para atrás, como si temiera que lo golpeara, pero él lo tranquilizó.

—No te asustes. Sólo quiero arreglar un detalle.

Y le ajustó el cuello de la chaqueta del uniforme, uno de los botones estaba medio abierto.

Cuando retrocedió, miró de nuevo en el visor.

—Quítate el sombrero y mira directamente al objetivo. No parpadees, no sonrías. No hagas muecas, por favor. ¿Por qué esa cara?

El prisionero no lograba mantener firme su expresión, ni siquiera durante los pocos segundos necesarios para ser retratado. Era un polaco.

—Me duele la espalda. Mucho —contestó a la pregunta de Brasse en su lengua madre.

También el *Kapo* que lo había llevado ahí era un polaco. Se acercó a la silla giratoria y le asestó una cachetada.

—Ponte derecho y haz lo que te dice el fotógrafo. ¡Aquí sólo tienes que obedecer!

Brasse le lanzó una mirada de reproche al *Kapo*. Nunca lo había visto antes y no sabía de qué bloque provenía, pero no le tenía

miedo. Allí era él quien mandaba, sobre todo cuando había que tratar con los «clientes», y no quería que los prisioneros fueran maltratados inútilmente.

—¡*Kapo*, no lo vuelvas a golpear! ¡No en mi estudio! ¿Entendiste?

El hombre masculló una imprecación y volvió a recargarse en la pared.

—De acuerdo, me las veré después con esta rata asquerosa.

Brasse repitió su invitación al prisionero y el hombre por fin miró fijo el objetivo, la frente sin fruncir, los ojos desorbitados, el cuello tenso por el esfuerzo de mantener la pose; el fotógrafo disparó.

Cuando volvió a levantar la mirada, el prisionero estaba en la misma posición en la que lo vio a través de los lentes, inmóvil, perdido en sus pensamientos. Había gastado tanto tiempo en ponerlo en pose y ahora él no volvía a la realidad. Brasse lo observó. Sus ojos, siempre desorbitados, parecían grandes, inmensos en el rostro demacrado y brillantes, tan brillantes —en el momento en que había olvidado todo— como para conferir esplendor al resto de la cara y a toda su persona. Como si al fondo de esos ojos aún hubiera una llama tenaz y muy decidida a no apagarse.

Fue él quien lo sacó del hechizo.

Estiró el brazo y jaló hacia sí la palanca que se encontraba a un lado del banco fotográfico. De inmediato la silla del prisionero giró noventa grados, permitiéndole encuadrarlo de perfil. Pero cuando miró en el visor notó que el hombre, de pronto despabilado por el giro, estaba demasiado arriba. Otra palanca le permitió bajar un poco la silla y, finalmente, la nuca del deportado se halló en la altura correcta.

—No te vuelvas a poner el sombrero y observa el muro frente a ti…

El hombre obedeció y el fotógrafo pudo hacer la última toma.

Con él, el trabajo había acabado.

—Bien, te puedes ir…

—¡Adelante, camina! —le gritó el *Kapo* y él se levantó con la mirada decepcionada, deseoso de saborear más el descanso que le había concedido la novedad de las fotografías. No quería volver afuera, al frío. Quería seguir ahí, adentro, en el calor. Pero no le daba tiempo. Otro prisionero debía tomar su lugar y la fila ya se hacinaba afuera de la habitación. Brasse echó un vistazo al otro lado y vio al menos unos veinte. Estaban parados, no hablaban, miraban inmóviles delante de ellos. No se concedían la menor infracción a la regla que les imponía silencio absoluto. Y cuando uno, tal vez el tercero en espera, se atrevió a absorber sus mocos, el *Kapo* estalló.

—¡Bastardo! ¡Asqueroso animal! ¡Escoria judía!

Lo agarró a puñetazos y cachetadas, primero en el cuerpo y luego en la cabeza, mientras el otro se doblaba en el suelo y trataba de protegerse la cabeza con brazos y manos.

El hombre no se atrevió a reaccionar y gimió en voz baja, casi en un susurro, pero fue suficiente para que el *Kapo* perdiera más los estribos, mientras los demás se apartaban aterrorizados. Había que detenerlo, si no, lo mataría.

—¡Lo quiero a él, ahora!

Brasse indicó al deportado y el *Kapo*, jadeando y lleno de rabia, tuvo que detenerse.

—¿Por qué justo él? No es su turno.

El fotógrafo tomó al *Kapo* de un brazo y lo apartó un par de metros del grupo. Le habló con tono gentil pero inamovible, no quería enemistarse con él. Sin embargo, dejó pasar a través de las palabras una leve amenaza.

—¿Acaso no recibiste la orden de traer aquí a los hombres de tu *Kommando* para la fotografía?

—Así es.

—¿Y sobre quién va a recaer la responsabilidad si no tomamos las fotos?

El *Kapo* lo miró fijo un momento, apretando los puños. Se veía que moría de ganas de golpearlo a él también; a pesar de

sus pretensiones, el fotógrafo era un simple deportado, un piojo. Luego se contuvo y gruñó:

—¿Qué quieres decir?

Brasse trató de ser aún más amable.

—Me dieron la orden de fotografiar sólo a prisioneros en buen estado. Las tomas deben estar limpias. No quiero caras golpeadas, ojos morados o huesos quebrados. No quiero prisioneros sufriendo. A mi jefe estas cosas no le gustan. ¿Está claro?

El *Kapo* apretó los labios. Había entendido, estaba claro. Incluso trató de relajar el rostro con una sonrisa.

—No le vas a contar a tu jefe este pequeño accidente, ¿verdad?

Brasse negó con la cabeza, tranquilizándolo.

—Yo no diré nada. Pero ahora fotografiemos a ese hombre, antes de que en su rostro aparezcan los moretones. ¿A qué *Kommando* pertenecen?

—Estamos en los garajes del campo. Y estos animales se lo toman con calma. Se están acostumbrando bien, tienen demasiado confort.

Resopló, como si pensara que se necesitaba a alguien como él para restablecer la disciplina en Auschwitz, y le ladró al prisionero tan pronto como le dio la orden de entrar en el estudio y sentarse en la silla giratoria.

Primera toma de tres cuartos, con el gorro en la cabeza.

Segunda toma de frente, sin gorro.

Tercera toma de perfil, también sin gorro.

Después de cada retrato, mientras Brasse se encargaba del encuadre, Tadek Brodka sacaba de la Zeiss el pesado casete, que contenía el negativo, para cambiarlo. Finalmente, Stanisław Trałka componía los letreros de identificación, acercándolos al prisionero para que apareciera en la tercera imagen: de dónde era originario, cuál era su número de matrícula, por qué se encontraba en Auschwitz. De esta forma, Brasse se enteró que el deportado al que el *Kapo* había golpeado era Pol S., un preso político proveniente de Eslovenia, y que su número de matrícula era 9835.

Calculó que había llegado al campo de concentración unos meses después de él.

Cuando terminó, con un movimiento de la cabeza le dio a entender que podía irse, y captó en sus ojos un mudo agradecimiento. El hombre sabía que Brasse lo había salvado de un castigo aún más duro, pero el fotógrafo agachó la mirada y no contestó a ese saludo silencioso. Al intervenir había querido ahorrarle golpes aún peores, sabía muy bien que si lo hubiera dejado ir sin tomarle la fotografía, habría un hueco en los registros, noventa de cada cien prisioneros no regresaban a una nueva sesión. Los mataban en el ínterin.

Sin embargo, pensaba también en sí mismo. Nadie sabía qué pasaba por la cabeza de los alemanes y no se habría sorprendido si le hubieran echado la culpa a él por las fotos no tomadas. Quería que todo saliera bien.

Mientras el *Kapo* en el garaje empujaba la silla giratoria al siguiente deportado, Brasse levantó la mirada hacia el reloj con el que los alemanes habían adornado el estudio. Notó que casi era mediodía, dentro de poco un pájaro saldría de las puertas del reloj para cantar. Aquel sonido lo irritaba porque siempre lo distraía cuando estaba concentrado, pero no encontraba el valor de pedir que le quitaran el sonido. Le divertía a Bernhard Walter y eso bastaba. Pasó un minuto más, el pájaro cantó, él sintió una punzada del hambre y regresó al objetivo. En ese momento entró Franz Maltz, el *Kapo* del estudio fotográfico. Brasse le dirigió un saludo deferente.

—Bienvenido otra vez, *Kapo*. ¿Es una bonita mañana allá afuera?

Maltz se sacudió, para quitarse de encima lo helado, y se acercó a la estufa, cubriéndola con su gran trasero.

—Piensa en tu trabajo, polaco, y no te preocupes por mí.

Brasse no contestó y agachó la vista, mirando en el visor de la Zeiss.

Nadie sabía en dónde transcurría la mayor parte de su tiempo el *Kapo*. Claro que no entendía nada de fotografía y a lo mucho

podía hacer alguna copia en el cuarto oscuro. Cómo se había vuelto *Kapo* del Servicio de Identificación era un misterio, pero nadie se atrevía a preguntarle al respecto. Era su superior directo, no había nada más que agregar. Y Brasse lo escuchaba jadear a menudo detrás de sí, pegado a la estufa, mientras él se ocupaba del encuadre.

Ahora un muchacho estaba sentado en la silla.

No debía tener más de dieciocho años y, al observarlo a través del visor, Brasse sintió un vuelco en el corazón. Llevaba en el pecho el triángulo amarillo, encima del cual estaba zurcido el triángulo rojo, formando la estrella de David: también él era judío y de seguro no viviría por mucho tiempo. Pero no era eso lo que causaba la compasión del fotógrafo. Era su mirada la que lo emocionaba. El muchacho tenía ojos claros, limpios, los ojos confiados de quien acaba de salir de la pubertad. Las pestañas largas, casi femeninas, y las pecas le conferían un aspecto amable. Ningún rastro de vello en las mejillas ni en el mentón. Brasse estaba seguro que de sus labios jamás saldría un insulto. Moriría invocando a su madre y mirando fijo a sus verdugos, asombrado, sin entender por qué lo mataban. No le quedaban más que un par de semanas de vida. Trabajo, frío, hambre y golpes, sólo era cuestión de tiempo.

Tan pronto como hizo la tercera toma, la de perfil, escuchó a Maltz gritar: «*Weg!*». En alemán era la orden de largarse, de esfumarse.

El joven venía de Francia y de seguro no entendía alemán, pero entendió el tono de esa orden apresurada y trató de levantarse de la silla giratoria lo más rápido posible.

No fue suficiente.

Aún no ponía los pies en el piso cuando el *Kapo* empujó la palanca a un lado del banco fotográfico con un movimiento repentino, la silla giró y regresó rápidamente a la posición frontal. Como le ocurre a los muñecos de resorte, el muchacho brincó y fue catapultado al piso, golpeando su cara contra el borde de la plataforma que sostenía la Zeiss.

Por un momento se quedó inmóvil en el piso y Brasse sintió el impulso de ayudarlo. Pero no estaba permitido ayudar a los deportados, se metería en un lío. Entonces, mientras Maltz se reía como loco, el judío se levantó solo, con un gran esfuerzo. Cuando estuvo de pie, escupió un diente y su *Kapo* lo empujó hacia afuera. Él también se reía. Nunca había visto ese jueguito y se divertía mucho.

—¡Qué divertido! ¿Lo hacemos otra vez?

Maltz, que de tanto reír había doblado sus rodillas, contestó con dificultad:

—¿Viste qué cara puso? ¡Me matan de risa! Se quedan tan sorprendidos… Oh, Dios, qué cara tenía. Se quedan muy sorprendidos. ¡Sí, hagámoslo otra vez!

Así que la silla giratoria tiró al piso a otros tres prisioneros.

Uno en particular, un viejo, se rompió un brazo. En el piso gritaba de dolor y de miedo. De dolor porque su brazo se dobló de manera innatural y el hueso casi sobresalía de la carne. Y de miedo porque entendía que este incidente marcaba su fin. Se leía en su cara que lo entendía. Del estudio fotográfico pasaría directamente al hospital y de ahí al crematorio. Nadie tenía interés en curar y alimentar a un anciano. Mientras más pronto se quitara de en medio, mejor para todos. Y todo el conjunto —el brazo destrozado, el miedo en los ojos del viejo, el caos en que se precipitó el estudio— provocó la máxima hilaridad de los dos *Kapos*, quienes dejaron de reír sólo después de varios minutos.

Entonces Maltz regresó a su acostumbrado ceño fruncido. Se había desahogado mucho y ya no tenía ganas de bromear. Se estiró un par de veces. Luego bostezó.

—Voy a la tienda a comprarme algo de comer. ¿Quieren algo?

Y se rio socarronamente, sabiendo que Brasse y sus compañeros no tenían dinero para gastar en la tienda.

Entonces los dejó solos, lidiando con los prisioneros.

Brasse miró el reloj. Era casi la una. La punzada del hambre se hizo más fuerte, pero tenía que aguantarse.

Aún tenían muchas horas de trabajo por delante.

2

Todo empezó un mes antes, el 15 de febrero de 1941, el día en que lo mandaron a la Oficina Política, después del primer terrible invierno transcurrido en Auschwitz. En el camino se dio cuenta de que no estaba solo. Junto a él, otros cuatro prisioneros buscaban las barracas de las SS. Mientras caminaban, con los zuecos en la nieve y los brazos cruzados en el pecho, para no dispersar el escaso calor del cuerpo hambriento, charlaron preocupados, preguntándose por qué los habían convocado justo a ellos.

—¿Tú de dónde vienes?

—De Francia. ¿Y tú?

— De Holanda.

—Yo vengo de Eslovaquia.

—No entiendo…

Sólo Wilhelm Brasse hablaba alemán, así que para entenderse usaron las pocas palabras que habían aprendido en la Torre de Babel del campo, comunicándose casi a gestos.

Venían de naciones distintas y tenían edades diferentes: dos habían pasado los cincuenta, uno tenía treinta y cinco años y otros dos, entre los cuales estaba Brasse, eran aún más jóvenes. Parecía que ni siquiera tenían algún conocido en común entre los *Kapos* o los demás prisioneros, trabajaban en *Kommando* y dormían en bloques distintos. Andaban a tientas. Hasta que a Wilhelm se le ocurrió una idea.

—¿Cómo se registraron?

Los demás lo miraron perplejos.

—¿Qué quieres decir?

El polaco replicó con impaciencia.

—¿Qué hacían en la vida antes de llegar aquí? ¿Qué les dijeron a las ss?

—Yo era fotógrafo —explicó el francés.

—¿De verdad? ¿Y tú?

El eslovaco asintió.

—Yo también era fotógrafo. Tenía un estudio cerca de Bratislava.

Resultó que de los civiles, el holandés y el húngaro también habían sido fotógrafos.

—Como yo. —Cerró el círculo Brasse—. Yo también era fotógrafo. ¿Saben qué significa esto?

Los cinco hombres se detuvieron con los pies bien plantados en el hielo para no resbalarse. La puerta de la Oficina Política estaba a unos pasos de ellos. Se miraron los unos a los otros, sin hostilidad pero ya con la desconfianza creciente. En pocos segundos entendieron que los alemanes, de alguna manera, por alguna necesidad que ellos todavía desconocían, necesitaban a un fotógrafo. Quiza dos. Pero, en definitiva, cinco no. Era claro que se estaban dirigiendo hacia una selección.

Wilhelm rompió el silencio y la tensión que los rodeaba.

—Bueno, vamos. De todos modos, los alemanes son quienes deciden.

Y entraron con pasos cortos, pidiendo permiso y anunciando su nombre de número de matrícula, cada uno, tras entrar a la barraca.

«¡Presente!» casi gritaban, con voz clara y fuerte, como si su destino dependiera del hecho de solicitar audiencia de manera más disciplinada que sus compañeros.

Luego los dejaron esperando, de pie, sin una explicación, mientras los admitían uno tras otro en un cuartito del cual se filtraban

voces quedas. Cuando terminaban la entrevista, los dejaban salir por una puerta trasera. Nunca más se volvieron a ver todos juntos, ni siquiera pudieron intercambiar mirada alguna y, para asegurarse de que no se informaran mutuamente de lo que estaba ocurriendo en la oficina, un soldado de las ss, con la bayoneta firmemente encajada, se encargó de mantener la amenaza.

Cuando fue su turno, Wilhelm entró a la habitación.

Se halló frente a un escritorio que ocupaba casi todo el espacio y sólo dejaba libre el pasaje para su dueño, un *Oberscharführer*, mariscal de las ss: un joven suboficial del cual en ese momento podía depender su vida. Al polaco le latía fuerte el corazón. Abrió la boca para anunciar otra vez su nombre y matrícula, pero el otro lo calló con un ademán y lo invitó a sentarse.

—Tome asiento, Brasse.

Wilhelm lo miró estupefacto.

Desde hacía muchos meses, nadie se dirigía a él hablándole de usted.

Apretó con fuerza el gorro con las manos y se sentó.

—A sus órdenes.

El alemán, que parecía de alrededor de treinta años y tenía un rostro simpático, examinó con atención algunos papeles y luego empezó a hacerle una larga serie de preguntas sin prisa, incluso con paciencia, como si ahondar en el tema fuera para él una cuestión de máxima importancia.

—Veo que los documentos dicen que usted tiene veintitrés años y que, como civil, fue fotógrafo en Katowice.

—Sí, junto con mi tío.

—¿El estudio era de su familiar?

—Sí, yo fui su pupilo. Aprendí bien el oficio.

—¿Qué tan bien?

El ss sonreía y Wilhelm tuvo la tentación de mentir, pero en un santiamén entendió que lo pagaría caro, hacerse pasar por el mejor fotógrafo de Polonia sería inútil y peligroso. Se limitó a decir la verdad.

—Bastante bien.

No mentía. Él era realmente muy bueno.

—¿Qué usa para el revelado?

—Líquidos Agfa… La calidad alemana es superior a cualquier otra.

Concluyó sin ironía.

—¿Y para el fijado?

—También Agfa.

—¿Qué tal le va con el retoque?

Wilhelm se preguntó de qué servían todas esas preguntas. Era claro que necesitaban a un fotógrafo, hábil también en el cuarto oscuro. Pero el retoque era algo más, quizá relacionado con el retrato; algo para un estudio en la ciudad, en las calles elegantes del centro. No lograba entenderlo.

—Junto con mi tío hice muchos retoques, pero con los aparatos adecuados…

—¿Qué quiere decir?

Brasse miró a su alrededor, incierto, como diciendo que Auschwitz no era el lugar adecuado para esas actividades. Luego contestó.

—Se necesitan lápices con puntas de diverso grosor, tintas negras brillantes y mates, hollín, también laca. Y mucho más. Sólo así se puede hacer un retoque de calidad.

El *Oberscharführer* asintió satisfecho, parecía que las palabras de Wilhelm le agradaban. Hojeó los papeles unos segundos más. Luego abrió un cajón y le puso bajo los ojos un pequeño retrato en formato postal. Era un civil, un anciano que el joven jamás había visto; seguramente el retrato de medio cuerpo se había hecho en un estudio. Sin embargo, no era perfecto.

—¿Qué piensa de esta fotografía?

—No está bien.

—¿Por qué?

—El encuadre de tres cuartos es bueno y la expresión del rostro está bien, pero la mitad derecha de la cara está demasiado sombreada. Hay un problema de contraste.

El alemán se inclinó hacia él.

—Lo escucho.

Wilhelm tomó en la mano la fotografía y la observó con atención.

—Las lámparas están mal colocadas o tal vez el fotógrafo no contaba con iluminación suficiente. Se necesitaba una lámpara más que aclarara las sombras en la mejilla derecha del hombre. Ese es el problema.

El ss hizo un ademán con la cabeza hacia la imagen.

—Ese es mi padre y la foto la saqué yo.

Wilhelm se pasó saliva sin replicar, asustado.

—La saqué en su casa, en Fürth, Baviera, mi ciudad. Y la saqué sólo con las lámparas de la sala. Para ser obra de un amateur no está mal. ¿No cree, *Herr* Brasse?

Puso énfasis en *Herr* y el joven se sintió desvanecer.

Sin embargo, encontró el valor de contestar de manera adecuada.

—Sí. Para estar hecha con equipo de emergencia, es una buena fotografía.

El alemán asintió.

—Ya. Es una buena foto, pero yo tengo demasiadas cosas por hacer como para dedicarme a la fotografía.

Bajó de nuevo la mirada hacia los papeles que estaba examinando y con decisión puso en ellos unos signos rápidos. «Es mi práctica», pensó el polaco y se quedó en espera, lleno de angustia y nerviosismo. El ss dejó de escribir y le dio una hoja.

—Estas son sus órdenes. El eslovaco sabe de fotografía más que todos ustedes y el francés también es muy capaz. Pero usted, Brasse, tiene respecto a los demás una ventaja decisiva, más bien dos.

El joven no replicó.

—La primera es que habla bien alemán y yo no quiero comunicarme con gestos, como un mono. Con los otros dos sería así. La segunda ventaja es que usted, a pesar de declararse tenazmente

polaco, es hijo y nieto de austriacos. Yo tengo el deber de mirar con atención y responsabilidad a los arios. Incluso a aquellos que no les importa.

Ante esa observación, Wilhelm se sonrojó y el alemán se dio cuenta. Sonrió con malicia.

—El campo es un duro maestro y quizá con el tiempo le darán ganas de unirse a nosotros. La *Wehrmacht* es seguramente más acogedora que Auschwitz y nuestro uniforme es más hermoso que el de rayas de ustedes los prisioneros. ¿No le parece?

—Sin duda es así, señor.

—Bien. Ahora retírese.

Sin embargo, el polaco no se movió y el ss inmediatamente frunció el ceño. Esperó un segundo y espetó:

—¿Ya empieza a desobedecer? ¡Le dije que se largara!

—Disculpe, señor. ¿Para qué trabajo me reclutó?

El alemán se pegó la frente con una mano.

—¡Casi lo olvidaba! Me llamo Bernhard Walter y desde hoy soy su nuevo jefe. Usted está asignado al *Erkennungsdienst*, el Servicio de Identificación del campo. Nuestra tarea es tomar fotografías de los prisioneros y con ellas crear un archivo. Todos los que ingresan a Auschwitz deberán pasar frente a su objetivo para ser registrados. Comienza en una hora. ¿Está claro?

—Sí, señor.

—Y ahora váyase.

Wilhelm hizo una rápida reverencia y salió del cuartito.

El soldado de las ss lo acompañó afuera y lo dejó ahí, solo, en la nieve, temblando de alegría. Por fin, de la manera más inesperada, una luz aparecía al final del túnel. Casi incapaz de creer lo que estaba ocurriendo, marcó dos pasos de danza en el frío. Luego, sacudido por escalofríos cada vez más fuertes y, vencido por la tensión, se encaminó hacia su barraca. Lloraba y nunca las lágrimas le habían parecido tan dulces como ese día.

3

—¿Qué tenemos esta mañana?

Eran las seis y media y el *Kommando* del Servicio de Identificación ya se encontraba en el cuarto oscuro, en el bloque veintiséis, con la excepción del *Kapo* Franz Maltz, que tomaba las cosas con tranquilidad y siempre llegaba muy tarde. Él decía que no le daba satisfacción llegar a tiempo y ellos sabían el porqué, por orden expresa de Walter no podía golpear a los prisioneros de su equipo. Más valía, entonces, dejarlos trabajar solos.

—¿Qué tenemos esta mañana?

Brasse repitió la pregunta y la respuesta de Tadek llegó desde el fondo de una bodega, donde acumulaban al azar los desperdicios del material de laboratorio.

— Estoy aquí.

El muchacho se levantó de la posición a gatas y salió de la bodega, teniendo en mano un bulto envuelto en papel viejo. Lo abrió y salió una hogaza oscura, con un buen pedazo de margarina.

—Me los dio ayer el cocinero, en la cocina, para la ampliación de la foto de su esposa.

Pero los hombres ya no estaban escuchando su explicación. Era invierno, hacía frío y ellos tenían hambre. Esa bodega era su despensa secreta y en las últimas semanas se había quedado vacía por mucho tiempo. A pesar de todos los favores que hacían, conseguir comida de contrabando seguía siendo difícil y peligroso. Si Maltz

o, peor aún, Walter los hubieran descubierto, nadie habría podido garantizar su salvación. Sin embargo, ahora querían comer y preocuparse era inútil. Brasse estiró la mano y tocó el pan, negando con la cabeza.

—Está duro como piedra. ¿Tú te encargas, Stanisław?

Stanisław asintió. Tomó el pan, se levantó y se acercó a la gran guillotina con la que recortaban las fotografías. En pocos segundos el nudoso pan negro fue rebanado y distribuido en la mesa improvisada. La margarina se la dividieron a mordidas.

Wilhelm Brasse, Tadek Brodka, Stanisław Trałka y Władysław Wawrzyniak desayunaron y por un largo momento saborearon no sólo el alimento, sino la paz de esa comida colectiva, entre amigos, antes de volver al trabajo.

—No nos lo comamos todo. Guarden un pedazo para Franek y otro para Alfred.

Franek Myszkowski y Alfred Wojcicki eran otros dos miembros del *Kommando*. Franek estaba en el hospital con una fea bronquitis y todos esperaban que se recuperara pronto. Más bien, confiaban en ello, porque sus habilidades en el cuarto oscuro eran demasiado útiles para los alemanes, quienes dispusieron que lo atendieran como si fuera uno de ellos. Alfred estaba en el otro cuarto, fingiendo que limpiaba y quitaba el polvo del equipo del estudio. La realidad era que tenía otra tarea y, de hecho, irrumpió en el cuarto oscuro.

—Apúrense —dijo con ansiedad—. Maltz está llegando.

Se pararon, con el bocado en la boca, y en pocos segundos cada quien se ocupó de sus asuntos. El pan y la margarina sobrantes regresaron al fondo de la bodega, donde sólo una búsqueda muy atenta podría encontrarlos. Prácticamente, sólo un espía hubiera podido revelar el secreto, entre ellos sabían que nadie hablaría. Confiar el uno en el otro era indispensable si querían sobrevivir.

Brasse se sumergió en su trabajo y casi no oyó los gritos y las imprecaciones de Maltz. Cada mañana, hasta cerca de las diez, solía dedicarse a la impresión de las fotografías que había tomado el

día anterior y, por lo tanto, se encerraba en el cuarto oscuro, aislándose del resto del mundo.

El grupo funcionaba como reloj. Durante las sesiones, Brasse disparaba con la ayuda de Tadek y Stanisław. Mientras tanto, en el cuarto oscuro, Alfred, Franek y Władysław se encargaban de los negativos que se sacaban de la Zeiss tras cada toma. Los sumergían en tanques en donde cabían hasta treinta y esperaban media hora para el revelado. Luego los sacaban, los enjuagaban, los sumergían en el fijador y los enjuagaban otra vez. Finalmente, colgaban los negativos para que se secaran. Sólo hasta ese momento intervenía Brasse.

Por la mañana y después de las cinco de la tarde, cuando el último de los deportados por registrar abandonaba el estudio, le tocaba trabajar con los negativos y obtener las fotos. Raramente hacía copias de contacto, la mayoría de las veces procedía directamente a ampliarlas. Había comprendido que los alemanes querían fotos de identificación de dimensiones respetables. Así ocurrió también la mañana de ese día. Mientras sus compañeros limpiaban el estudio y preparaban el equipo para el revelado, él imprimía.

Era un trabajo delicado y no podía hacerlo rápido.

Sin embargo, tampoco podía retrasarse. Sus fotos iban a la Oficina Política, donde las insertaban en los expedientes de los prisioneros. Eran esenciales para reconocer a los deportados, los alemanes querían estar seguros de matar a la persona correcta. Por eso, por la noche Brasse se veía obligado a quedarse en el cuarto oscuro, incluso hasta tarde. Corría a la explanada para el pase de lista y luego volvía al bloque veintiséis, con la autorización de Walter, hasta medianoche o, incluso, hasta la una. A la mañana siguiente estaba agotado, pero era mejor eso que escarbar en la grava congelada en el aire helado o fabricar ladrillos para los nuevos edificios de Auschwitz.

Sólo había un modo para acortar el trabajo, hacerlo con menor cuidado, buscar menor precisión en la exposición del negativo, hacer ampliaciones más pequeñas. Sobre todo, hubiera podido evitar

dar uno que otro retoque. Retocaba a escondidas, con unos lápices que le había conseguido Franek, y lo hacía porque sentía respeto por esos prisioneros. Eran muertos caminando, pero él quería que se presentaran a la historia con un aspecto digno. Entonces se demoraba corrigiendo las sombras o endulzando algún rasgo demasiado pronunciado del rostro. Sobre todo en las ampliaciones, si aparecían las marcas de los golpes, las corregía. Algún día alguien encontraría esas fotografías y Brasse deseaba que el explorador del futuro entendiera que se trataba de hombres y mujeres, no de animales.

Estaba inmerso en esos pensamientos cuando Maltz abrió de par en par la puerta del cuarto oscuro, sin anunciarse. El *Kapo* sabía que así echaría a perder las impresiones, pero no le importaba. Era su modo de dar a entender a los miembros del *Kommando*, y en particular a Brasse, que aunque no pudiera tocarlos, era él quien llevaba las riendas. Habló en tono grosero.

—Son las diez. Los prisioneros esperan. ¡Adelante!

Brasse entró al estudio y empezó a trabajar.

El primero de la lista era un hombre bastante fornido, de buena presentación, que en la vida civil debió ser médico o abogado, de seguro un profesional. Luego fue el turno de un viejito bajo, con los ojos espantados y las mejillas hundidas, era tan pequeño que tuvieron que levantar la silla hasta el tope para que pudiera entrar en el encuadre. Y estaba tan tambaleante de sus piernas que Brasse no entendió por qué los alemanes lo habían dejado vivir. Tal vez hacía algún trabajo importante para ellos, no había otra explicación. El tercero —con un contraste grotesco que provocó en Maltz una risa socarrona— fue un cuarentón larguirucho. Era muy alto y delgado, se veía aún más enjuto porque la permanencia en Auschwitz lo dejaba cada día más en los huesos. Después de él, Brasse hizo una pausa.

—¿De dónde vienen?

—Escuché que son del bloque 11 —contestó Stanisław, ajetreado en componer los letreros de identificación.

32

Ante esa noticia, Brasse estremeció. Si venían del bloque 11, en el pasillo debía estar también su *Kapo*, el polaco Wacek Ruski, a quien todos temían y consideraban una de las peores alimañas del campo.

Se asomó y su angustia creció.

En efecto, le bastaron pocos segundos para reconocer en la fila a algunos de sus conocidos de Żywiec, la ciudad en la que había nacido y crecido.

Eran tres, Wachsberger, Springut y Schwarz. No eran precisamente amigos suyos, pero le eran muy familiares, el primero tenía una taberna cerca de la estación y los otros dos eran comerciantes, uno, vendedor de especias y otro, vendedor de telas. ¡Cuántas veces su mamá o él los habían saludado en la calle! ¡Cuántas veces él había entrado en la tienda de especias por algún producto y cuán a menudo su mamá había comprado retazos en la de Schwarz! El recuerdo repentino de su madre, la casa paterna y su ciudad hizo que le temblaran las piernas. Desde hacía un tiempo había sacado de su mente aquellas imágenes. También ese ejercicio era indispensable para sobrevivir, no pensar en el pasado, no pensar en el futuro, sino vivir en un eterno presente, sin mirar hacia otro lado. En cambio, ahora el pasado se hacía ancho e iba a su encuentro en las piernas y en los rostros espantados de sus vecinos. Para colmo de la ironía, esos tres, aun teniendo apellidos arios, eran judíos. Sabían que morirían pronto.

Todo esto pasó por la cabeza de Brasse mientras los alaridos de Ruski penetraban lentamente su conciencia. El *Kapo* no dejaba de aterrorizar con insultos a los hombres de su bloque y si alguien hacía incluso el gesto de alejarse, golpeaba con su grueso bastón la cabeza del pobre diablo, tumbándolo en el suelo como una res en el matadero. Brasse lo odiaba, no sólo por la violencia sino porque era un polaco que traicionaba a su pueblo. Era un *Kapo* polaco que gozaba al golpear a los polacos.

Se armó de valor y se le acercó.

—Wacek, escucha. Deja que les dé un cigarro a estos tres hombres.

El otro lo miró, malévolo.

—¡Lárgate!

—Mira. —Brasse sacó del bolsillo un fajo de diez cigarros—, le doy uno a cada uno y los otros siete te los doy a ti. ¿Te parece?

El hombre hizo una mueca y sin contestar estiró la mano, ávidamente, para arrebatarle los cigarros. Después se volteó hacia la pared, desatendido.

Brasse se acercó a los tres de Żywiec, que sólo entonces levantaron la mirada y lo reconocieron. Vio en sus rostros el asombro y la felicidad y contestó con una sonrisa cálida. No podían hablarse, pero no hacía falta. Les dio los cigarros y se los encendió. Ellos aspiraron con alegría, mientras los rasgos de sus rostros se relajaban y, por un instante, incluso a los tres judíos polacos les pareció que habían vuelto los viejos tiempos en que todo estaba bien y la vida transcurría con tranquilidad. El cantinero Wachsberger le guiñó el ojo a Brasse y susurró una ocurrencia, tratando de evitar que Ruski lo oyera.

—Cuando todo esto termine, podrá ir a comer gratis a mi taberna.

En ese momento, confiando en que Ruski estaba concentrado en una charla con Maltz, Brasse levantó la chaqueta del uniforme y hundió la mano en sus pantalones. Ahí había cosido un bolsillo secreto donde guardaba comida. Tomó un trozo de pan y se lo ofreció a los tres conocidos. Ellos abrieron los ojos y se metieron el pan en la boca, tragando sin siquiera masticarlo. Sabían que contenía la energía suficiente para salir adelante un día más. Schwarz, que era el más anciano, tendió la mano hacia Brasse, quería tomar la suya y jalarla hacia sí. Pero le ganó un gran pudor y con los ojos llenos de lágrimas sólo logró susurrar:

—¡Gracias! ¡Eres un buen muchacho!

También el fotógrafo tenía ganas de llorar, pero no podía. Si Maltz lo descubría, exigiría explicaciones y todo se traduciría en

daño para sus conciudadanos. Se despidió de ellos en silencio y volvió a sus ocupaciones. Cuando alcanzó a Ruski, titubeó un instante, luego decidió hablarle:

—Wacek, tengo algo que pedirte.

El polaco lo miró amenazante.

—¿Cómo se te ocurre? ¿Interrumpes una conversación entre tus superiores?

—Por favor, escúchame.

—Escúchalo —dijo sarcástico Maltz—, nuestro artista siempre tiene algún favor que pedir. Tú sólo debes tratar de sacarle el mayor provecho.

Y se alejó riéndose, mientras Ruski miraba a Brasse con hostilidad.

—Habla, ¿qué quieres?

Brasse le indicó a sus conocidos.

—Wacek, te lo ruego, si debes matarlos, si debes matar a esos judíos, mátalos de modo que no sufran.

—¿Estás loco? ¡Yo los mato como quiero!

—¡Te lo ruego, Wacek! No tengo nada que darte a cambio de este favor, pero te lo ruego, ¡no hagas sufrir a esos tres!

El *Kapo*, con el ceño fruncido en el intento de entender una petición tan irrazonable, no contestó y se quedó callado por un buen rato. Luego silbó, enfurecido:

—¡No recibo órdenes de nadie! ¡Menos de ti!

—Te lo ruego, Wacek.

Pero el otro le dio la espalda y volvió a gritar contra sus deportados.

Un poco más tarde, Brasse tomó las fotos de identificación de Wachsberger, Springut y Schwarz. Como cientos de otros más, también sus rostros se materializaron delante del objetivo de su Zeiss para luego esfumarse; entre ellos no hubo ninguna otra conversación muda. Los vio desaparecer en el pasillo, con los hombros encorvados y el paso incierto, mientras se cerraba la puerta del estudio.

Sólo después de las cinco de la tarde, mientras estaba en el cuarto oscuro, Brasse recordó a los tres judíos de Żywiec y su ánimo se sintió oprimido. Le volvieron a la mente también su madre, su padre y sus hermanos, de los que ya no sabía nada, y todas las esperanzas del pasado le parecieron muertas. Pero algo lo atormentaba más que otra cosa, el remordimiento. Le había pedido a un asesino matar dulcemente. Wilhelm era un sujeto racional, era capaz de pensar, respetaba y amaba la vida, pero le había pedido a un asesino matar.

Dulcemente, pero matar.

Por días esperó la noticia de la muerte de Wachsberger, Springut y Schwarz, preguntándose si Ruski haría caso de su plegaria. Él sabía cuál era el modo que el *Kapo* prefería para matar a los prisioneros. Los aventaba al suelo, de espaldas, y apoyaba en sus gargantas el largo mango de una pala. Luego se subía encima, pero no con todo su peso. Los sofocaba así, poco a poco, matándolos lentamente. Era justo lo que le había pedido que no hiciera. En menos de una semana más tarde supo que los tres de Żywiec habían muerto, a cada uno le había tocado un balazo, contra el paredón, detrás del bloque 11.

Nunca descubrió si había sido una casualidad o si Ruski se había acordado de su súplica. De todos modos, los judíos de su ciudad no habían sufrido y su sentido de culpabilidad se atenuó.

Pedir matar no siempre era pecado.

4

El día en que Brasse fotografió a sus conocidos de Żywiec pareció infinito.

Pasadas las ocho de la noche, un buen rato después del pase de lista, Walter llegó corriendo al bloque 26. En el estudio fotográfico no había nadie. Entonces abrió la puerta del cuarto oscuro de par en par y encontró a Wilhelm trabajando. Él levantó la mirada sombría, suponiendo que sería la última payasada de Maltz, pero cuando se dio cuenta de que era el ss, se puso de pie, cuadrándose, con el gorro en la mano. El hombre de negro se asomó apenas con la cabeza.

—Llama a los demás. Hay trabajo para toda la noche.

Y desapareció.

Brasse no tuvo tiempo de hacer preguntas.

Salió de prisa, atravesó el breve tramo del camino de terracería que lo separaba del bloque 25 y reunió al *Kommando* del Servicio de Identificación. Luego mandó a Alfred Wojcicki a buscar a Maltz, el *Kapo* no estaba ahí, pues era un alemán y dormía con sus semejantes. Más tarde, Alfred le confesó haber temido que Maltz se desahogara con él por esa llamada imprevista. En cambio, el *Kapo* perdonó al polaco y se desahogó golpeando a un cocinero que pasaba cerca del bloque 13. Lo dejó en el suelo medio muerto.

Los hombres estaban listos para ponerse manos a la obra, pero en el *Erkennungsdienst* se hallaron solos. Brasse prendió las

lámparas y se aseguró de que el haz de luces estuviera bien posicionado hacia la silla rotatoria; Tadek insertó un nuevo casete con negativo en la Zeiss; Stanisław preparó con antelación un par de letreros de identificación, al fin y al cabo sabía que de seguro les tocaría un *asocial* o un *romaní* —un gitano— o un *esloveno*. Y los demás mezclaron los líquidos para el revelado y el fijado. Pero por una buena media hora no ocurrió nada, al grado que terminaron por dormirse en sus lugares, con la cabeza apoyada en la barra, en una silla, o reclinada hacia atrás.

Brasse fue el primero en despabilarse, tras despertar con el silbido de un tren, estaba llegando un convoy. Y mientras se disponía a alertar a los demás, todos fueron despertados por los alaridos de Walter.

—¡De pie! ¡Alístense para trabajar!

No pasó mucho tiempo cuando, en el silencio de la noche, escucharon que unas pisadas se acercaban al bloque, al principio débiles y confusas, pero luego cada vez más recias y penetrantes. «Es como cuando graniza», pensó para sí Wilhelm, sólo que ahí iba a llover gente. Y vio que sus compañeros miraban espantados las ventanas, los muros, el techo, tratando de penetrar la oscuridad con los sentidos y entender qué estaba pasando.

El ruido de las pisadas creció hasta volverse ensordecedor, acompañado por los rabiosos gritos en alemán de los *Kapos*, y finalmente se interrumpió frente a la puerta del Servicio de Identificación. Luego Maltz abrió y los nuevos «huéspedes» del campo empezaron a entrar. Era el mismo Walter quien los acogía y les daba instrucciones sobre qué hacer. Nunca había sucedido antes, parecía el dueño de la casa.

Brasse se acercó a su jefe.

—*Herr Oberscharführer*, ¿puedo saber cuántos son? Así entendemos con qué ritmo debemos trabajar.

Walter contestó sin siquiera mirarlo.

—Trabajen lo más rápido y meticulosamente que puedan. Llegó de Rotterdam una carga de mil cien judíos y seleccionamos

poco más de doscientos. Los tendrán aquí formados dentro de poco, y mis jefes quieren que todos estén registrados a más tardar mañana por la mañana. ¿Entendido, Brasse?

Brasse hubiera podido objetar que retratar a doscientos deportados en una sola noche era imposible, pero habría sido inútil. Estaba muerto de cansancio por la jornada apenas transcurrida y no sabía si aguantaría hasta la mañana siguiente.

Sin embargo, debía lograrlo si no quería volver a la «ruleta» del campo. Acató las órdenes y, mientras el primer judío se sentaba en la silla, se inclinó sobre el objetivo. De inmediato levantó la cabeza, estupefacto.

Los prisioneros por registrar llevaban ropa civil, algo obvio, pensándolo bien, ya que acababan de llegar, pero a él nunca le había tocado verlo. Siempre había retratado a deportados en uniforme. Volvió a mirar a través del visor y observó a quien tenía enfrente. Un cuarentón, no muy alto y regordete, que vestía saco, pantalón y un pesado abrigo de lana. Bajo el saco llevaba una camisa blanca abrochada hasta el mentón, parecía que durante el viaje había pasado frío. La camisa estaba toda manchada. El hombre siguió las instrucciones de Brasse, pero antes de la toma dijo en alemán: «¡Un momento!».

Se miró la camisa, apenado por las manchas, luego se volteó hacia el fotógrafo, como solicitando una solución. Brasse le hizo un ademán de abrocharse también el saco, para cubrir la suciedad lo más posible, y él obedeció. Luego se arregló los lentes redondos y el escaso cabello. Apretaba en la mano un gorro de terciopelo con visera.

El hombre era y se sentía un civil, no un deportado. El campo aún no lo había embrutecido y consideraba normal, legítimo e incluso tranquilizador el procedimiento del *Erkennungsdienst*. Nadie habría perdido tiempo en fotografiarlo y registrarlo para luego matarlo.

Brasse disparó y él fue el primero.

Luego llegó una larga fila de hombres y mujeres, todos bien vestidos o hasta elegantes. El largo viaje en los carros ganaderos los

había agotado, pero ya habían recobrado un aspecto digno. Ninguno de ellos sabía qué les esperaba y esta inconsciencia los hacía «normales», casi hermosos. Todo esto le levantó el ánimo a Wilhelm, las fotografías de esa noche fueron las mejores que había tomado en Auschwitz hasta entonces. Naturalmente, evitó preguntarse cuántos de los mil cien judíos holandeses de los que había hablado Walter sobrevivirían al campo, porque para contarlos de seguro habrían bastado los dedos de una mano.

Como a las tres de la mañana el *Kommando* había retratado cerca de la mitad de los prisioneros. Wilhelm se detuvo para hacer una pausa. Salió al pasillo, bostezando y estirándose, y vio a Maltz. También el *Kapo* estaba trabajando, junto con un par de colegas y con dos o tres judíos del *Effektenkammern*, en las bodegas de los bienes sustraídos a los recién llegados. Maltz y los demás arrancaban de la mano maletas y bolsas a los prisioneros holandeses y luego las abrían, escogiendo qué conservar y qué no. Los deportados no osaban protestar, estaban convencidos de que les regresarían al menos la ropa, las medicinas, los productos para la higiene personal. Soportaban pacientemente los gritos y las bofetadas de los alemanes.

Cuando estaba por volver al estudio, Brasse fue detenido por un hombre con un abrigo de piel.

El desconocido se aseguró de que los guardias no vieran y se quitó de la cabeza un sombrero de alas anchas. Lo volteó y le mostró qué había debajo de la faja.

El sombrero estaba lleno de diamantes brillantes y todo tipo de joyas.

—¡Tómalas! ¡Te bastarán para el resto de tu vida, pero ayúdame a salir de aquí!

Los ojos del hombre emanaban rayos y su tono era autoritario. Como civil debió estar acostumbrado a mandar y no se resignaba a la mala broma que le jugó el destino. Parecía desesperado, pero también animado por una firme voluntad de supervivencia. Empujó el sombrero contra el pecho de Brasse.

—¡Tómalas, te digo! ¡Y ayúdame!

El fotógrafo dio un paso hacia atrás y miró al hombre.

Con el rabillo del ojo vio que ni Maltz ni los demás *Kapos* se fijaban en él, pero ni por un segundo le pasó por la cabeza aceptar. No podía hacer nada por aquel judío y no quería robar sus joyas. Además, sabía que ese tipo de negocios siempre conllevaba líos. Una cosa era hallar algún trozo de pan para alimentarse, otra cosa era entrar a las grandes ligas, si se apropiaba de los diamantes y las joyas acabaría mal. Rechazó el sombrero.

—No puedo. Dáselos a alguien más.

Y volvió al estudio.

Cuando se encontró al hombre frente al objetivo, vio que ya no tenía el sombrero. Brasse pensó que le había ofrecido sus joyas a un *Kapo*. Y estaba igualmente seguro de que no serviría para nada, no se salvaría. Lo aniquilarían también a él con hambre, golpes y trabajo duro.

Era un judío y para él no había esperanza.

Esa noche se esfumó mucha más riqueza.

Al amanecer Franek pasó a su lado. Volvía del pasillo; le mostró un fajo de billetes. Eran dólares, en denominación de cien. No podían ser menos de diez mil.

—Los encontré en una maleta. ¿Qué hago con ellos?

Brasse observó al amigo, estaba emocionado y al mismo tiempo preocupado.

—¡Quémalos!

E indicó la estufa.

Por unos segundos Franek desvió la mirada de Brasse al dinero y del dinero a la estufa. Y luego lo volvió a hacer. Empalideció, desgarrado por el deseo de quedarse con toda aquella riqueza. Si la manejaba bien, y con una pizca de suerte, le podía garantizar una larga vida, incluso en Auschwitz.

—¡Quémalos, te digo!

Franek miró fijo a Brasse un momento más y luego se decidió.

Estiró el brazo y el fajo de billetes terminó en el fuego.

Él volvió al cuarto oscuro y Wilhelm se acercó al visor.

Para las siete de la mañana habían retratado y registrado a los más de doscientos prisioneros seleccionados del convoy nocturno.

Hicieron un buen trabajo.

Bernhard Walter estaba satisfecho con su *Kommando*.

5

Wilhelm Brasse tenía miedo.

Estaba muy contento con su nueva vida. En el bloque 26 era un pequeño rey, dirigía el estudio fotográfico y el cuarto oscuro con destreza, su habilidad era reconocida por sus superiores y mientras acatara órdenes, todo iría bien.

Se daba cuenta de estar rodeado, gracias a sus méritos, de una impalpable aura de invulnerabilidad, lo cual lo reconfortaba y lo ayudaba a salir adelante. Sin embargo, también estaba consciente de que cualquier alemán —ya fuera ss o *Kapo*— hubiera podido matarlo de un instante a otro por un simple capricho, sin que pasara nada, y que su existencia siempre y por cualquier motivo colgaba de un hilo.

No lograba quitarse el miedo de encima.

Los primeros meses en Auschwitz lo habían marcado de modo indeleble y no podía olvidar nada de lo que había vivido. Las caras de los compañeros muertos le volvían continuamente a la mente y en más de una ocasión tuvo que frotarse los ojos, mientras observaba a los deportados a través del objetivo, porque le parecía que esos prisioneros tenían el rostro de los sacerdotes atados a un rodillo compresor y asesinados a latigazos por Krankemann en septiembre. Habían llegado al campo con él y murieron todos, enseguida. Volvía a ver su mirada, sus lágrimas y esperaba aterrorizado que de un momento a otro pidieran su ayuda. Luego se

despabilaba y retomaba el trabajo, una toma de tres cuartos con el gorro, una de frente y otra de perfil, por decenas, cientos.

El miedo lo llevaba a no dejarse ver afuera.

Por la mañana se levantaba al son del gong, a las cinco y media, y disfrutaba del calor del bloque 25. Ahí tenían estufa, un lavabo con agua corriente y un inodoro. Podía lavarse, tomar en santa paz el tazón de brebaje que llamaban café y pensar en las tareas del día. Con él estaban los compañeros del *Erkennungsdienst* y muchos otros prisioneros privilegiados que trabajaban con los alemanes en las cocinas, en el departamento de uniformes, en los establos y en la administración. Todos ellos estaban bien y no se quejaban.

Cuando salía del bloque 25, Brasse iba con la cabeza agachada, pero antes echaba un rápido vistazo a su alrededor para estar seguro de no toparse con alguno de sus superiores. Si lo lograba, recorría los pocos metros que lo separaban del bloque 26 sin jamás levantar la mirada. No quería ver a nadie a la cara, no quería ver nada. Estaba seguro que, de levantar la frente, habría visto algo desagradable en la tierra de nadie entre las barracas, un *Kapo* golpeando a un prisionero, un deportado de pie en la nieve por castigo, un enfermo reptando sin fuerzas en espera del golpe de gracia. Mientras menos escenas de esas viera, menos recordaría después.

Luego entraba en el bloque 26 y se sumergía en el trabajo del Servicio de Identificación, desde la mañana temprano hasta muy entrada la noche. Se entregaba a él totalmente, con cada fibra de su voluntad, echando mano de todo lo aprendido del oficio en Katowice y de toda la creatividad que podía expresar. Nunca miraba afuera de las ventanas, por eso le ayudaba mucho el hecho de estar metido en el cuarto oscuro por largas horas. En Auschwitz, poder refugiarse en un lugar cerrado y sin vista hacia el exterior hacia la vida soportable, era una suerte inestimable. Él no buscaba el mundo y el mundo lo dejaba en paz.

Esa mañana, al entrar al estudio, encontró a Stanisław Trałka sentado en el banco fotográfico con un lápiz en la mano y una

hoja de papel enfrente. Usaba el banco como escritorio, se lo podía permitir mientras no hubiera alemanes. Stanisław era un estudiante de literatura y le había contado a Brasse que la *Wehrmacht* lo había arrestado en noviembre de 1939, mientras se encontraba en la facultad, en la universidad de Cracovia. Ese día los nazis habían encarcelado a decenas de profesores y un buen número de estudiantes terminaron en el costal, la élite de la intelectualidad polaca. Stanisław había llegado a Auschwitz desde la prisión de Tarnów, justo como Wilhelm, pero antes que él. Era un pionero en el campo, le dieron el número 660. Ahora, ciertamente, no estaba trabajando en la redacción de ninguna crítica literaria.

—Escucha…

—¿Qué es?

—Una carta para mis padres.

Brasse frunció el ceño.

—¿Cómo planeas hacerla salir de aquí? Ya lo intentaste un par de veces.

—Lacek, el plomero, está seguro de haber encontrado a un guardia dispuesto a hacerse de la vista gorda.

El fotógrafo se encogió de hombros, nunca estaba de acuerdo con esos asuntos. Si los alemanes encontraban la carta, golpearían al guardia y matarían a su compañero. Algo así sería un pésimo acontecimiento para todo el *Kommando* del bloque 26. Pero él no podía impedir que los hombres añoraran su casa. Además, Stanisław era incluso más joven que él y había dejado en Cracovia a su familia y a su novia.

Brasse suspiró y le hizo un ademán al otro para que le leyera la carta.

—Acabo de empezar, les estoy contando la vida que llevamos.

—¿Estás loco?

Trałka se rio.

—Tranquilo. No digo casi nada. Pensarían realmente que estoy loco y no me creerían. Me limito a las cosas normales, así se quedan tranquilos y no se preocupan. Aquí va: «Cada uno de nosotros

45

viene de una parte distinta de Polonia, pero de todos modos en el estudio fotográfico hemos creado una pequeña familia. Pasamos la mayor parte del día aquí: trabajamos, comemos, charlamos de todo un poco y a veces cocinamos compitiendo como cocineros...».

—¿Cuándo cocinamos? —preguntó sarcástico Brasse.

El otro se encogió de hombros.

—Nunca. Pero nos gustaría hacerlo, ¿no?

—Continúa.

—«Volvemos a nuestras barracas sólo para dormir y gracias a Dios cada uno de nosotros tiene un catre con su camastro. El despertador suena a las cinco y media, demasiado temprano, sobre todo para mí; como bien saben, en la casa nunca me levantaba antes de las siete y después de una jornada de duro trabajo necesitaría más descanso. Pero no es posible. Aquí hay que acatar las órdenes y si no te presentas al pase de lista, te metes en problemas. De todos modos, la noche es lo mejor de nuestra vida en el campo, porque tenemos la libertad de soñar lo que queremos. Nadie, ni siquiera los alemanes, es capaz de controlar mis sueños todavía y a menudo sueño con reunirme con ustedes otra vez. Es un sueño maravilloso y doloroso, porque me hace sentir como si estuviera en casa, libre...».

Stanisław levantó la mirada de la hoja y miró a Brasse.

—Por el momento llevo esto. ¿Qué opinas?

—Tienes suerte. Yo nunca sueño con ser libre.

—¿Quieres morir en Auschwitz, amigo mío?

Pero el fotógrafo no pudo contestar.

Se escuchó un tenue silbido desde afuera, era la señal de que llegaba algún otro miembro del grupo y, sobre todo, de que había alemanes cerca. Trałka escondió el lápiz y el papel y se pusieron manos a la obra. Después de unos segundos entró Alfred Wojcicki, seguido inmediatamente por Franz Maltz, de pésimo humor como siempre. El *Kapo* se estremeció por el frío, escupió en el suelo algo que se le había quedado entre los dientes en el desayuno y fue inmediatamente a encender la estufa. De ahí no se despegaría hasta

dentro de unos quince minutos, cuando se hubiera calentado lo suficiente. La mañana transcurrió tranquila, entre el trabajo del cuarto oscuro y el del estudio. Por primera vez desde la apertura del Servicio de Identificación tuvieron mujeres como «clientes». Nunca antes había pasado.

—¿Y éstas de dónde llegan? —preguntó asombrado Tadek Brodka.

Hasta ese día habían fotografiado mujeres sólo en raras ocasiones; por lo que les constaba, Auschwitz no era su destino principal. Sin embargo, los rumores en el campo se esparcían rápidamente y poco antes escucharon que se había abierto una nueva sección femenina, en el área de Birkenau, con cinco o seis barracas reservadas a las mujeres. Ver a tantas mujeres formadas, ahora, en espera de su foto de identificación, podía significar sólo una cosa: esas barracas estaban llenas y sus huéspedes habían ingresado en la maquinaria de muerte del campo, listas para ser sacrificadas en el *lager*.

Brasse no sabía cómo mirarlas.

Le habían enseñado que la guerra era un juego entre hombres. También Auschwitz era un juego entre hombres. Esto pensaba cuando miraba a través del visor a eslovacos, holandeses, checos, franceses y miles de otros individuos que se presentaban ante su vista. Sabía que había una diferencia entre víctimas y verdugos, y él mismo se sentía víctima, pero se consolaba pensando que las cosas seguían así desde hacía milenios, entre hombres. Ni siquiera los romanos debieron haber sido tiernos con los bárbaros derrotados y Gengis Kan era un tipo incluso más cruel que los alemanes. Sin embargo, al menos eran todos varones. En cambio, éstas eran mujeres, no tenían nada que ver con la guerra, y él no entendía por qué estaban ahí. Su pena aumentó cien veces. No lograba sostener la mirada en ellas. Hubiera querido cerrar los ojos y no volver a abrirlos.

Luego se obligó a mirar.

Tenía enfrente a una chica joven, yugoslava, según el letrero de identificación preparado por Stanisław. Mostraba una cara llena

y sincera, propio de una campesina. Era curvilínea y ni siquiera el uniforme de rayas podía esconder su feminidad. Tenía un pañuelo amarrado en la nuca y cuando se lo quitó, para la segunda y la tercera fotografía, el cabello le cayó libre en los hombros. Estaba sucio, un rasgo particular que conmovió a Brasse porque le recordó, por contraste, su casa y el cabello tupido y siempre brilloso de su madre. A las mujeres de Auschwitz los nazis les quitaban, antes que nada, lo que para una mujer cuenta sobre cualquier otra cosa: el cuidado personal. Y por primera vez desde que lo habían asignado a ese *Kommando,* deseó saber algo más sobre su sujeto. Miró a su alrededor y no vio a Maltz.

—¿Cómo te llamas? —preguntó en alemán.

—Jacina —contestó ella.

No parecía asombrada por esa confianza.

—¿Por qué estás en el campo?

También la muchacha miró a su alrededor y contestó susurrando con prudencia, de modo apenas audible.

—Era una mensajera partisana. Me atraparon y me trajeron aquí.

Esa sencilla noticia asombró a Brasse. Preguntó como estúpido:

—¿Alguien se resiste a los alemanes?

Ella no contestó. Simplemente asintió.

Entonces el fotógrafo fue invadido por una gran impaciencia, por la rabia. No podía acercarse a los prisioneros sin permiso, mucho menos a una mujer. Hubiera querido decir o hacer algo por ella, pero no sabía qué. Y mientras la *Kapo* de Birkenau se la llevaba, se quedó así, indeciso, a medio camino entre hacer y no hacer, entre decir y no decir.

En ese momento Maltz volvió a entrar en el estudio.

—¡Cierra la boca, Brasse!

—¿Cómo?

—¡Cierra la boca, idiota! La tienes abierta como pez muerto.

Luego sonrió socarronamente y agregó:

—¿Ver mujeres te provoca ese efecto? Bueno, es normal. Eres joven.

Brasse no replicó. Cerró la boca y volvió a la Zeiss.

Después de la yugoslava, fue el turno de una judía, mucho más entrada en años, que curiosamente trató de recomponerse. Se ató con cuidado el pañuelo bajo el mentón, se arregló el cabello y se mordió los labios para que parecieran más vivos. Luego llegó una asocial alemana, con la mirada dura y malvada, «seguramente», pensó Wilhelm, «ésta se convertirá en *Kapo*». Y luego una prisionera política eslovena de unos veinticinco años, una muchacha de rasgos finos, pero ojos pequeños y huidizos. Y una holandesa y otra judía. Todas mujeres, víctimas de la guerra de los hombres.

Cuando, después de más de una hora, Brasse levantó la cabeza para tomar un descanso, se dio cuenta de que Tadek y Stanisław se tapaban la nariz con un pañuelo. Una expresión de disgusto marcaba sus rostros. Maltz había desaparecido, algo extraño, porque él siempre estaba cazando mujeres y hasta esa mañana, invariablemente, había presenciado el registro de las mujeres. Se paraba a un lado del banco fotográfico, las miraba, observaba sus formas bajo el uniforme; y se entendía que, de haber podido, se habría acostado con todas. Sin embargo, ese día, que podía ser el día del triunfo para sus sentidos animales, se fue. Brasse vio a Brodka y Tralka aprovechar la pausa para quitarse el pañuelo, sacudir la cabeza y dirigirse hacia el cuarto oscuro. Abrió la puerta del estudio y echó un vistazo al pasillo. Decenas de mujeres estaban paradas ahí, de pie, en espera de su turno, y sólo una *Kapo* las vigilaba, inmóvil y recargada en una ventana, ella también se tapaba la nariz con un pañuelo.

Por fin el fotógrafo entendió qué estaba pasando.

El aire estaba cargado de un olor pesado, fuerte, de mujeres sin bañarse desde hacía semanas. El hedor era insoportable y le cerró la garganta, obligándolo a dar un paso atrás y encerrarse en el estudio. Hasta entonces no se había dado cuenta, ya que estaba tan enfocado en su tarea, pero ese tufo provenía justo de ellas.

Cada pensamiento delicado sobre la feminidad desapareció de su mente. Retomar el trabajo fue difícil y desde ese momento esperó que la fila se acortara lo más rápido posible. En un par de casos renunció a mover las lámparas para obtener un resultado mejor y ya no pidió a sus sujetos endulzar la expresión del rostro. Sólo quería que todo acabara y que las mujeres se fueran.

Finalmente, poco después de las seis, la fila de las prisioneras se terminó y los hombres del *Kommando* abrieron puertas y ventanas. Era necesario airear el estudio y el laboratorio, aunque significara dejar entrar el frío de esa noche de principios de abril.

—¿Sabes algo al respecto? —preguntó Brasse a Tadek, haciendo una mueca.

—No tienen agua.

—¿Qué quiere decir eso?

—Allá no hay agua, ni en las barracas, ni afuera. No pueden lavarse.

—¿Estás bromeando?

El amigo lo miró molesto.

—No bromeo para nada. Me lo dijo alguien que está en una barraca cerca de Birkenau. El olor proveniente de los bloques de las mujeres les llega hasta allá. Ya está preocupado por el verano, según él, será insoportable.

—Pero, ¿cómo hacen para...?

—¿Para qué?

—En sus días. Es decir, para el ciclo.

Tadek Brodka negó con la cabeza, riendo fuerte.

—Es lo único que no les preocupa.

—¿Por qué?

—Descubrieron que la naturaleza es aliada de los alemanes. Con el hambre, los golpes y el hielo las menstruaciones desaparecen. Las mujeres ya no tienen el ciclo. Interesante, ¿verdad?

Brasse sintió el vómito subir a su garganta y se asomó a la ventana del cuarto oscuro. El cielo limpio sobre Auschwitz y el aire

fresco del atardecer lo ayudaron a recomponerse. Evidentemente lo peor nunca acababa y él no lograba acostumbrarse a ello.

Pero de inmediato el flujo de sus pensamientos se interrumpió.

Sabía que no debía asomarse, sabía que no debía mirar el mundo exterior.

En cambio, lo hizo, por error.

6

Ante sus ojos, a pocos metros, se perfilaba el bloque 20.

Era el bloque de los enfermos de tifo y una ventana se abría casi frente a la suya. El interior, más allá de los vidrios, estaba iluminado. Afuera todavía no estaba oscuro, pero adentro, sin luz, no lograrían trabajar bien.

Un ss daba vueltas por la habitación.

Hablaba, gesticulaba, se enojaba con alguien ahí presente.

Brasse no sabía cómo se llamaba el hombre con la calavera en el gorro, lo había notado desde hacía mucho tiempo, pero nunca había preguntado nada. No quería informarse y, por otra parte, para él no habría hecho ninguna diferencia que se llamara Funk o Seler o Bruder.

Durante el día, ese militar vivía recluido en su barraca, escondido en alguna otra habitación. Sin embargo, a esa hora de la tarde siempre se encontraba ahí, en el espacio que la ventana cerraba, justo de cara al Servicio de Identificación.

Tenía una jeringa en la mano.

La levantaba, la miraba a contraluz —quizá era justo por eso que escogía esa habitación, era la que tenía mejor exposición al sol— y luego la apuntaba hacia abajo.

Una, dos, tres veces. Decenas de veces cada tarde, con gestos lentos y mesurados, por un par de horas. El desempeño de su tarea siempre se alternaba con charlas, risas, discusiones e

imprecaciones. Su rostro se veía a veces relajado, otras veces tenso, y, a partir de esto, Brasse entendía si en ese momento al ss le gustaba el trabajo o si lo maldecía. Era como ver una película muda sin subtítulos. Nada dejaba intuir el contenido de la jeringa.

Después de un par de minutos, el fotógrafo movió la mirada a la izquierda, hacia la entrada del bloque 20.

Varios jóvenes en fila esperaban su turno, de pie, sin abrir la boca. Quién sabe qué les habían dicho. La distancia no era muy grande y él veía la estrella de David cosida en su pecho. Ese día habían escogido justo a unos adolescentes, no debían tener más de catorce o quince años.

—¿Tú sabes de dónde vienen?

Alfred, que había entrado en el cuarto oscuro para preparar los tanques de revelado para el día después, se acercó a la ventana y echó un vistazo.

—Creo que son griegos. Al menos eso es lo que dicen en la cocina. Al parecer uno de los muchachos preguntó si era posible obtener un poco de *tzatziki*. Todavía se están riendo.

Brasse vio que la fábrica de la muerte funcionaba sin obstáculos.

Los jóvenes entraban vivos por un extremo del bloque 20 y salían como cadáveres por el extremo opuesto.

Por la tarde, como cada tarde, los sepultureros pasarían con sus carretas a recoger los cuerpos, era una de las cosas que Brasse se esforzaba por no mirar cuando volvía a su barraca.

Sin embargo, ahora no podía evitar mirar al ss en la habitación.

Tenía la jeringa en la mano y no traía bata.

No era un médico. Aprender a matar con una aguja era una tarea al alcance de todos, se tomaba práctica fácilmente. Ni médico, ni enfermero. Era suficiente un cabo o un simple sargento de tropa. Ni siquiera un oficial.

Pasó un cuarto de hora y de pronto la luz en la habitación del bloque 20 se apagó. Brasse ya no vio nada, salvo que los jóvenes judíos griegos seguían esperando en la entrada, de pie y en silencio.

El militar se había esfumado y el fotógrafo, tras cerrar la ventana, se volteó hacia la ampliadora, tratando de concentrarse en el trabajo, tenía que imprimir decenas de retratos femeninos. Tontamente, lamentó no tener en el estudio una mampara adecuada, quizá con algún paisaje agreste. Lo hubiera puesto detrás de las prisioneras para volver menos duras las imágenes.

Acababa de sumergir una impresión en el fijador cuando escuchó un golpe en la puerta. Se estremeció.

—¿Quién es?

—Soy yo, *Herr* Brasse. ¡Su vecino de enfrente!

No reconoció la voz, pero en un instante ató cabos.

¿Qué quería ese hombre? Nunca había aparecido en el Servicio de Identificación y no tenía ningún motivo para ir ahí, porque cualquier solicitud de colaboración debía pasar por Bernhard Walter.

Brasse entró en pánico. De repente ese demonio se materializaba enfrente y no podía librarse de él diciendo que estaba demasiado ocupado o contando alguna otra mentira. Hacerse el chistoso con un ss le hubiera costado la cabeza. Encendió la luz blanca y carraspeó.

—¡Entre, la puerta siempre está abierta para los superiores!

El hombre entró y lo saludó cordialmente, presentándose.

Era joven, tal vez tenía su edad, y tenía el gorro negro en la mano, como si él fuera el prisionero y Brasse el alemán. Parecía apenado y no tenía ese aire autoritario, de patrón, tan común entre los nazis del campo. Miró a su alrededor con atención, observando el equipo del cuarto oscuro: la ampliadora, las charolas para el revelado y el fijado, los paquetes de papel sensible. Eran cosas de primera calidad que Walter había traído de Varsovia o había hecho mandar directamente de Alemania. El suboficial lanzó un tenue silbido de admiración.

—¿En qué puedo servirlo?

El ss regresó la mirada a Brasse. Y sonrió.

—Tengo que pedirle un favor, con el permiso del *Oberscharführer* Walter.

Brasse impidió a su rostro mostrar la menor emoción, pero se sentía terriblemente turbado por esa violación de su paz doméstica. E inquieto, pues el hombre que tenía enfrente parecía el más gentil del mundo. No tenía sentido. Con un ademán invitó al visitante a continuar.

El alemán sacó del bolsillo una pequeña imagen y se la dio al fotógrafo.

—Me la tomó el *Oberscharführer* Walter en persona hace unos días. Soy yo trabajando. Quiero conservarla para mí, pero también quiero mandar una copia a mis viejos compañeros. ¿Sabe?, están en Francia, los afortunados, en presidio. En cambio, a mí me mandaron aquí. ¿Lo ve posible?

Brasse tomó la imagen sin mirarla, la apoyó en el banco de trabajo y asintió.

—Claro. Puede pasar a recogerla en un par de días.

El ss sonrió de nuevo, mostrando con alegría infantil una dentadura blanquísima, mientras retrocedía hacia la puerta, obsequioso, sin mirar a sus espaldas.

—Se lo agradezco. Es usted muy gentil. Le diré al *Oberscharführer* Walter que me fue de gran ayuda.

Sólo cuando tocó la puerta con la espalda, se volteó para buscar la manija. Y no salió antes de haberle lanzado un caluroso saludo de despedida. La puerta se cerró de nuevo.

Al quedarse solo, Brasse cerró los ojos y esperó a que el corazón ralentizara sus latidos. Pasó una mano por su frente empapada de sudor e intentó calmarse. La foto estaba frente a él, en el banco, volteada, mostrando el anverso blanco. Esperó un buen rato antes de extender la mano y tomarla. Finalmente la agarró con la punta de los dedos, de una esquina, como se haría con un insecto venenoso. Luego la volteó y la miró fijamente.

El hombre retratado vestía pantalón y camisa de ordenanza y sujetaba una hacha de mano, pues estaba por desbastar un pesado tronco de árbol. Brasse entendió dónde se había dejado retratar: en una de las obras que constelaban el campo. Y cerca de él se

veían los carpinteros que luego darían forma y tallarían el tronco para transformarlo en una viga para techos.

Era una fotografía inocente, una imagen sencilla, cotidiana, de trabajo manual.

No era la evidencia del delito sistemático al que el ss se dedicaba cada tarde.

Tanto mejor.

Brasse suspiró y levantó la mirada de la imagen, escuchando voces alegres que provenían del estudio. El alemán, antes de regresar a su barraca, se entretuvo charlando con los hombres del Servicio de Identificación. Al parecer, el *Kommando* había hecho un nuevo amigo.

Dejó la pequeña fotografía en el banco. La copiaría al día siguiente.

Luego se levantó y se acercó a la ventana para dar un vistazo al bloque 20.

La habitación de enfrente estaba oscura y vacía.

Y los judíos griegos seguían ahí, en la entrada, esperando pacientemente su turno.

Acababan de pasar las cinco de la tarde. El *Kapo* Maltz se asomó en el laboratorio y le lanzó una orden con voz seca.

—Ven acá. ¡Hay un trabajo en piel para ti!

Brasse no abrió la boca. Prendió la luz blanca, quitó el negativo en formato de seis por doce del casete de la ampliadora, apagó la máquina y se pasó al estudio fotográfico. Un «trabajo en piel» era un trabajo para el doctor Entress. Él no conocía al médico, pero sabía bien qué le apasionaba: los tatuajes. Había escuchado que también hacía experimentos quirúrgicos y con fármacos, pero ahí en el Servicio de Identificación su fama concernía únicamente a los tatuajes. Cualquier tipo de tatuajes. En cuanto se topaba con un prisionero con la piel decorada, o le comunicaban que había llegado uno, Entress lo mandaba al bloque 26. Mariposas, marineros, mujeres medio desnudas, aves, puñales, calaveras con los huesos cruzados; en esos meses Brasse había fotografiado decenas de tatuajes. Después Entress mandaba algún mandadero a recoger las tomas.

Esa noche Wilhelm se encontró de cara con un hombre de unos cuarenta años, alto, todavía lleno de fuerza, con el cabello negro y tupido, que evidentemente acababa de llegar al campo. De haber sido lo contrario, no habría paseado con ostentación esa mirada llena de orgullo.

—¡Adelante, saluda al señor fotógrafo!

Maltz acompañó su invitación con una poderosa patada en el trasero del hombre y una risa burlona. Sin embargo, el hombre no se movió, como si fuera de piedra, y miró al torturador con ojos de fuego. Las manos le temblaban y se vio que estaba a punto de abalanzarse contra el *Kapo*.

También Franz Maltz era grande y musculoso, pero ese día debió estar harto de peleas. O tal vez no era tan obtuso y a veces sentía miedo. Escupió con desprecio el uniforme del prisionero y despotricó.

—¡Te lo dejo a ti! —dijo y se fue.

Cuando hubo salido, Brasse se dirigió en alemán al deportado.

—¿De dónde vienes?

—De Gdansk.

—¿Eres polaco?

—Sí. Por eso me mandaron aquí.

Enseguida pasaron a la lengua madre y el fotógrafo le encendió un cigarro, para charlar un poco. Resultó que el hombre se llamaba Karol y era un fogonero de barco. Con esos músculos, pensó Brasse, no había oficio más apto para él. Después de la ocupación de Gdansk, en 1939, se las había arreglado bien. Luego las cosas se complicaron.

—Yo trabajaba en los barcos, dando la vuelta al mundo, y rara vez regresaba a Polonia. Pocos días en cada ocasión, justo el tiempo para cargar mercancías y carbón. De la guerra casi no nos dábamos cuenta, me quedaba a bordo y los nazis no estaban tan locos como para meter las narices en mi caldera. Llevé esa vida por casi dos años. Luego se esmeraron.

—¿Qué quieres decir?

—Un día ordenaron a todos los marineros polacos de los barcos en el puerto desembarcar y quedarse. Gdansk ahora es alemana y querían que cambiara de nacionalidad, que me volviera alemán. Además, nazi. Querían mandarme al frente. Me golpearon para convencerme, pero les dije que no. Ya veremos si hice lo correcto.

Brasse le contó que había pasado por lo mismo, también él se había rehusado a luchar por el nazismo. Con el agravante de la sangre aria que corría rápida y fluida por sus venas. Así que se encontraban en Auschwitz por el mismo motivo y ninguno de los dos sabía si saldría vivo de ahí. Le preguntó si sabía por qué lo habían mandado al Servicio de Identificación y el otro negó con la cabeza. Brasse sonrió.

—No importa. Yo lo sé. Eres un trabajo en piel para el doctor Entress.

El hombre frunció el ceño.

—¿Que soy qué? ¿Y quién es el doctor Entress?

—Un médico con una pasión particular. Quítate la chaqueta.

El fogonero se quitó la chaqueta del uniforme y Brasse observó el pecho y los brazos del prisionero. No vio nada y tampoco encontró nada en el bajo vientre.

—Bájate los pantalones y los calzones.

Y dado que el otro titubeaba, lo alentó con un gesto de la mano.

—No te preocupes. No hay nada extraño.

Sin embargo, el hombre no mostraba decoraciones ni siquiera en la ingle o las piernas.

Finalmente le pidió que se volteara. Entonces Brasse vio el tatuaje que cautivó a Entress. Lanzó un grito de admiración y llamó a los demás.

—¡Vengan! Es un espectáculo imperdible.

Los miembros del *Kommando* dejaron sus tareas y se acercaron al banco fotográfico. Brasse tenía razón. Era el motivo más hermoso que se había visto hasta entonces en el bloque 26.

—¡Eres una obra de arte viviente, amigo! —exclamó Władysław, sintetizando el pensamiento de todo el equipo.

Toda la espalda de Karol estaba cubierta con un tatuaje multicolor. La escena estaba ambientada en el paraíso terrenal y retrataba la historia más famosa del Génesis. Adán, a la izquierda, tenía en la mano la manzana prohibida. En el centro, la serpiente tentadora se enredaba alrededor del árbol de la vida y le ofrecía al

hombre, creado por Dios, una segunda manzana. A la derecha, Eva miraba hacia Adán. Y ella también tenía una manzana en la mano.

—No creo que resista a la tentación. Tres manzanas son demasiadas.

Brasse habló en voz alta, aunque en realidad fue sólo un pensamiento para sí mismo.

—Pues sí —le hizo eco Franek—, y es por su culpa que todos terminamos en Auschwitz.

Esa ocurrencia fue recibida con unas risas amargas, sobre todo porque expresaba la verdad. En el campo veían todos los días demasiadas cosas horribles y si el ser humano se las había merecido a causa de un pecado original, este pecado debía ser terrible. Dios todavía los estaba castigando por el comportamiento de Adán y Eva y no daba señales de estar satisfecho. Quizá los tendría en ese infierno por siempre.

—¿Ya vieron cómo lo mira ella?

El tatuaje era realmente hermoso, rico en detalles precisos y finísimos, como las escamas de la serpiente o el cabello de la mujer. Y los colores estaban llenos, saturados, virados en prevalencia hacia el rojo y el azul. Pero todo ese arte no ofuscaba el sentido carnal de la escena. Y nada expresaba tal sentido mejor que la mirada de Eva, lujuriosa y llena de deseo por Adán.

—¿Quién te lo hizo, Karol?

—Un tipo de Valencia, España, hace un par de años. Es hermoso, ¿verdad?

—Mucho —contestó Brasse— y nosotros ahora debemos fotografiarlo.

El fogonero se rio.

—¿Será ésta la pasión de su doctor Entress?

—Sí. Y nosotros obedecemos sus órdenes, aunque no siempre es fácil.

El Servicio de Identificación estaba equipado para retratos y sólo para estos. Brasse temía el día en que le pidieran hacer alguna toma de grupo, porque ni siquiera con toda su experiencia

podía cubrir lo inadecuado del estudio, incluso la amplia espalda del fogonero polaco le dificultaba el trabajo. La silla giratoria y la Zeiss estaban clavadas en el piso para que la toma jamás se desenfocara. No podía moverlas. El único modo que tenía para retratar al hombre de Gdansk era que éste se sentara a horcajadas, dando la espalda al objetivo y moviendo las lámparas para producir la mayor cantidad de luz posible. Luego, para estar seguro de obtener el mejor resultado, realizó tres series distintas de tomas, con diferentes iluminaciones. Toda la operación le llevó más de una hora. Cuando terminó dio un suspiro de alivio.

—Terminamos. Puedes volver a vestirte.

—Menos mal.

El estudio tenía calefacción, pero al quedarse inmóvil en esa posición por tanto tiempo, el polaco se resfrió y empezó a estornudar una, dos, tres veces.

Antes de irse, se fumó otro cigarro, con evidente placer, dijo que eran los primeros que fumaba desde su llegada al campo.

—¿Tú no fumas? —preguntó a Brasse con curiosidad.

—No, pero me gusta regalarlos. Hace que la gente que viene aquí se sienta mejor.

El fogonero miró a su alrededor. Su expresión era clara, ahí se sentía bien, el *Kommando* del Servicio de Identificación tenía una buena calidad de vida y él no quería irse. Pero sabía que no tenía otra opción.

—¿Qué hace su médico con las fotos de los tatuajes?

Brasse lo miró con ojos inciertos.

—No sé. Creo que las archiva. Quizá le sirvan para sus estudios.

—Ah —murmuró el prisionero.

Terminó su cigarro hasta quemarse los dedos y luego se fue.

—Son unas buenas personas. Adiós.

Brasse lo observó por un minuto y volvió al estudio sólo cuando lo vio darse la vuelta, perdiéndose en la noche. El fotógrafo se sentía incómodo por haberle mentido. En realidad, no sabía qué hacía Entress con las fotografías y no entendía por qué los tatuajes

le interesaban tanto. No se necesitaba mucho para entender que su valor científico equivalía a cero. Sin embargo, aunque Maltz llegara a menudo con un «trabajo en piel», él nunca había querido preguntar. Era su regla, no interesarse en lo que ocurría fuera del Servicio de Identificación.

La respuesta a las preguntas sobre Entress le llegó de todos modos, cuando hacía un buen rato que no pensaba en Karol. No buscaba y no quería esa respuesta, pero no había un solo rincón en Auschwitz que no oliera a muerte, la muerte resonaba literalmente de un lado al otro del campo.

Mes y medio después de haber recibido en el bloque 26 al fogonero de Gdansk, un amigo suyo de Cracovia, Mieczysław Morawa, le mandó decir que tenía algo interesante que mostrarle. Brasse fingió no haber recibido el mensaje, porque Mieczysław trabajaba en el horno crematorio y él no quería saber nada de ese lugar desde que, durante sus primeros terribles meses en Auschwitz, lo habían obligado a descargar ahí los cadáveres producidos en el *lager*.

Sin embargo, el amigo insistía y agregaba que tenía que apurarse, quería enseñarle algo extraordinario.

Entonces una mañana, antes de empezar a imprimir, Wilhelm subió en un carro del *Leichenträgerkommando*, el *Kommando* de los cuerpos, y se dejó llevar al horno crematorio, preocupado, pero al mismo tiempo aliviado por tomar una bocanada de aire. Cuando vio a Mieczysław lo saludó con cariño y lo abrazó. Llevaban semanas sin verse y era hermoso darse cuenta de que los dos seguían vivos.

—Ven conmigo. Estoy seguro que te interesa.

Morawa pasó frente a los hornos, mientras sus compañeros alimentaban el fuego con nuevos cuerpos sin distraerse un instante del trabajo, y lo llevó al fondo del horno crematorio. Se detuvieron al lado de una mesa sobre la cual, por todo lo largo y lo ancho, se extendía algo. Mieczysław agarró a Brasse de un brazo.

—Sabes de qué se trata, ¿verdad? Quería enseñártelo para que hubiera un testigo aparte de mí. Si soy bastante afortunado para

arreglármelas y salir con vida de aquí, contaré todo esto también, pero ya sé que nadie me creerá. Por eso quería que vinieras. Tenemos que ser muchos los que lo cuenten.

En la mesa Brasse vio la piel de la espalda de Karol. La sujetaban unos pesos en los extremos y a los lados, se mantenía en buen estado.

Sus rodillas empezaron a temblar. Trató de hablar, pero la voz se le ahogó en la garganta. Y sólo después de dos intentos logró preguntar:

—¿Quién hizo esto?

El amigo no contestó. Bajó la mirada, en silencio.

El fotógrafo, impactado, pensó en qué podía significar desollar a un hombre para quitarle la piel. Y se agachó al suelo, vomitando.

Mieczysław lo sostuvo y luego lo llevó afuera del horno crematorio.

—¿Fue Entress quien te ordenó cortar el tatuaje del marinero?

—Sí, en persona.

—¿Qué te dijo?

Mieczysław lo miró fijo a los ojos.

—Me dijo que tratara esa piel con cuidado y que debía curtirla bien porque quiere encuadernar un libro con ella. Eso dijo. Y me lo repitió dos veces. ¿Entiendes? Un hombre murió porque un médico loco quiere encuadernar un libro. Según tú, ¿qué tan preciado es ese libro?

Brasse no contestó a esa pregunta idiota y se alejó a pie, tambaleándose. Del horno crematorio al *Erkennungsdienst* había un buen tramo de camino, pero él necesitaba tiempo para calmarse y pensar.

Sí, un hombre había muerto porque un médico loco quería encuadernar un libro con su piel. Era verdad, eso era lo que había ocurrido. Karol, el fogonero de Gdansk, había sido fusilado o estrangulado o ahorcado —él no lo sabía— porque Entress debía embellecer su librero. Había ocurrido, no se podía dudar de ello, sin embargo, en su cabeza no había cabida para esa locura.

Brasse aún no se sentía tan loco como para acogerla, era demasiado grande para él, que quería permanecer lo más sano posible. Se preguntó si existía un nivel mínimo de locura que alcanzar para lograr sobrevivir en Auschwitz. Se contestó que sí, ese nivel mínimo existía, y tenía que alcanzarlo si quería salir adelante.

Mientras se encontraba a medio camino, le vino a la mente que Entress trabajaba en el bloque 7. Era ahí donde se encontraban sus enfermos. Pensó en acercarse, para ver qué cara tenía.

Lo reflexionó a fondo ahí, parado en la tierra de nadie, inmóvil, corriendo el riesgo de que algún *Kapo* o ss lo golpeara porque merodeaba sin meta ni ocupación.

Luego decidió que el rostro de Entress no le interesaba.

Al verlo se le habría clavado en la cabeza y nunca habría salido de ahí.

Era mejor volver al Servicio de Identificación, cerrar la puerta a sus espaldas y sumergirse en el trabajo del laboratorio.

Tenía un montón de negativos que imprimir y transformar en fotografías.

Su única tarea era ésa.

Esa mañana en el bloque 26 la confusión era indescriptible.

Dos días antes el escribano del *Kommando* se enfermó y para sustituirlo habían sacado a Władysław Wawrzyniak del cuarto oscuro. Pero Władysław no estaba para nada familiarizado con ese trabajo e hizo un lío con las convocatorias, a las diez se habían formado en el pasillo dos filas de prisioneros, una de hombres y otra de mujeres. Los deportados estaban callados, petrificados, para no suscitar la rabia de sus torturadores, y eran los *Kapos* quienes peleaban, disputándose la preferencia para las fotografías. Todos gritaban que los habían convocado primero. Brasse salió al pasillo y gritó que se callaran.

—¡Basta! Así lo haremos: primero que pase una mujer y luego un hombre, una mujer y un hombre, de las dos filas, alternándose. Así todos perderán menos tiempo. ¿Está bien?

Los guardias lo escudriñaron con ojos saltones, por fin callándose por medio minuto. Luego, como si ni siquiera hubiera hablado, empezaron otra vez a pelearse.

—¿Debo llamar al *Oberscharführer* Walter?

La amenaza calmó los ánimos y Brasse asintió satisfecho.

—Lo haremos a mi manera. ¡Que pase el primero!

Le tocó a un hombre aún joven, fornido, al que apenas le cabía el uniforme. Por la mañana había solicitado uno más grande, con lo que se había ganado un ojo morado, Brasse tuvo que regresarlo.

Luego llegó una mujer de mediana edad, era judía, tenía el cabello rubio quebrado y una mirada que iluminó el objetivo del fotógrafo polaco. Era la mirada de una madre que no se desanima ante ninguna dificultad, que resiste a todo simplemente porque no puede renunciar, antes de sucumbir debe salvar a hijos e hijas, hermanos y hermanas, maridos y padres. Esto mantenía vivas a ciertas madres, también en Auschwitz. Brasse le sonrió, agradecido por esos buenos y no expresados sentimientos. Después le tocó a un preso político holandés, que frente a la Zeiss arqueó las cejas y frunció el ceño, como si temiera que la cámara fotográfica pudiera robarle el alma. Luego vino un muchacho, otro holandés, también preso político; por más que le insistiera, no logró que mirara el objetivo. En la toma de frente el joven mantuvo la mirada obstinadamente hacia abajo. Brasse estuvo a punto de despotricar y agredirlo, pero se contuvo, no quería que el *Kapo* le diera una paliza y así se quedó con una fotografía que ya sabía que saldría mal. Era la primera desde que había empezado a trabajar en el Servicio de Identificación, de algún modo lograría justificarla. Cuando fue el turno de una nueva mujer, una checa, en el pasillo estalló de nuevo el caos y él salió corriendo, exasperado, para ver.

Un *Kapo* y una *Kapo* rodaban en el piso, luchando cuerpo a cuerpo, incitados ferozmente por sus respectivos colegas, mientras una muchacha muy joven estaba tirada en el piso, con las manos en su rostro ensangrentado. Tan pronto como Brasse abrió la puerta, todos voltearon a verlo, parecían niños agarrados con las manos en la masa. Los *Kapos* se levantaron y en el silencio general sólo se escuchó el débil llanto de la prisionera.

—¿Qué pasó?

—A ti no te debemos ninguna explicación, escoria —replicó con desprecio el *Kapo* involucrado en la pelea.

Brasse lo miró y con una punzada en el corazón se dio cuenta que era Wacek Ruski.

—Golpeó a una de nuestras prisioneras —se justificó su adversaria.

—¿Y por qué?

—Le di una caricia y me miró mal, ¡por eso!

—¡Mentiroso! ¡Sabemos dónde acaricias tú! Le metiste una mano entre los muslos.

Mientras los *Kapos* empezaban otra vez a pelear, Brasse observó el objeto de la contienda, la muchachita herida no habría tenido más de catorce años y parecía tan frágil como para volver absurda la acusación de Ruski. Ese ser tan débil nunca desafiaría a un energúmeno como Ruski, ni siquiera con la pura mirada. Cuando con mucho esfuerzo se levantó del suelo, Brasse la apuntó con el dedo.

—Que pase ella.

La muchachita entró al estudio con paso incierto y se sentó, o mejor dicho, se trepó a la silla giratoria. Parecía realmente un pajarito espantado y el cabello mal rasurado le daba el aspecto de un pollito, desplumado y recién nacido. Brasse se acercó a la silla.

—¿Cómo te llamas?

—Czesława.

—¿Eres polaca como yo?

Ella asintió.

—¿Por qué estás aquí?

—Arrestaron a mi padre, así como a toda mi familia, pero no hicimos nada.

Los ojos se le llenaron de lágrimas y tuvo que esforzarse para no llorar. No quería llamar la atención de los guardias y no quería más golpes.

—Ahora tranquilízate. Tomamos las fotografías y luego vuelves en paz a tu bloque.

La muchacha aspiró por la nariz y se puso el gorro en la cabeza, apretándolo con un gran nudo en la nuca. Luego, con la manga del uniforme, se limpió los labios de la sangre, ahí donde la había golpeado Ruski. Incluso intentó sonreír, como si esas fotografías la regresaran a los juegos y a los días de su infancia, pero no pudo.

Brasse la observó a través del visor. Con el uniforme enorme y sin forma que le caía encima por todos lados, el gorro calado en la

69

frente, parecía un muchachito y él sintió que la ternura invadía su corazón. No era justo que el destino se ensañara con una criatura tan inocente. Fue él, ahora, quien se mordió los labios para impedir que las lágrimas brotaran. Deglutiendo, le pidió a Czesława quedarse inmóvil y tomó la foto. Luego la acompañó de la mano afuera del estudio. Esperó que un día, después de la guerra, un familiar o un amigo encontrara su foto en los archivos del campo, así también ella sería recordada. No moriría por nada.

En ese instante entró Maltz.

—¡Tadek, sal! ¡Walter y Hofmann te necesitan!

Brodka volteó a ver a Brasse, quien asintió.

—Dile a Alfred que deje el cuarto oscuro y trata de volver lo antes posible.

—Está bien.

Tadek llamó a Wojcicki del laboratorio para que tomara su lugar en el casete del negativo de la Zeiss, agarró una pequeña cámara portátil con visor de cintura y siguió a Maltz al exterior. Esa convocatoria fuera del bloque 26 no era para nada insólita. A Walter y a Hofmann, su oficial subordinado, a menudo les tocaba retratar la vida del campo y en circunstancias particulares llamaban a Brodka para que les ayudara, en efecto, él tenía una tarea especial.

Tras una hora abundante de ausencia, Tadek volvió al estudio. Brasse no le preguntó nada. Lo vio retomar su lugar en silencio, en el banco fotográfico, con la mirada agachada, empezó a trabajar mecánicamente hasta entrada la tarde, cuando por fin las dos filas de prisioneros se acabaron. Era pocos minutos después de las cinco. Sólo entonces le habló.

—¿Cuántos eran hoy?

—Dos.

—¿Dónde?

—Uno se ahorcó en el bloque 12 y el otro se arrojó a los cables eléctricos. Le di la película a Franek hace un par de horas para que la revelara, espero que esté lista. Walter y Hoffman quieren ver las fotografías esta misma noche.

70

Brasse hizo unos cálculos mentales, preocupado.

—El *Oberscharführer* hoy recoge también el álbum fotográfico que le imprimí el miércoles. ¿Cómo pretenden que llevemos a cabo todo este trabajo?

Brodka se encogió de hombros. Se veía que no le importaba, no era su problema y no le tocaba a él resolverlo. Pero Wilhelm no se ofendió por ese desaire. El compañero, a quien fuera de su bloque todos llamaban en burla el fotógrafo de los suicidios, había pasado un buen rato entre deportados, ss y *Kapos* esa mañana y seguía alterado.

—¿Eran jóvenes?

—Uno sí, el que se ahorcó.

—¿Quiénes están en el bloque 12?

—Vienen de toda Europa. Se ahorcó esta noche. Rasgó el uniforme en jirones y se colgó de una viga. Lo encontraron antes del pase de lista y lo dejaron así hasta nuestra llegada. Me dijeron que venía de Bélgica y que acababa de cumplir los veinticinco.

—Dos años más que yo —lo interrumpió Brasse.

—Y tres más que yo.

—¿Nadie se percató de nada?

—Nadie, o al menos así dicen. Estoy seguro de que sus compañeros de catre lo vieron y escucharon, pero si hablan los acusarán por no haberlo detenido o no haber llamado al *Kapo*. Walter dice lo mismo, aunque en realidad no le importa nada. Sólo quería que tomara esas fotografías. Me obligó a sacar un rollo completo, de cada ángulo posible. Y mandó a los ss a traer dos lámparas de pila, en la barraca estaba demasiado oscuro, no se veía nada.

Hizo una pausa, reflexionando, y luego concluyó:

—Como sea, la cara de ese tipo se veía tranquila. Si sufrió, se consoló pensando que todo estaba por acabar.

—¿Y el otro?

Tadek se rio sarcásticamente.

—El otro fue más listo. ¡Más listo que todos nosotros!

—¿Qué quieres decir?

El joven encendió un cigarro, porque le ayudaba a recordar mejor. Brodka fumaba todos los cigarros que lograba intercambiar, incluso diez al día, y nadie sabía cómo los conseguía. Decía que sólo fumando se calmaba y aguantaba toda esa tensión.

—Era un hombre cincuentón, recién bajado del tren. Creí que a los de su edad los mataban a todos, pero no. Superó la selección e iba rumbo a las barracas, sin embargo, ya había entendido cómo funciona acá. Fue más inteligente que nosotros. Y también más valiente.

Brasse lo miró sombrío.

—¿Por qué dices esto? ¿Piensas que nosotros somos unos cobardes? ¿Sólo porque queremos vivir?

Tadek abrió el brazo, describiendo un semicírculo en el aire con el cigarro.

—Él no esperó a tocar fondo. Nosotros somos unos ilusos, creemos salvarnos. Pero no es así. Tocaremos fondo y ese día descubriremos que ni siquiera tenemos la fuerza para matarnos.

Brasse no contestó. Estaba enojado. Él no era un cobarde. Sólo intentaba salir adelante y arreglárselas, no era un pecado. Se alejó del compañero, intentando ahuyentar esos pensamientos de su mente, y fue a buscar a Franek. Quería los negativos de los suicidios del día, debía imprimirlos de inmediato. Los negativos estaban listos, pero antes de ponerse manos a la obra en el cuarto oscuro, se acercó a Władysław, quien estaba sentado en una mesa, en el estudio fotográfico, y trabajaba en absoluta tranquilidad.

Władysław había llegado a Auschwitz a principios de 1941 desde Cracovia, levantado por los alemanes durante una redada callejera. No era un gran técnico de laboratorio, él había tenido que enseñarle muchas cosas, pero las ss lo habían escogido por otra de sus habilidades. Era un buen calígrafo y escribía magníficos pies de fotos, en caracteres góticos, a las imágenes de los álbumes ordenados por los patrones. Brasse imprimía las fotografías, ellos le decían a Władysław en qué orden querían verlas en el álbum y qué debía escribir debajo de ellas. Las ss eran muy precisas y de

cada imagen anotaban lugar, fecha y hora. Qué hacían luego con esos álbumes seguía siendo un misterio, ciertamente no eran aptos para documentar, en las oficinas del Reich, el trabajo de los hombres de uniforme negro. Para tales fines se necesitaba otro tipo de estadísticas. La hipótesis más probable era que Walter y sus jefes los utilizaban para hacer algunos regalos a los jerarcas que pasaban por Auschwitz.

Brasse contempló por unos minutos al compañero dibujando garabatos finísimos debajo de las fotografías, con un plumín fino y tinta azul cobalto. Luego lo invitó a tomar un descanso.

—Ve a comer algo al cuarto oscuro, Władysław. No has comido nada desde la mañana.

El otro lo miró con aire incierto.

—Pero todavía tengo mucho trabajo.

—¡Ve, anda! Walter vendrá hasta dentro de un par de horas y Maltz no está. Nadie te va a descubrir si tomas un descanso. Me quedo yo de guardia.

Wawrzyniak le sonrió, agradecido, y abandonó la silla.

Brasse tomó su lugar, quería quedarse solo con ese álbum y estudiar a fondo las fotografías que él mismo había imprimido hacía un par de noches. Porque desde que vio surgir de la charola de revelado ese blanco y negro cruel, no lograba quitarse de la cabeza la historia que las imágenes contaban.

Había escuchado de los demás prisioneros un montón de cosas sobre la selección en Auschwitz. Cuando él llegó, la organización del campo aún no era perfecta, las cámaras de gas no estaban, a ellos los habían bajado casi en plena campiña y todos juntos fueron encaminados hacia las barracas. Luego, los alemanes empezaron a hacer las cosas en serio y al Servicio de Identificación llegaron rumores de todo tipo sobre el modo en que las ss escogían a los prisioneros por matar y a aquellos por salvar, y sobre el modo en que mataban a los primeros, los más desdichados. Brasse conocía bien el horno crematorio, pero nunca había visto las cámaras de gas. No de cerca. Jamás había presenciado una selección.

73

Hasta entonces Walter sólo había proporcionado a los hombres del *Erkennungsdienst* álbumes en los que aparecía él mismo y sus amigos: escenas de vida de los ss en el campo, en descanso, de vacaciones en Varsovia. O bien, álbumes con escenas de trabajo de los prisioneros y las crónicas de la construcción y la ampliación de Auschwitz. En cambio, un par de días antes les había entregado imágenes completamente nuevas. Y esas imágenes narraban la llegada de un convoy, la selección de los deportados y lo que ocurría después. Todas eran obra de Walter, quien se había aplicado con la tenacidad de un reportero.

La fotografía más grande, en apertura, retrataba una escena masiva: miles de personas recién bajadas del tren. Hombres, mujeres y niños revueltos. Personas que se buscaban y familias que intentaban permanecer juntas. En medio de ellos, los ss y los *Kapos* ya dividían y apaleaban, gritando ir por allá o por acá. En el fondo de la fotografía Brasse notó con un escalofrío algo que en el cuarto oscuro se le había escapado: un humo denso y negro que se elevaba al cielo. No era el humo de la locomotora. Era el humo de los hornos crematorios, activos a todas horas del día y de la noche, preciso punto de referencia y orientación para todos los internos del campo. En cambio, en primer plano estaba una mujer con un turbante blanco en la cabeza y un recién nacido en brazos. Le daba la espalda a un ss, quien tendía la mano hacia ella como si quisiera darle una orden y ella ya estuviera huyendo.

Para realizar una toma tan amplia, Walter debió haber subido en algo, quizá en una escalera o en la cuchara de una excavadora. Muchas otras imágenes seguían a la primera. La multitud dividida en filas bien ordenadas bajando del tren, esperando a que médicos y oficiales decidieran a quién salvar y a quién no. Madres de familia con un pañuelo en la cabeza y enormes estrellas de David en el pecho. Hombres con abrigo que sujetaban la manija de la maleta, como si anclarse a los pocos bienes que se habían traído de su casa les asegurara que todo estaba bien, que todo era normal. Los niños y las mujeres separados de sus padres y maridos. Encabezaban las

filas tres muchachitos, el más grande agarraba de la mano a los más pequeños. Las miradas desorientadas de los adolescentes y las aún sonrientes de los niñitos, mientras las mujeres, incapaces de comprender qué ocurría, miraban el objetivo con angustia. Hombres marchando hacia las barracas, inconscientes de haber escapado sin maletas. Y, en efecto, en otra foto aparecía una montaña de equipaje, un *Kommando* abría bolsas grandes y pequeñas desparramando su contenido alrededor. Lo primero que buscaban, Brasse lo sabía, era el dinero y las joyas. Sólo sucesivamente la ropa sería separada de los objetos de higiene personal, y los utensilios de cocina de los libros y periódicos. Y así seguían. Las fotografías del *Oberscharführer* Walter relataban una jornada normal de deportación en Auschwitz. Hasta la última, la mirada de la mujer que tanto había impresionado a Brasse en el cuarto oscuro. Esos ojos seguían ahí, aferrados a la vida, mirándolo fijo, implacables. Notó que las ss habían instruido a Władysław para que metiera la imagen al final del álbum. Entonces el fotógrafo tuvo una intuición correcta, el de la mujer era el paso final hacia la muerte, su último vistazo al mundo, antes de la oscuridad. Władysław aún no escribía el pie de foto, pero ahí estaban las instrucciones de Walter. Decían: «Judía va a la cámara de gas. Auschwitz, a 30 de septiembre de 1941, 16:30 horas».

Brasse cerró los ojos y apoyó el álbum en la mesa.

Estaba aterrorizado y unos escalofríos convulsos le recorrían la espalda.

Por más que intentara evitarlo, el mundo seguía tocando a su puerta.

Él se esforzaba en aislarse, y mientras más lo intentaba, más la realidad invadía su vida.

Sabía que esconderse era inútil.

Él quería quedarse solo, pero en Auschwitz eso no era posible.

Tarde o temprano, estaba seguro de ello, la realidad le pasaría la factura.

Y él la tendría que pagar completa.

SEGUNDA PARTE

Auschwitz 1942-1943:
Servir al patrón

1

—Adelante, *Herr* Brasse, tome asiento.

El fotógrafo, incómodo, apretó el gorro entre las manos, hizo una ligera reverencia de agradecimiento y tomó asiento en la silla, en primera fila.

Apenas tuvo tiempo de mirar a su alrededor y preguntarse quién ocuparía las cinco o seis hileras de sillas que llenaban la habitación. Nadie, evidentemente, porque Walter se sentó al lado del polaco y le hizo un ademán al operador, quien apagó la luz y la habitación se sumió en la oscuridad. Luego encendió el proyector, que comenzó a zumbar, y en el muro frente a ellos empezaron a correr las imágenes. Eran tomas en exteriores del campo.

Brasse se agitó en la silla, inquieto.

Las imágenes aparecían montadas de manera muy aproximada, con cortes imprecisos y largas disolvencias negras, al grado de que el fotógrafo se preguntó qué inepto había hecho ese trabajo. Generalmente eran los del Servicio de Identificación quienes revelaban las películas de las ss, pero en este caso el *Kommando* había sido excluido del procedimiento. Como si le leyera el pensamiento, Walter precisó:

—Lo mandé a Varsovia. Es un material muy delicado.

La inquietud del polaco creció. El *Oberscharführer* de las ss le estaba mostrando material sin editar y para hacerlo lo había convocado a la Oficina Política. Brasse no pisaba ese lugar desde el día

en que lo habían contratado en el *Erkennungsdienst*, más de un año antes, y mientras tanto las cosas habían cambiado por completo. La Oficina Política dejó la vieja barraca y se estableció en el bloque 13, donde ocupaba un piso entero. Ahora todos los oficiales en uniforme negro tenían el espacio apto para su trabajo y Walter, incluso, había logrado reservarse una pequeña sala para proyecciones, que seguramente usaba para mostrar a sus amigos los frutos de su arte. Sin embargo, estos detalles, que notó rápidamente, no impresionaron tanto a Brasse como la amabilidad del alemán y la altivez con la que lo había invitado al espectáculo, organizando incluso una sesión individual para él.

Las imágenes corrían rápidamente. El fotógrafo vio a los prisioneros reunirse para el pase de lista y responder al llamado, salir de sus barracas por la mañana y regresar por la noche, cultivar los huertos de las ss y construir sus casas, excavar canales de desagüe y de recolección de aguas blancas y negras. No hizo preguntas y sólo después de unos minutos se dio cuenta de que un detalle desentonaba: la película había sido filmada en una estación cálida, mientras que en ese momento afuera era invierno. En la tierra de ese falso paisaje de celuloide no había nieve, los alemanes vestían uniformes veraniegos y los prisioneros no tamborileaban con los pies para vencer el frío.

Asombrado, se atrevió a decir:

—Es una película vieja, señor.

—La grabé el septiembre pasado. ¿Recuerda el septiembre pasado, Brasse?

El fotógrafo polaco perdió de vista las imágenes y se concentró en la pregunta de Walter. No tenía motivo para recordar el septiembre del año anterior. En Auschwitz todos los días eran iguales —lentos y dolorosos de la misma manera— y nadie quería conservar su memoria. No había fiestas religiosas ni civiles, no había vacaciones, no había modo de marcar el tiempo y sus cesuras, excepto por el gong despertador de la mañana. Así, después de la desorientación inicial, quien llegaba al campo se inventaba un

calendario personal que le permitiera contar al menos las estaciones y los años, basándose en los acontecimientos más importantes de su vida. Wilhelm se encontraba en Auschwitz desde hacía ya casi dos años y del primer periodo le quedaba un recuerdo muy confundido, con todos esos cambios de trabajo, a las órdenes de un *Kommando* diferente cada vez, el miedo y el peligro continuo de la muerte. Eran asuntos que no quería recordar. Es más, si hubiera podido arrancárselos de la cabeza, lo habría hecho. La fecha decisiva para él había sido el 15 de febrero de 1941, el día de su primera visita a la Oficina Política. Esa fecha, que había visto marcada en un pequeño calendario de pared a espaldas de Walter mientras él examinaba su expediente, representaba el giro, el momento en que desde el cielo le habían caído en las manos los papeles para competir en igualdad de condiciones con el destino. De todo lo que había sucedido después recordaba muchas cosas —sobre todo la muerte de sus conocidos de Żywiec y el fogonero de Gdansk—, pero ni siquiera esforzándose habría podido colocarlas en el mes y la estación correctos. No, no había razón por la que supiera qué había ocurrido en septiembre.

Apenado, masculló una excusa y Walter se rio.

—En septiembre llegaron los rusos. ¿No lo recuerda?

Un rayo se prendió en la mente del polaco y de improviso le regresó la memoria de aquellos eventos. Un instante antes le había parecido que el *Oberscharführer* estaba hablando de un pasado muy lejano; en cambio era todo tan cercano que junto con el recuerdo volvió el dolor. Puntas de alfiler se le clavaron en el corazón.

—Claro, señor. Los rusos.

—¡Aquí están! ¿Ve cómo están bien alineados?

El fotógrafo miró, estaban todos formados, aplastados por la derrota en batalla, pero aún jóvenes y fuertes bajo el sol de Polonia. Eran miles, habían desembarcado unas horas antes y estaban listos para su primer pase de lista. No como prisioneros de guerra, sino como prisioneros de Auschwitz.

Esa tarde Stanisław y Alfred se lo contaron entre risas.

—¡Llegaron los rusos! ¡Por fin! Ahora nos vamos a divertir.

Sus compañeros del *Erkennungsdienst* y él mismo odiaban a los rusos con todas sus fuerzas. Los odiaban desde siempre y aún más desde que Stalin había empezado a hacer negocios con Hitler, en 1939, permitiéndole la toma de Varsovia y participando en el festín; nadie olvidaba que el «Pequeño padre» se había anexado la mitad de Polonia sin combatir. Como un zar cualquiera, como los imperialistas contra los cuales la propaganda soviética se abalanzaba todos los días. Ya anticipando la matanza, Trałka susurró:

—Ahora tendrán su merecido.

Y así fue. Las ss destinaron siete bloques a los rusos, separándolos de los demás deportados sólo con alambre de púas. Y los hacinaron ahí, sin preocuparse porque no cabían más que uno encima del otro, dándoles de comer sólo un calducho por la mañana. No los alimentaban, no los curaban, no los vestían para la estación fría que avanzaba. Ni siquiera los ponían a trabajar, los mantenían así esperando a que se murieran de hambre. Su objetivo no era explotarlos, sino exterminarlos. Incluso los polacos del campo quedaron impresionados.

—Es increíble —comentó un día Alfred, desconcertado—, los alemanes desprecian a los rusos incluso más que a los judíos.

Era verdad, y ni siquiera todo el rencor por Stalin, el comunismo y los comisarios políticos bolcheviques podía aplacar la angustia que les generaba ese espectáculo.

—¿Cómo les va a los rusos? —preguntaba de vez en cuando Brasse.

—Se mueren como moscas —contestaba seco Stanisław. Y lo decía cada vez menos satisfecho, con los hombros cada vez más encorvados.

Sólo cuando terminaron esa primera selección, las ss pusieron a los soviéticos a trabajar. Únicamente quedaba un tercio de ellos y estaba destinado a desaparecer también. En las condiciones físicas en las que se encontraban no podían soportar ningún trabajo, ni siquiera el más ligero. A finales de noviembre los siete bloques

ocupados por los soldados de la Armada Roja regresaron a los deportados ordinarios y en Auschwitz no se vieron más prisioneros rusos, salvo esporádicamente.

Mientras hablaba con Walter, a Brasse le regresó a la mente justo un día de ese septiembre. Estaba atravesando el campo para llevar un paquete de fotografías que le había encargado el doctor Entress, el médico no había mandado a nadie a recogerlas. Pasó cerca del alambre de púas que aislaba las barracas de los rusos y, aunque se esforzara por mantener la mirada baja, la levantó. La curiosidad era demasiado grande. No lo hubiera hecho.

Más allá del alambre de púas vio unos fantasmas. Eran seres filiformes y etéreos, que estaban parados, recargados en los muros, arrodillados en el suelo, con manos y brazos caídos, las carnes blancas pegadas a los huesos, los ojos claros fijos hacia algún punto lejano. No se quejaban, no pedían nada. Darles un trozo de pan habría significado matarlos más rápido, ni siquiera podían levantar la mano para llevársela a la boca. Mientras intentaba acelerar el paso, Brasse cruzó la mirada con uno de ellos. Estaba justo detrás del alambre, a no más de un metro de distancia. Si hubiera estirado los dedos, lo habría tocado. Se detuvo, incapaz de seguir adelante.

Él movió la mano derecha, apoyándola en un poste de la cerca, y abrió la boca. Dos veces trató de hablar, sin lograrlo. Y volvió a intentarlo, mientras por el esfuerzo dos pequeñas lágrimas bajaban en sus mejillas. Finalmente pronunció pocas palabras, en un alemán incorrecto y entrecortado.

—*Ich bin nein Kommunist.*

Brasse abrió los brazos, impotente. Luego extendió la mano más allá del alambre, tocando la del prisionero. Fue como si lo hubiera golpeado un tornado. El hombre se desplomó en el suelo, con el puño todavía apretando el poste de la cerca, y el fotógrafo entendió que había muerto.

El soldado del Ejército Rojo le había reservado sus últimas palabras.

Brasse se alejó corriendo, sin voltear.

—¿Por qué me enseña esto, señor?

Lleno de angustia por haber recordado al fantasma ruso, Brasse instintivamente se dirigió así a Walter, pero de inmediato se arrepintió.

El ss había mostrado en muchas ocasiones apreciar su trabajo y estimarlo. De vez en cuando charlaban de cuestiones técnicas y el bávaro siempre estaba satisfecho con las explicaciones que el fotógrafo le daba. Brasse mismo consideraba a Walter como el menos peor de los jefes que pudieran tocarle, no era malvado, no lo golpeaba y no golpeaba a los hombres de su *Kommando*, limitaba los gritos y los insultos a los momentos de verdadero coraje. En más de un año se había creado entre ellos dos cierta familiaridad y para el fotógrafo ésta era un seguro de vida, un capital que preservar a toda costa. Por eso se arrepintió de inmediato de haberse dirigido al ss con tanta impertinencia, jamás, de ninguna manera, a pesar de la cercanía, un prisionero debía ponerse al mismo nivel que su superior. Y en efecto una sombra de enfado pasó por los ojos del alemán.

—Quiere saber por qué lo convoqué a la Oficina Política, ¿verdad, *Herr* Brasse?

El polaco asintió sin levantar la mirada.

—Espere y entenderá. Mientras tanto, disfrute la película.

Brasse no lograba calmarse, no era posible que se encontrara ahí nada más para ver una vieja película del *Oberscharführer*. Sin embargo, sólo el patrón nazi podía satisfacer su curiosidad, por lo que volvió a concentrarse en las imágenes, vívidas en la pared blanca de la sala. Ahora estaban encuadrados algunos miembros de las ss sonrientes, que saludaban mientras paseaban por el campo. Llevaban en bandolera una máscara antigás y Brasse recordó bien el terror que se había esparcido entre los prisioneros al verla. Durante días había pensado que los alemanes se preparaban para liquidar Auschwitz bombardeándola desde el cielo con alguna sustancia letal. Y quien decía que para ese fin eran suficientes

las cámaras de gas y los hornos crematorios de Birkenau era objeto de burla, en poco tiempo se había difundido entre los deportados la certeza de que el apocalipsis estaba cerca. Estaban tan seguros de ello y convencidos de no poderlo evitar que ralentizaron el ritmo de trabajo. Sin embargo, los golpes de los *Kapos* testimoniaron que en realidad las ss cuidaban de la vida de sus deportados, no permitían que holgazanearan. Luego, dado que no ocurría nada, los temores de una matanza se calmaron, pero sin desvanecerse por completo ni siquiera cuando las máscaras antigás desaparecieron de la dotación de las ss.

—Nos reímos mucho de sus miedos. Eran como ratoncitos enjaulados: aterrorizados, pero incapaces de huir. Ahora mire esto, *Herr* Brasse.

Hombres en uniforme sellaban las puertas y ventanas de una barraca, no era una barraca de Auschwitz. Prisioneros esqueléticos —los rusos moribundos— eran sacados de sus bloques. Del mismo modo, muchos enfermos eran separados a rastras de sus camastros. Eran varios centenares en total. Los llevaban a la barraca sellada y los empujaban dentro. Ninguno de ellos protestaba, nadie intentaba escapar, estaban demasiado débiles para ambas cosas. Luego, antes de que se cerraran las puertas, soldados de las ss lanzaban adentro grandes canastas llenas de voluminosas latas negras.

Una disolvencia interrumpió la película y Brasse fue deslumbrado por el blanco improviso en la pared.

Las imágenes empezaron a correr de nuevo un segundo después.

Lo que vio era el interior de la barraca, Walter había colocado su pequeña cámara cinematográfica en el marco de una ventana.

—No quiero ver, *Herr Oberscharführer*.

El polaco cerró los ojos y arañó los descansabrazos de la silla.

—Si no mira, no llegará vivo al pase de lista de esta noche.

Y dado que el fotógrafo tenía la cabeza agachada, Walter repitió su amenaza en tono gélido. Sacó la pistola de su funda.

—Obedezca, Brasse, si le importa su pellejo.

El polaco obedeció, mirando la pared entre lágrimas.

Los prisioneros dentro de la barraca se agitaban, intuyendo lo peor, y corrían de un lado al otro, desorientados como hormigas bajo ataque. Cuando el gas comenzó a emanar de las latas negras, se alejaron de las canastas, amontonándose contra la pared más lejana, y luego se desperdigaron de un lado del bloque al lado opuesto como insectos atrapados, incapaces de encontrar una salida. La película era muda y tenía como banda sonora el zumbido del proyector, pero Brasse escuchaba igualmente dentro de sí el lamento de aquellos desdichados. No eran lamentos humanos, sino aullidos, balidos, gemidos de animalitos heridos y ensangrentados. Los prisioneros se agarraban de las paredes, se arrojaban contra las rejas de las ventanas, se pisaban y unos se trepaban en los hombros de otros. Pero no podían huir.

Walter encendió un cigarro y ofreció otro al prisionero, quien negó con la cabeza.

—Hágame caso, tómelo. Ayuda a relajarse.

El fotógrafo tomó el cigarro con la mano temblorosa y lo metió entre sus labios. Luego el alemán se lo encendió y lo miró divertido mientras tosía.

—No lo acostumbra, ¿verdad?

Brasse no contestó y volvió a mirar la pared, hipnotizado, dejando que el cigarro se le quemara entre los dedos, la ceniza cayó en su uniforme, pero no se dio cuenta.

Los rusos y los enfermos doblaban sus rodillas, mientras un líquido negro proveniente de sus vísceras brotaba de sus bocas; y se tendían en el suelo lentamente, como si se estuvieran acostando en la cama de su casa, tras una jornada de duro trabajo. Morían sin tener prisa de morir, con los rostros hinchados, apagándose entre leves estremecimientos. Pero tardaban demasiado tiempo, de vez en cuando levantaban la cabeza para buscar un poco de aire limpio para respirar y de seguro probaban un sufrimiento inaudito. Incluso era imposible sólo intentar imaginar qué se agitaba en sus

conciencias en aquellos momentos. La filmación terminó con los últimos fotogramas deteriorados de la película, y el fotógrafo se agarró la cabeza con las manos.

—Mándeme otra vez al Servicio de Identificación, por favor.

Walter volteó y en la oscuridad hizo un ademán al operador.

Inmediatamente la luz de la sala se encendió y la proyección terminó. El operador rebobinó la película, tomó los rollos y los encerró en una cajita de cartón. Luego cubrió el objetivo del proyector. Hizo el saludo militar y salió.

Brasse abrió la boca para hablar, pero ningún sonido salió de sus labios. Walter lo miraba sin perder una expresión, un movimiento de su rostro, un signo revelador de lo que pasaba en su corazón.

—¿Quiere preguntarme algo? —preguntó gentilmente.

El otro primero negó con la cabeza, luego levantó la mirada hacia el alemán.

—Yo ya soy su esclavo, *Herr Oberscharführer*. Le obedezco en todo. ¿Por qué me trajo aquí hoy? ¿Por qué me mostró esta película?

El ss se inclinó hacia adelante y acercó el rostro al suyo, mirándolo fijo.

—Usted es mi esclavo, Brasse, lo ha dicho bien. Sin embargo, yo no me conformo con su cuerpo. Quiero también su mente. Quiero ser el dueño de su conciencia, su ánimo, sus emociones.

El fotógrafo se retrajo:

—¿Por qué?

—Porque usted es uno de nosotros. Tiene padre y abuelo austriacos, es ario. ¡Y yo lo quiero, lo quiero! ¿Recuerda? Se lo dije hace un año, cuando lo escogí para que trabajara conmigo.

—Yo soy polaco.

Los ojos de Walter eran negros y muy duros.

—Su madre es polaca y ella le enseñó a creer que es polaco. Pero no cuenta lo que le dijo su madre. No cuenta lo que le enseñaron en la escuela o lo que decía la propaganda de Piłsudski. Lo que cuenta es la sangre. Y en sus venas corre en gran parte la misma

sangre que corre en las mías, sangre aria. ¿Por cuánto tiempo más quiere renegar de su gente? ¿Acaso no es hora de volver a la patria?

Brasse indicó la pared blanca.

—¿Qué tiene que ver todo esto con los rusos y el gas?

El otro se levantó y empezó a caminar por la habitación sin dejar de examinarlo. Contestó con otra pregunta.

—¿Hace cuánto que está aquí?

—Desde el 31 de agosto de 1940.

—Ya van a ser dos años. ¿Espera que la guerra termine?

—Estoy seguro de ello.

—¿Espera que Alemania sea derrotada?

Brasse no contestó y él sonrió socarrón, meneando la cabeza.

—Tiene que olvidarse de la guerra, Brasse. Sus esperanzas no tienen sentido. Aquí estamos en Auschwitz, nuestro mundo termina con el alambre de púas. Le mostré la película para que sepa que nosotros somos omnipotentes. Su vida y su muerte están en nuestras manos. Convénzase de una buena vez y le resultará fácil regalarme su corazón. Yo lo voy a tratar bien, le daré la dignidad y el orgullo que nunca ha tenido. Venga conmigo y le daré el mundo.

Brasse sintió un vértigo. Ese hombre lo quería todo para él, pero no intentaba comprarlo ni trataba de dominarlo a través del miedo. Quería que fuera él quien se entregara. Como una criatura dócil y obediente. Aturdido, no supo cómo replicar. El otro siguió, implacable.

—¿Por qué, *Herr* Brasse, nunca sale del bloque 26? ¿Por qué jamás deja el Servicio de Identificación?

El fotógrafo lo miró asombrado.

—¿Acaso cree que no me he dado cuenta? Yo sé que usted evita cualquier encargo externo, confiando en sus capacidades en el estudio, en su maestría al retratar a los prisioneros. Sin embargo, ni siquiera allá adentro está seguro, créame, y no me refiero a la seguridad física; si hubiera querido, el *Kapo* Maltz lo habría matado hace mucho. No, me refiero a su salud mental. Usted cree saber

quién es y qué quiere, Brasse, pero se lo advierto, si no se dedica a mí como deseo, lo voy a llevar a la locura.

El polaco lo miraba inerte.

—Sólo tiene un modo de evitar ese riesgo. Deme todo de usted y no se va a arrepentir.

Brasse se levantó, tambaleante, y balbuceó.

—¿Puedo irme ahora?

—Sí, pero regrese mañana por la mañana. Tengo grandes planes para usted y quiero hablarle. Ahora estoy cansado.

El polaco salió del bloque 13 y dejó a sus espaldas la Oficina Política. Estaba perturbado. Levantó el rostro hacia el cielo y descubrió que ya era de noche. Por un momento se preocupó por haber perdido el pase de lista. Luego entendió que era una preocupación tonta, Walter de seguro había dado instrucciones a Maltz al respecto. Todos dormían, pero él estaba demasiado agitado como para dormirse, por eso en vez de regresar con sus amigos al bloque 25, se dirigió hacia el *Erkennungsdienst*, el bloque 26. Quería estar solo y esperaba encontrarlo vacío.

Inútilmente.

Al entrar en el cuarto oscuro, vio a Franek que imprimía y copiaba. Cuando Brasse se ausentaba, le tocaba a él tomar su lugar. Se le acercó e intentó concentrarse para controlar el trabajo, con el tiempo Myszkowski se había vuelto muy diestro, pero siempre se necesitaba otro vistazo. Mientras lo observaba, sintió la necesidad de desahogarse.

—¿Recuerdas a los rusos, Franek, el otoño del año pasado?

El joven dejó de trabajar en la ampliadora y se volteó.

—Claro que los recuerdo. ¿Por qué?

—¿Te acuerdas que murieron de hambre y luego los últimos desaparecieron todos juntos, de un momento a otro?

Franek lo miró con curiosidad.

—Sí que me acuerdo. ¿Pero dónde estuviste? Te buscamos toda la noche y en el pase de lista Maltz respondió por ti. ¿Te metiste en algún lío?

Brasse hizo un ademán, como para alejar esa pregunta tan boba.

—Están muertos, Franek, esos rusos están todos muertos.

—¿Y qué? Todos los que estamos aquí moriremos, tarde o temprano.

—¿No quieres saber cómo pasó?

Una mueca encorvó los labios del muchacho.

—¿Por qué debería interesarme? ¿Quieres contarme qué nuevo método inventaron los alemanes para liquidar a los prisioneros? No, gracias, no quiero saber nada. Es más, déjame terminar el trabajo. Así por fin podré irme a dormir. Me caigo de sueño.

Decepcionado, Brasse se alejó unos pasos, jugueteando nerviosamente con los materiales y el equipo del cuarto oscuro. Myszkowski terminó y se fue.

Esa noche el fotógrafo polaco durmió en el estudio, sentado y con la cabeza apoyada en el banco fotográfico.

Cerró la puerta, pero ni así logró mantener lejos las pesadillas.

El fantasma del Ejército Rojo tendió de nuevo las manos hacia él, con una pregunta en los ojos.

Y él no supo qué contestarle.

2

—No más judíos, para empezar. No sirve de nada.

—¿Cómo dice, señor?

—Desde hoy ya no fotografiarás a los judíos, Brasse. Es completamente inútil. Su destino está marcado. Van a morir. Al registrarlos sólo desperdiciamos película y papel fotográfico.

Brasse se estremeció y rememoró a todos los judíos que habían desfilado frente a su objetivo, en el año abundante transcurrido en el Servicio de Identificación.

Se preguntó cuántos eran.

No podía dar una respuesta precisa, porque los documentos con el número progresivo de registro eran custodiados celosamente por las ss, pero le parecía que eran una infinidad. Miles, muchos miles, todo un pueblo. Con sus palabras Walter borraba a todo un pueblo del archivo del campo. Y de la historia. Tan fácil que parecía increíble, estúpidamente repitió las palabras de su superior.

—¿No más judíos, *Herr Oberscharführer*?

—No, salvo algún caso especial que le encargaremos a su debido tiempo. Los judíos morirán, pero siguen siendo un excelente objeto de análisis y nosotros nos encontramos en la situación mejor para estudiarlos a fondo.

—No entiendo, señor.

El ss sonrió.

—No es necesario que entienda ahora, Brasse. Cuando llegue el momento, todo estará claro. Para usted tengo grandes planes, ya se lo dije. No lo olvide.

El fotógrafo polaco se estremeció de nuevo.

Esa mañana se había despertado preguntándose obsesivamente qué le esperaba en la Oficina Política. Y después de haber formulado miles de hipótesis, terminó por renunciar a adivinar. Ahora ésa era la primera consigna, no más judíos. Preocupado por las consecuencias, se armó de valor y observó:

—No más judíos significa mucho menos trabajo. Señor, ¿tiene la intención de reducir el personal del *Erkennungsdienst*? Sería difícil para mí renunciar a alguno de mis colaboradores. Todos son muy buenos.

El alemán meneó la cabeza y contestó con sarcasmo.

—No tenga miedo. Sus amigos no corren peligro. Seguirán calentándose y comiendo de gorra, como ratones en el queso. Vivirán porque su trabajo aumentará.

El fotógrafo lo miró, desorientado, y esperó una explicación.

—Dígame, Brasse. ¿Qué necesita para un buen retoque?

Entonces de eso se trataba, volver al verdadero retrato.

El polaco recordó cuando lo habían llamado por primera vez a la Oficina Política, en febrero del año anterior, y rememoró que ya desde entonces Walter le había hecho un montón de preguntas sobre su habilidad en el retoque. Pero sin darle seguimiento a esa curiosidad. ¿Acaso ya desde entonces tenía la intención de encargarle alguna tarea de ese tipo? De todos modos, no sabía que él ya retocaba las fotos de los judíos que le gustaban más, un retoque bastante sumario y apresurado, pero eficaz, con un par de lápices que le había procurado Franek de contrabando. Sin embargo, para las necesidades de los alemanes, requería herramientas más profesionales.

—Para hacer un buen retoque, señor, necesito antes que nada un nuevo objetivo.

El ss se sorprendió.

—¿Qué no funciona en su Zeiss?

—Mi Zeiss es excelente, pero demasiado incisivo. Exalta los perfiles del rostro, los rasgos de los prisioneros. Es demasiado nítido y bajo sus lentes incluso un simple moretón se vuelve una mancha imborrable. Es un objetivo más apto para paisajes que para retratos, señor. Necesito uno diferente.

—No veo el nexo con el retoque, Brasse.

El joven intentó explicarse del modo más sencillo posible, sin verse arrogante o condescendiente. Cuando abordaban una cuestión técnica, salía a flote la evidencia, Walter era sólo un buen amateur y ponerlo de encargado de todo un estudio fotográfico no había sido una gran idea. Sin embargo, éste no era un argumento que discutir con el mariscal de las ss. Fue gentil y claro.

—Necesitamos un objetivo con lentes más suaves, señor, precisamente un objetivo para retratos. Los rasgos de una cara, frente a este tipo de objetivo, se ven casi desenfocados. Pero no es así, simplemente se atenúan. Entonces el moretón se confunde más fácilmente con la tez y en estas condiciones el retoque es mucho menos necesario. ¿Entiende ahora?

Walter lo seguía con atención y reaccionó con entusiasmo, sin fijarse en la ironía escondida en la pregunta de su subalterno.

—¡Bien, Brasse, es justo por esta clase de cosas que lo escogí! ¿Le parece otro Zeiss?

—El Zeiss es perfecto. Le indicaré yo las características técnicas, así me conseguirá el más adecuado. Además...

—¿Además?

El fotógrafo enumeró con los dedos qué necesitaba.

—Como ya le dije el año pasado, necesito lápices con puntas específicas, 3H y 4H, tintas, pinceles y un cepillito. Y naturalmente es necesaria una mesa para el retoque. ¿Sabe?, una mesa parecida a la que usan los diseñadores industriales, inclinada y muy bien iluminada, para poder trabajar sobre ella cómodamente. ¿Cree que es demasiado, señor?

—Tendrá todo en unos cuantos días. Hoy mismo escribiré la orden de incautación para Katowice y verá que obtendremos materiales y equipo en un santiamén. ¿Quiere otra cosa?

Brasse se concentró. Ese era el momento adecuado para satisfacer necesidades suyas y de su *Kommando*. Tenía que aprovechar la condescendencia de Walter. Sin embargo, no quería pedir más comida o cigarros. Su tenor de vida, en el bloque 26, ya era alto. Debía inventarse algo más importante, algo más grande. Y finalmente se le ocurrió una idea.

—Si el trabajo aumenta, como usted dice, señor, podríamos necesitar nuevo personal. ¿Me autoriza a señalar los nombres de los prisioneros con las aptitudes adecuadas? Si encontramos en el campo a algún fotógrafo, podríamos aprovechar sus capacidades y producir aún más. ¿Qué le parece, *Herr Oberscharfüher*?

El ss no tuvo que reflexionarlo y asintió satisfecho.

—Acordado, Brasse, acordado. Hágame saber a quién necesita y se lo daré, ¡aunque esté a punto de acabar en la chimenea! Sólo soy un mariscal, pero entre camaradas con gusto nos damos la mano. Además, de ahora en adelante, gracias a usted, tendré crédito con todos mis colegas.

—No entiendo, señor.

—Entenderá esta noche, Brasse. Y ahora vuelva al trabajo.

El fotógrafo se paró y dejó la Oficina Política, rezando fervorosamente para no tener que volver a pisarla. Estaba aturdido por las novedades y todos los misterios de Walter, que jugaba con él como el gato con el ratón. Sin embargo, estaba feliz de que su vida no hubiera sido alterada, al contrario, si le hacía caso a su superior, en el futuro podría dedicarse al Servicio de Identificación con todas sus fuerzas, incluso más que antes, dejando afuera de la puerta del *Erkennungsdienst* las cosas terribles que sucedían en Auschwitz.

También estaba contento con la inspiración que le había llegado al proponer al mariscal incrementar el personal del *Kommando*, esto le permitiría salvar algunas vidas. Era un resultado extraordinario, y estaba tan orgulloso de ello que se olvidó de las

amenazas de la noche anterior y los acertijos de Walter sobre su locura y los grandes planes que tenía para él. Volvió al bloque 26 cargado de energía, justo mientras el pajarito del cucú cantaba las diez, era hora de poner manos a la obra. Animando a sus compañeros, Brasse se inclinó detrás de la Zeiss para observar al primer sujeto de la jornada.

Era una gitana sinuosa. Al parecer, los alemanes se habían esmerado al arrasar a los romaníes de Europa, ése era el tercer traslado en dos semanas. El pasillo estaba lleno de gitanos recién llegados, vociferantes, malolientes, cargando equipaje que no soltaban ni con los golpes. Llegaban de Bohemia y tenían la cara alegre de quien, después de un largo año de trabajo, estaba por irse de vacaciones. No se daban cuenta de dónde se encontraban. O bien, enfrentaban Auschwitz con la misma desfachatez típica de su pueblo.

—¡Cómo apestan! Nunca los he soportado —murmuró Stanisław, asqueado, mientras preparaba el letrero de identificación para la mujer sentada plácidamente en la silla.

Brasse se encogió de hombros con una sonrisa. En Żywiec, su ciudad natal, se veían muy pocos gitanos. Llegaban, acampaban en la periferia y se quedaban ahí para descansar unos días. Luego recorrían las calles de la ciudad en parejas —dos mujeres, un hombre con el violín y un niño, dos niños— e intentaban trocar sus cosas: ollas, cazos y sartenes de cobre, pero también peines, cuchillos, armónicas. No pedían limosna, proponían un trueque y raramente aceptaban dinero, sólo cuando tocaban, alegrando a la gente, o cuando sus mujeres leían las manos de las muchachas de la ciudad. Duraba un día, no más. Entonces los párrocos y los policías los corrían. Ellos desarmaban su campamento, subían a los carros y retomaban su vagabundeo. Brasse recordó que, cuando era chico, en más ocasiones había observado la caravana de los gitanos atravesar Żywiec para dirigirse hacia el norte. Y recordó que una vez le preguntó a su madre si podía unírseles. Ella le apretó la mano tan fuerte al grado de lastimarlo.

—¡No vuelvas a decir algo así, Willy! Ésa es gente mala.

Ahora la mujer romaní estaba frente a él, aún joven, de unos veinte o veinticinco años, pero ya gorda, con un pecho enorme y un gran trasero. De reojo Brasse vio a Maltz pasarse la lengua en los labios, con la mirada absorta, e intuyó lo que estaba pensando. En cambio la mujer no le prestó atención al *Kapo*. Tenía el cabello muy oscuro —ningún pañuelo para cubrirlo—, una camisa blanca abierta en el cuello, un collar y unos aretes de jade falso. En la tez aceitunada de su rostro resaltaban los ojos de corte alargado, que a través del visor miraron fijo a Brasse con expresión benévola, llena de comprensión. Como si la mujer ya supiera qué le sucedería a su gente, pero estuviera también segura de que nada, ni siquiera los nazis, podían erradicar a los gitanos de la tierra. Y el polaco se sorprendió constatando que jamás, ni siquiera una vez en más de un año, había captado la misma mirada en los ojos de un judío. Quizá los judíos habían sufrido demasiado en la historia como para todavía hacerse ilusiones. Quizá los gitanos eran demasiado jóvenes y debían pasar aún por mucho, luego se doblegarían también ellos.

La mujer se dejó fotografiar dócilmente y se fue.

Otros siguieron después de ella: hombres con bigotes y sombrero, jóvenes fornidos, viejos encorvados por los años con la piel del rostro apergaminada, adolescentes descalzos y mujeres con vestidos multicolores. Todos los que parecían haber superado los treinta años —Brasse notó sobre todo este detalle— tenían los dientes muy cariados o incluso la boca desdentada.

Cuando sintió la punzada del hambre, como a las dos de la tarde, el polaco levantó la cabeza del banco de la Zeiss y vio entrar a Mieczysław Morawa, su amigo del horno crematorio. Se preguntó qué hacía ahí. Él le lanzó inmediatamente una mirada de complicidad larga y triste, lo buscaba justo a él. De pronto Brasse olvidó el hambre, a los gitanos y a Bernhard Walter. Se le cerró el estómago y el miedo se abrió paso en su corazón.

—Vamos al otro cuarto.

Y llevó a Morawa al cuarto oscuro.

—¿Sucedió algo malo?

La última vez que se habían visto, Mieczysław le había mostrado la piel tatuada del fogonero de Gdansk. Algo terrible que sin embargo no había impedido a los dos amigos abrazarse, charlar y reír juntos. Ahora no hubo lugar para los gestos de afecto. Morawa metió la mano en la bolsa del pantalón, sacó una hoja y se la dio a Brasse. Él la observó y preguntó:

—¿Qué es?

—Es la hoja de asistencias de esta mañana. Si descubren que me la llevé, me arrojarán vivo al horno, sin siquiera quitarme el uniforme. Échale un vistazo.

La «hoja de asistencias» era la nota de los cadáveres entregados al *Kommando* del horno crematorio que Mieczysław y sus compañeros habían *paleado* y ofrecido como holocausto a las llamas. Una larga lista de nombres que hasta el día anterior habían pertenecido a seres vivientes y pensantes. De esas personas ahora no quedaba nada, salvo algún diente y restos de hueso. Sus nombres, con el corazón y el alma, se desvanecieron en el cielo, mientras que su ceniza dentro de pocos días fertilizaría el huerto de algún colono alemán en los alrededores de Auschwitz.

Wilhelm revisó rápidamente el pedazo de papel.

Ahí estaba, como en el trigésimo renglón, justo al final de la hoja, a un paso de la salvación, de un día más con vida.

Su tío Lech, hermano de su mamá, había muerto. Y las lágrimas le brotaron de los ojos sin que pudiera contenerlas. Un sollozo le sacudió el pecho.

—Inmediatamente sospeché que era un familiar tuyo. Es así, ¿verdad?

El fotógrafo asintió, sujetándose de una mesa, se sentó al lado de la ampliadora. Luego, instintivamente, llevó la mirada a la ventana, como si esperara encontrar en el cielo una señal del paso final al mundo de los hombres, cuyos nombres aparecían en esa hoja. Sin embargo, el cielo estaba azotado por el viento, no había nubes, no salía humo de la chimenea. Todo había acabado, ya todo estaba

limpio. Y de la vida de su tío sólo quedaba ese nombre, esa quisquillosa anotación burocrática.

—¿Lo conocías bien?

Brasse sonrió al recordar.

—Es el hombre que me enseñó a fotografiar. Tenía el mejor estudio de Katowice y cuando tenía quince años me acogió. Me enseñó el oficio. Si hoy sigo vivo —la voz se le quebró— se lo debo a él. Pero, ¿cómo ocurrió?

Morawa abrió los brazos, era imposible saberlo.

Brasse no entendía. No tenía noticias de su madre, de su padre ni de sus hermanos desde hacía casi dos años, pero esperaba que después de su arresto hubieran sido tan prudentes como para no meterse en líos. Lo que le preocupaba no eran sus padres, ya ancianos, estaba seguro de que a ellos los alemanes no les harían nada. Y ni siquiera los tres hermanos menores, demasiado pequeños como para trabajar o ser reclutados en la *Wehrmacht*, lo tenían preocupado. Lo que lo angustiaba eran sus hermanos de en medio, Bronislaw y Jacek, tenían dos o tres años menos que él, la edad justa para ser enlistados. Seguramente los nazis les habían preguntado también a ellos de qué lado querían estar, y quién sabe cómo contestaron. Si se rehusaron, no sería tan extraño encontrarlos algún día ahí en Auschwitz, donde terminaba la escoria de Polonia. No nacía ningún amanecer sin que Brasse se cuestionara sobre su destino, sobresaltándose cada vez que le parecía reconocer sus rostros entre los deportados. Y cada día transcurrido sin malas noticias reavivaba la esperanza, quizá sus hermanos se las habían arreglado, quizá habían logrado huir y unirse al ejército de la Polonia libre, en Inglaterra. Quizá estaban a salvo.

Se preocupaba por todos, salvo por el tío Lech, un hombre entrado en años, tranquilo, enamorado sólo de su oficio, para nada propenso a arriesgarse. Quién sabe cómo había terminado en el campo de concentración, quién sabe qué había hecho para llevar a los alemanes a arrancarlo a la paz de Katowice y mandarlo a Auschwitz. Era todo inexplicable.

Luego una sonrisa amarga le encorvó los labios.

—¿Qué sucede?

El joven agitó la hoja en el aire.

—Es la rareza de nuestro destino lo que me hace tragar bilis. Él estaba afuera, a salvo, y con el oficio de fotógrafo no logró salvarse. Yo estoy adentro, aún vivo justo porque sé fotografiar e imprimir. ¿No es ridículo?

En ese momento Franz Maltz asomó la cabeza en el cuarto oscuro y empezó a gritar, enfurecido.

—¡Brasse, sal de ahí! ¿O debo arrastrarte por el cuello?

Fue así que él y Morawa se despidieron, por fin el fotógrafo abrazó al amigo.

—Gracias por venir hasta aquí. Y gracias por haberte arriesgado por mí.

—Cuando llegue el momento, te pondrás a mano.

Mieczysław lo miró a los ojos y Brasse se dio cuenta que hablaba en serio. El suyo no era un auspicio vacío. En verdad lo pensaba y el fotógrafo se sintió comprometido a respetar ese pacto.

—Lo haré. Cuando llegue el momento, me pondré a mano. Tenlo por seguro.

Luego volvió a su trabajo.

Decenas de gitanos pasaron todavía frente a su objetivo, hasta las cinco de la tarde. Y todos se dejaron fotografiar con gusto, ofreciendo amplias sonrisas a la Zeiss. Dos de ellos le ofrecieron a Brasse unos dulces, como recompensa por el trabajo, y el fotógrafo tuvo que rechazarlos, no podía aceptar comida de los deportados bajo la mirada de los guardias.

Mientras tanto, el estudio y el pasillo se llenaron de charlas de gitanos. Nadie logró callarlos, ni siquiera esos criminales comunes, los *Kapos*. Cuando intentaban levantar el bastón sobre uno de ellos, hombre o mujer, los demás se les acercaban con cara dura, insultándolos y agarrándolos de los brazos y las piernas, hasta que se detuvieran. Y cuando el *Kapo* retrocedía para preparar un nuevo ataque, no lo soltaban, cuestionándolo en voz

muy alta en su lengua incomprensible. Finalmente, ganaban por agotamiento.

Después de un par de horas de esta situación, los *Kapos* desaparecieron del pasillo y el estudio fotográfico quedó en manos de los gitanos. Sólo Maltz, que casi se volvía loco por ese continuo vocerío, se quedó en su lugar. Él no era uno de los *Kapos* que acompañaban a los prisioneros, era el *Kapo* del Servicio de Identificación, y si las ss lo hubieran encontrado fuera de su lugar, le habría costado la vida. Él también acompañó con un suspiro de alivio el fin de la jornada. Y de inmediato se esfumó.

Fue entonces, mientras Brasse cerraba con la tapa protectora el objetivo de la Zeiss, que se presentó en carne y hueso el objeto de su nueva tarea.

3

—¿Se puede?

Wilhelm, Stanisław y Tadek levantaron la mirada hacia la puerta y vieron a tres militares de las ss, soldados simples, sin insignias ni decoraciones, con las caras redondas y campesinas. Sobraban las preguntas, muy jóvenes, se entendía que era su primer encargo y habían sido catapultados a Auschwitz, a un mundo nuevo y feroz, desde los valles profundos del *Reich*. Vista desde allá, tal vez, también la guerra mostraba un aspecto idílico. Tenían expresiones tan inocentes que ni siquiera la calavera en los gorros causaba impresión. Los hombres del *Kommando* se miraron recíprocamente, extrañados, por primera vez se encontraban frente a unos ss que no infundían miedo.

Pero no era todo. Uno de ellos carraspeó.

—Soy el soldado Martin Scherr. Me manda el mariscal Walter, para la credencial del campo.

—Yo me llamo Frederick Scherr.

—Yo soy Hubert Scherr.

Los tres muchachos eran hermanos y habían sido enlistados juntos al estallar la guerra. Venían de Bavaria, de un pueblo cerca de Fürth, la ciudad natal de Bernhard Walter, y contaron que había sido justo él, durante una gira propagandista de reclutamiento, quien los había convencido de enlistarse en las ss y seguirlo a Auschwitz. Les había prometido prestigio y botín. Brasse sintió pena

por sus miradas inocentes, pero de inmediato se arrepintió por haberlos conmiserado y sintió que la rabia le crecía por dentro. Esos soldados eran compañeros de armas de las alimañas que habían masacrado a su tío Lech y a tantos otros compañeros de reclusión, no tardarían mucho en convertirse ellos también en asesinos. Sin embargo, contuvo esas emociones y los invitó a entrar.

—Adelante, señores, el estudio es todo para ustedes. ¿Quién es el mayor?

Dio un paso hacia adelante el que había hablado primero, Martin, y se sentó en la silla. Tuvo sus tres tomas, de frente, de perfil y de tres cuartos, con el gorro en la cabeza, como los prisioneros; su credencial de identificación era la de un patrón, de un ganador, pero en el *Erkennungsdienst* los ganadores recibían el mismo trato que los derrotados. Sólo el tipo de uniforme era diferente. Y la luz en los ojos de los muchachos. Martin, Frederick y Hubert lanzaron al objetivo miradas llenas de nostalgia y Brasse entendió que estaban pensando en su hogar, en la expresión de sus padres en el momento en que recibieran esas imágenes. Bajaron de la silla giratoria como niños contentos.

—Gracias, *Herr* Brasse. ¿Cómo podemos compensarlo?

El fotógrafo eludió, sonriendo.

—No es necesario, señores. Éste no es un estudio privado, nosotros trabajamos para el *Oberscharführer* Walter. Su satisfacción es para nosotros una recompensa más que suficiente.

—Vamos, *Herr* Brasse, insistimos. ¿Sus hombres no necesitan nada?

El fotógrafo se volteó hacia Tadek y Stanisław y leyó en sus ojos ávidos el deseo de recibir algún bien para hacer trueque, comida o cigarros eran perfectos. Sintió una punzada de enojo, porque no quería exponerse, y afortunadamente fueron los alemanes quienes lo sacaron de la incomodidad. Martin sacó del bolsillo del pantalón una cajetilla y la dejó en el banco fotográfico.

—Aquí está. Uno por cabeza, de parte de mis hermanos y de mí. Pueden fumarlos a nuestra salud.

Frederick y Hubert siguieron su ejemplo y dos cajetillas se unieron a la primera.

Los tres ss quisieron estrechar la mano de Brasse. Luego salieron.

Cuando estuvieron solos, Wilhelm, Tadek y Stanisław miraron toda esa riqueza.

—Llamen a los demás —dijo Brasse, y enseguida llamaron a quienes estaban en el cuarto oscuro, Alfred, Władysław y Franek se unieron al grupo.

—¿Qué proponen hacer con esto?

Tres cajetillas, de diez cigarros por cajetilla. En Auschwitz significaba convertirse de un día a otro en gordos mercaderes.

—Dos cajetillas las fumamos nosotros. Una la intercambiamos por algo de pan en la cocina.

Todos estuvieron de acuerdo con Franek.

—¿Te encargas tú del trueque con los pinches?

Myszkowski asintió con la cabeza. Luego Brasse añadió:

—Fumen los míos también. Saben que yo no los quiero.

Y las cajetillas fueron repartidas entre los cinco fumadores del Servicio de Identificación, les tocaron exactamente cuatro cigarros por persona. Suficientes para disfrutarlos, como ocurría mucho tiempo antes, cuando cada uno de ellos podía entrar a cualquier emporio y comprar todo el tabaco y los cigarros que quería. En el banco fotográfico quedó la cajetilla destinada al contrabando.

Brasse la cogió y sopesó con atención, como si temiera echarla a perder.

Luego la apoyó de nuevo, con delicadeza.

—¡Amigos, encontramos una mina de oro!

4

—Por favor, *Herr Unterscharführer*, no se mueva.

Brasse se inclinó en el visor y observó una vez más al fornido cabo de las ss. Se llamaba Franz Schobeck y parecía realmente el tipo de hombre apto para las funciones que le habían encargado. Cuando entró en el estudio, Władysław le dio a Brasse un codazo, susurrando:

—Aquí viene el jefe del *Kanadienkommando*.

Nadie sabía por qué ese equipo se llamaba así ni qué tenía que ver con Canadá, pero todos en Auschwitz sabían qué hacía. Se encargaba de almacenar y redistribuir la comida y cualquier otro alimento incautado a los deportados en la rampa de Birkenau. Ellos seguramente ya no los necesitaban. Y Schobeck, el jefe del *Kommando*, ejercía un poder enorme porque se apropiaba de delicias que nadie en Auschwitz podía permitirse, ni siquiera las ss. Se fantaseaba que en las mesas del cabo y de sus amigos pasaba de todo, de las botellas del más preciado vino francés a los quesos más sabrosos de los prados del Báltico.

Schobeck era un hombre de gran apetito, pero ni él podía comerlo todo por sí solo por lo que ese manjar se volvía mercancía de trueque. Nadie podía afirmarlo con certeza, pero al parecer le gustaban las piedras duras, empezando por los diamantes que, a escondidas, estaba acumulando; una gran fortuna.

Entonces, ante la información sobre el nuevo huésped del Servicio de Identificación, Władysław agregó una mirada elocuente: la invitación a Brasse para que aprovechara la situación. Él lo reflexionó, mientras tomaba las fotos.

—Una más, señor.

Se acercó al suboficial y le movió ligeramente la cabeza a la izquierda. Schobeck tenía unos treinta y cinco años y bajo su mentón ya se veía una gran papada, el fotógrafo tenía que hacerla lo menos vistosa posible. Brasse se preguntó por qué ese hombre nunca había ido más allá de su grado de cabo, a su edad podía tener charreteras de oficial. Sobre todo en tiempos de guerra, cuando escalar las jerarquías era más fácil. Buscó el modo más discreto de sondear el terreno y le sonrió.

—Parece feliz, *Herr Unterscharführer*. ¿Lo van a ascender?

El ss negó con la cabeza, frunciendo el ceño.

—¡Tal vez! Pero al parecer mis superiores prefieren dejarme donde estoy.

—Sin embargo, usted goza de gran reputación aquí en el campo.

El alemán lo miró, por un momento le surgió la duda de si el polaco le estaría tomando el pelo. Sin embargo, el rostro del prisionero era totalmente neutro.

—Sí, lo sé. Me respetan porque hago bien mi trabajo. Y por suerte no tengo la obsesión de la carrera. A mí me basta vestir el uniforme de ss, estoy muy orgulloso de él. Lástima que a menudo necesite hacerle unos arreglos. Sólo tengo un verdadero problema: la comida.

Brasse le dirigió otra sonrisa de complicidad.

—Ya acabamos. Puede levantarse.

Con cierto esfuerzo Schobeck bajó de la silla rotatoria.

—¿Cuándo puedo volver para recoger las fotografías?

—En un par de días, *Herr Unterscharführer*.

El cabo asintió y se fue.

Dos días después, tras el pase de lista de la tarde, Schobeck apareció de nuevo y Brasse le dio rápidamente sus retratos de

identificación. Él los observó con atención, evaluándolos y comprobando cada detalle, aunque en el pequeño formato —seis por nueve centímetros— los detalles eran poco visibles. Cuando levantó la mirada, sus ojos brillaban. Indicó la foto de tres cuartos, golpeándola con la yema de un dedo.

—¡Muy bien, muy bien! Logró adelgazarme.

Se puso una mano en el cuello, tocándose molesto la papada.

—Ésta no se nota tanto. Y parezco decididamente más joven.

El fotógrafo hizo una leve reverencia, contento porque su cliente estaba satisfecho. Schobeck no podía saberlo, pero el mérito de ese resultado era del nuevo objetivo Zeiss, que había llegado justo unas horas antes de que él se sentara en la silla. Cuando vio sus efectos, Brasse se regocijó, los lentes restituían líneas muy suaves en la impresión y las fotografías ya no parecían burdas imágenes de archivo policial, sino verdaderos retratos de estudio. El cabo gordo fue el primero en beneficiarse del equipo y el polaco quería sacar una ventaja de ello a toda costa.

—Estoy a su completa disposición, para cualquier tipo de trabajo.

Schobeck no se lo hizo repetir dos veces. Miró a sus espaldas, para comprobar que Walter no estuviera por ahí. El mariscal de las ss lo había acompañado al Servicio de Identificaciones, había charlado con él y se había quedado hasta hacía un momento. Ahora, viendo que el superior se había ido, el cabo desabrochó su chaqueta militar y sacó un sobre oscuro, se lo dio al fotógrafo.

—Mire estas imágenes.

Brasse abrió el sobre y sacó dos fotografías en blanco y negro con marco blanco dentellado, pequeñas y bastante deterioradas. Se mordió los labios presagiando un problema, pero no podía dejar escapar la ocasión.

—Déjeme adivinar, ¿son sus familiares, señor?

El hombre se abrochó de nuevo la casaca y asintió, señalando la fotografía que el polaco tenía en la mano izquierda.

—Sí. En ésta aparecen mis padres. En la otra, mis abuelos, los padres de mi padre.

—¿Qué desea exactamente?

—Quisiera que hiciera unas ampliaciones de ellas. ¿Puede duplicar las dimensiones?

El fotógrafo no contestó enseguida, rascándose la barbilla con aire pensativo.

—No están en buenas condiciones. Están llenas de dobleces, y una que otra mancha. ¿Y ve estos rayones? No será fácil eliminarlos. Además los tonos están muy descoloridos. El blanco y negro se convirtieron en un gris muy feo y hay que corregirlo. Un problema complejo.

El cabo lo tomó amistosamente del brazo.

—¿Es un problema que podemos resolver de alguna manera?

Brasse sintió la excitación crecer. Debía decidirse.

Si se equivocó al evaluar al hombre que estaba frente a él, lo llevarían al paredón detrás del bloque 11 y le meterían un balazo en la cabeza por haber intentado corromper a un ss. En realidad, esperaba ardientemente que la experiencia madurada en Auschwitz en materia de vicios humanos le sirviera de algo. Decidió arriesgarse.

—Se puede hacer, pero…

—¿Pero?

Brasse lo miró a los ojos y le dijo en tono de broma:

—Para el revelado y el fijado necesito una barra de pan. Y para mi trabajo quiero un bloque de margarina. Un bloque completo de margarina.

El fotógrafo sonrió y el ss le contestó con una sonrisa idéntica. Sin embargo, había entendido muy bien y su respuesta no podía ser más seria.

—Puede obtener todo lo que quiere, *Herr* Brasse. Venga mañana a la panadería y le daré todo. Pero mientras tanto, piense en cómo realizar un buen trabajo para mí.

El alemán se fue y el fotógrafo se sentó, con la respiración entrecortada.

Estaba asustado por su propia inconsciencia y se preguntó cien veces cómo había podido mostrarse tan imprudente. Creía que no era capaz de un atrevimiento de ese tipo. Luego levantó la mirada y vio que todo el *Kommando* estaba a su alrededor, no hablaban, pero entendían lo que había ocurrido. Alfred Wojcicki le puso una mano en el hombro, con una pregunta muda en la mirada.

—Pan y margarina —contestó—, mañana por la mañana.

Y los demás se abrazaron, felices.

La mañana siguiente, justo después del pase de lista, Brasse se dirigió a la panadería, que se encontraba cerca del bloque de las cocinas, ahí había trabajado por mucho tiempo como pinche, tras su llegada a Auschwitz. Y fue Schobeck mismo, sin una palabra, quien le puso en el regazo una barra larga de pan negro y un enorme bloque de margarina. Luego, cuando el miembro de las ss le dio la espalda, uno de los prisioneros le hizo un ademán y le dio un balde, Brasse miró adentro y vio más pan y margarina. Con eso había qué comer por días y días. Se llevó ese tesoro casi a la carrera, recorriendo a grandes pasos el terreno que lo separaba del bloque 26 y estremeciéndose cada vez que pasaba al lado de alguien. En el *Erkennungsdienst* todo fue repartido entre los hombres del *Kommando*, salvo una pequeña parte, una vez más, destinada al trueque con otros bienes.

—Pero ahora debemos complacer al *Unterscharführer*.

Brasse se puso manos a la obra esa misma noche.

Fotografió las imágenes que le había dejado Schobeck con el nuevo objetivo, que volvería menos evidentes las imperfecciones de los originales. De los negativos obtuvo nuevos retratos de los padres y los abuelos del cabo, que imprimió en las dimensiones solicitadas. Es más, como quería conquistar la benevolencia del ss, aumentó el formato, así Schobeck enmarcaría las fotografías con el resaltado justo. Al mismo tiempo, corrigió los contrastes y regresó el blanco y el negro a su esplendor original. Luego fue una mera cuestión de retoque. Requirió la ayuda de Wawrzyniak, quien no sólo era un buen calígrafo, sino también un hábil dibujante. Le

pidió que reforzar los contornos de las figuras y los rasgos de las caras con los lápices, para obtener un buen efecto pictórico. Brasse sólo intervino más tarde para llenar las luces demasiado altas con algo de hollín que fijó con laca. Finalmente, admiraron el trabajo realizado. Los padres y los abuelos de Schobeck parecían vivos, era como si las fotografías hubieran sido tomadas ese mismo día en el Servicio de Identificación, ningún profesional habría podido obtener un resultado mejor.

Cuando llegó, el cabo de las ss tomó las dos grandes fotografías y las puso en una mesa. Las observó con atención y estiró las manos hacia ellas, como para tocar los rostros de sus seres queridos. Luego las retiró, temía ensuciar las impresiones. Suspiró, se sentó y se volteó hacia Brasse. Su voz temblaba.

—¡Son hermosas! ¡Gracias, gracias!

El fotógrafo sonrió.

—La madre y el padre, *Herr Unterscharführer*, son lo más preciado que tenemos. Quise honrar el recuerdo de sus familiares justo como habría honrado el recuerdo de los míos.

Schobeck no lograba quitar la mirada de las imágenes. Antes de irse, entre mil agradecimientos, dijo con énfasis:

—Venga a verme cuando quiera, Brasse. ¡Siempre le daré comida!

El polaco agachó la cabeza y no contestó.

Sucesivamente se dirigió a la panadería dos o tres tardes a la semana y cada vez recibía de Schobeck pan y margarina. Además, cuando él se distraía, los hombres del *Kommando* agregaban siempre algo a la carga.

Brasse estaba feliz. Podía darles de comer a sus compañeros de trabajo, y no sólo a ellos. Una noche, de regreso de las cocinas, lo esperaban afuera del bloque 25 dos conocidos de Katowice, dos muchachos que frecuentaba en la época del liceo; tendieron la mano y les dio algo de pan también a ellos. Después los limosneros se volvieron tres y luego cuatro. Y cinco, llegando hasta la docena. A todos ellos, un par de veces por semana, Brasse les daba pan y margarina.

En el Servicio de Identificación nadie protestó por tanta generosidad. Si dividir era un deber, había que hacerlo de igual manera con los mendigos. Ellos también tenían derecho a comer. Esa prosperidad duró tres meses. Luego, un día, Brasse se topó con Schobeck lejos de la panadería y de las cocinas. El ss lo detuvo, lo miró fijo a la cara y le habló con tono socarrón.

—Brasse, amigo mío, yo sé que robas. Pero mientras no te agarre, no puedo hacerte nada.

El fotógrafo se sintió helado. La advertencia era muy clara.

Apretó el gorro con las manos y, mientras el cabo pasaba a su lado, murmuró unas palabras de disculpa.

Desde ese día dejó de ir a la panadería y de importunar al jefe del *Kanadienkommando*, pero el flujo de abastecimientos no se detuvo.

En efecto, miembros de las ss tocaron cada vez más a menudo la puerta del bloque 26. Ya no pedían sólo las fotografías para la credencial del campo, sino retratos normales, que luego querían impresos en formato postal para enviarlos a la esposa, a la madre, a los hermanos. Llevaban toda suerte de imágenes de familia, ellos mismos con sus padres, de niños jugando en los prados, de jóvenes remando con los amigos. Pedían ampliaciones, copias, la impresión de particulares y detalles. Iban con la autorización de Walter, quien les evitaba ir a buscar a un fotógrafo en la ciudad y así acumulaba con sus colegas el crédito que le había mencionado a Brasse. Eran muy generosos, sobre todo cuando era un asunto de novias. Se tomaban un retrato para mandarlo a la novia en Alemania o pedían la ampliación de un primer plano suyo y no escatimaban recursos.

Aunque no estaban de ninguna manera obligados, querían compensar a Brasse y a su *Kommando,* así, junto con el pan, la margarina y los cigarros, llegaron el queso, el chorizo y las galletas. La despensa del cuarto oscuro nunca estaba vacía. Y Brasse mismo aprendió a pedir. Era suficiente un ademán, un guiño, para darle a entender al ss que el Servicio de Identificación

deseaba un agradecimiento tangible. Era un coraje fácil de adquirir: sólo una mirada, nada de palabras. La primera vez fue difícil, luego le vino natural. Los cabos, los sargentos, los capitanes y los tenientes aflojaban la bolsa. Únicamente con los más desagradables, los más malvados, Brasse conservaba la mirada gacha, volviéndose un siervo obsequioso. El instinto le ordenaba evitar problemas y él obedecía. Fue así que el nivel de vida en el *Erkennungsdienst* creció de manera realmente satisfactoria. Los hombres ya no podían quejarse de cómo iban las cosas.

El trámite fue llevado a cabo de manera brutal y sencilla, pero no sin solemnidad.

La plaza para el pase de lista estaba llena. Después del conteo, las ss ordenaron a los hombres permanecer en su lugar. El motivo fue de inmediato claro para todos.

En el pequeño escenario montado para las ocasiones especiales apareció Karl Fritzsch, el vicecomandante del campo. Brasse, que se encontraba en segunda fila, pudo observarlo de cerca. Lo había visto una sola vez, el 31 de agosto de 1940, el día en que bajó a Auschwitz de un vagón de ganado, pero no había olvidado sus rasgos ni su voz. Fritzsch tenía un rostro escueto, de labios delgados y mejillas excavadas, y una frente tan alta que se veía desproporcionada en comparación con el resto de la cara. El cabello era rubio y los ojos, azules, móviles, llenos de desprecio. Su voz coincidía con su mirada, no dejaba entrever interés ni piedad para los prisioneros. Sólo el deseo de concluir su tarea de prisa. Esa noche de finales de agosto había hablado por un minuto nada más al recibir la carga que venía de Tarnów.

—Hombres, éste no es un sanatorio. Es un campo de concentración. Aquí un judío vive dos semanas y un sacerdote, tres. Un prisionero normal llega a tres meses. Pero todos deben morir. ¡Recuérdenlo! ¡Si lo tienen presente, sufrirán menos!

Esas palabras ahora regresaban con violencia a la mente del fotógrafo. Pasaron más de dos años y él había verificado la profecía

de Fritzsch, sus amenazas se realizaron. De los miles de judíos que habían pasado frente a la Zeiss del *Erkennungsdienst* no quedaba ni rastro. Hasta había olvidado a los sacerdotes. De los prisioneros que llegaron con él de Tarnów no veía a nadie desde hacía un rato, probablemente muy pocos seguían vivos. Entre ellos, Brasse.

Respiró profundamente, sintiéndose otra vez presa del miedo.

En esos últimos meses se había sentido bien, había dejado de temer al mundo exterior. Era el fotógrafo del campo y su papel lo volvía intocable. Se sentía un engranaje del mecanismo de Auschwitz, pero no el menos importante ni el más indefenso. Ya no sentía el terror de ser golpeado o asesinado de un momento a otro. La larga estancia en el bloque 26 lo había vuelto cada vez más seguro de sí. A lo sumo, a veces, probaba una emoción nueva, que no quería admitir ni consigo mismo: se sentía culpable. Y el remordimiento venía justo de ese bienestar. Estaba vivo. Era un «prisionero normal», pero había superado abundantemente los tres meses de supervivencia pronosticados por Fritzsch. Lo había logrado por su mérito, pero esto no disminuía su incomodidad. Sabía que había hecho pactos con los alemanes, con los asesinos, alimañas criminales que un hombre que se denominara como tal no habría tocado ni siquiera con un bastón. Estaba vivo porque los servía día y noche. Aceptaba sus regalos. No era todavía la idea de entregarse con todo a sí mismo, como quería Walter, pero sabía que había tomado un camino peligroso.

Esos pensamientos desagradables lo asaltaban ocasionalmente, mientras se encontraba en el cuarto oscuro o de noche, cuando estaba acostado en su camastro mirando el techo, entonces los ahuyentaba con fuerza. Ahora, mientras estaba inmóvil en la explanada del pase de lista, tomaron posesión de su conciencia y no logró alejarlos. Se irritó y para calmarse observó al vicecomandante de Auschwitz. El ss miró por unos segundos la masa de prisioneros. Se quitó el gorro, dándoselo a un subalterno, y se arregló el cabello. Luego acercó los labios al micrófono. También esta vez su discurso fue muy breve. Al parecer Fritzsch no acostumbraba hablar de más.

—Ustedes los deportados sólo tienen una regla: no violar las reglas del campo. Quien viola las reglas del campo debe ser castigado y quien las viola del modo más grave debe ser castigado con la muerte. Por eso están aquí escuchándome, porque yo, su superior, quiero reafirmar la ley de Auschwitz. Y quiero que se la aprendan de memoria. Que nadie de ustedes se haga ideas extrañas. Sólo quien se somete al látigo vive. Quien se rebela al látigo muere. ¿Está claro?

Los hombres en la plaza gritaron un potente «sí», fuerte y al unísono. Ahora habían entendido, los convocaron para una ejecución. Y volvieron la mirada hacia la horca. Dos sogas colgaban de una pesada viga horizontal, montada en vigas clavadas verticalmente en el suelo, el último escenario de los condenados era el más pobre y desnudo de los patíbulos. Un hombre y una mujer aparecieron en una esquina de la explanada y fueron empujados por los *Kapos* hacia las sogas. Forcejearon y se agitaron, soplando y rechinando los dientes, pero sin emitir ni un sonido. A la fuerza, sujetándolos entre tres, los obligaron a subir en una silla y les metieron el cuello en el nudo corredizo. Cuando se pararon, Brasse reconoció al condenado.

Apretó fuerte el brazo de Stanisław Trałka, que estaba a su lado.

—¡Sé quién es!

Su compañero lo miró asombrado.

—¿Viene de tu ciudad?

—No, pero antes de pasar al Servicio de Identificación, dormíamos en la misma barraca. Se llama Galinski, Edward Galinski, y es sólo un muchacho. ¿Qué hizo?

Stanisław abrió los brazos.

—Se fugó con su mujer, pero los atraparon. Ella entró en una tienda cerca de la frontera con Eslovaquia para comprar algo de comer y la atraparon. Cuando él la vio con un policía, salió de su escondite para no abandonarla. Eso dicen por ahí. Es todo lo que sé.

Brasse observó el rostro de Galinski. Estaba tumefacto por los golpes recibidos durante el interrogatorio, pero incluso ahora, en

medio de ese tormento, se le notaba una sonrisa. El joven miraba a la izquierda, le sonreía a la muchacha. A ella también la habían golpeado. El cabello desarreglado, el uniforme rasgado, los moretones en brazos y piernas la hacían parecer fea y vieja, pero su enamorado veía otra cosa. Y con esa imagen en los ojos murió.

Los ss dieron una patada a las sillas y los dos cuerpos colgaron en el vacío, a medio metro del suelo.

Se agitaron por menos de un minuto. La primera en morir fue ella. Él siguió justo después.

Durante la ejecución, los *Kapos* controlaron a los prisioneros en la plaza y golpearon sin piedad a todos los que agachaban la mirada.

La muerte, para ejercer su papel pedagógico, debía ser pública.

Todos debían mirar y aprender, en silencio.

Brasse lo había entendido desde hacía mucho tiempo y esa lección no la necesitaba. Al reconocer a Galinski, el miedo aumentó y esperó que enseguida los dejaran retirarse a las barracas. No quería quedarse al aire libre un segundo más de lo necesario. El estudio fotográfico y el cuarto oscuro eran la única realidad soportable. Afuera del Servicio de Identificación prosperaba la locura, la verdadera, no la que alardeaba Walter con sus amenazas. Brasse experimentó la misma sensación de insuficiencia que había probado en el horno crematorio el día en que Morawa le enseñó la piel tatuada del fogonero de Gdansk, lista para ser curtida. No estaba preparado para aceptar todo esto. Le rogó a Dios que lo regresaran de inmediato a su refugio y cuando por fin estuvo a salvo, encerrado en el bloque 26, pidió perdón a su amigo ahorcado porque estaba muerto mientras él seguía vivo. Se durmió preguntándose en qué había más valor, en correr el riesgo de ir a la horca por huir o en codearse con las ss como hacía él, consiguiendo cada día, para sí mismo y sus compañeros, un trozo de pan extra.

Se durmió sin dar con una respuesta.

6

Brasse se agachó y recogió la postal del suelo.

Acababa de observar al último deportado de la tarde salir del *Erkennungsdienst* y su mirada se había posado en esa imagen en blanco y negro extraviada en el piso del pasillo.

Era un panorama marino. Una costa baja, el agua limpia, una playa muy blanca y en el fondo una densa vegetación, con algunas casas igual de blancas. Las letras pequeñas escritas en el anverso decían: «Alrededores de Calvi, Córcega»; pero lo que llamó su atención fue una breve frase escrita a mano, con furia, y casi ilegible: «De Jean a su hermano, díganle que...».

Gracias al poco francés que había aprendido en el campo, Brasse descifró el significado de aquellas palabras y entendió que el mensaje estaba incompleto. La frase se cerraba con un garabato, como si le hubieran arrancado el lápiz al hombre que intentó dejar un apresurado último testimonio a su familia. Había ocurrido mientras él retrataba a los prisioneros, a pocos metros de distancia, en el estudio, el dueño de la postal también debió pasar frente a la Zeiss y quién sabe cómo pensaba sacar del *lager* ese pequeño rectángulo de papel impreso.

Volvió a mirar la imagen y le vino una gran nostalgia de todo lo que habría podido hacer si no hubiera terminado en Auschwitz. Nunca había visto el mar, salvo en algún cine noticiero, no sabía qué perfume tenía ni conocía el azul de las olas, jamás había

sentido la brisa del mar abierto soplar en su cara. Alguien se lo había contado. Por ejemplo, el tío Lech, que en la época de su matrimonio había visitado Europa occidental y el Mediterráneo, describiéndolo como un lugar encantado en el cual la gente siempre estaba alegre y tenía comida exquisita. Pero nada más, no sabía si algún día lo vería. De todos modos, ni siquiera la magia del sol mediterráneo había salvado a los corsos de la deportación. La noche anterior había llegado un convoy lleno de ellos y él pasó la jornada retratándolos para el Servicio de Identificación.

En ese momento, la puerta del bloque 26 se abrió y Brasse vio a Walter entrar con un oficial de grado más alto. Aunque no hubiera notado las charreteras, lo habría entendido por la actitud del mariscal, literalmente arrodillado ante su superior. Luego observó mejor al recién llegado y con un estremecimiento reconoció a Maximilian Grabner, el jefe de la Oficina Política, muchas veces lo había notado andando por el campo, rodeado por una corte de esclavos y aduladores, pero nunca había hablado con él. Los dos se acercaron y Walter dijo, con actitud comedida:

—*Herr* Brasse, le presento al *Untersturmführer* Grabner, nuestro director.

El fotógrafo dejó caer la postal y se cuadró, quitándose el gorro de la cabeza.

—¡Prisionero 3444, presente!

Miró con desasosiego las tres semillas plateadas en el cuello del militar. Grabner era el ss de más alto grado que jamás hubiera tenido tan cerca. Como jefe de la Oficina Política, era también el jefe de Walter y de todo el Servicio de Identificación, por lo tanto, era el jefe de su *Kommando*. Y era un hombre acompañado por una macabra fama, sobre todo entre polacos, porque su tarea principal consistía en eliminar la intelectualidad de la nación sometida en 1939, se lo repetía continuamente a sus subordinados, quienes se encargaban de difundir su consigna en el campo, suscitando el terror de los deportados. Circulaban mil rumores sobre su crueldad, cinismo e indiferencia hacia quienes lo rodeaban, incluyendo

a los amigos. Brasse debía admitir que nunca había escuchado que matara personalmente a los prisioneros. Tareas tan bajas las dejaba a sus subalternos. Pero toparse de frente con él lo hacía sentir desnudo e indefenso.

—El *Oberscharführer* Walter me habló de usted, *Herr* Brasse, y aproveché la ocasión para visitar el *Erkennungsdienst*. Forma parte de las oficinas que me encargaron. Debí venir desde antes, pero tengo tantos compromisos…

—Claro, señor. ¿Quiere que lo acompañe?

El hombre asintió.

—Sería oportuno.

Mientras entraban al estudio, Brasse vio que Walter le dirigía unos ademanes desesperados, con la mirada malvada. «Hazme quedar bien», querían decir esos gestos, «o te juegas el pellejo». El fotógrafo lo tranquilizó con un ademán y precedió a Grabner en el banco de la Zeiss y luego en el cuarto oscuro, ilustrando con abundancia de detalles su trabajo y el del equipo que dirigía. Todos los hombres estaban presentes y en cuanto vieron al ss se alinearon frenéticamente, pero él los eximió de ponerse firmes.

—Dedíquense a sus tareas y no se fijen en mí.

Sin embargo, era imposible no pensar en él y en el poder que ejercía. Tal vez poco antes de presentarse en el bloque 26 había decretado la muerte de uno de ellos, o tal vez de todos, y se encontraba ahí para divertirse, para echar un vistazo a su reino antes de exterminar la plebe. A cada segundo Brasse sentía la tensión crecer en el *Kommando* y percibía las miradas de todos apuntando a su espalda y a la del ss. Incluso sintió los ojos de Walter, quien de pronto ya no se aguantó:

—*Herr Untersturmführer*, como le dije, nuestro jefe fotógrafo es un verdadero artista. ¿No quiere aprovechar la ocasión para hacerse un buen retrato?

Grabner se volteó y notó que los hombres lo estaban mirando fijo. Una leve sonrisa de burla se le dibujó en los labios. Y se encogió de hombros, indiferente.

—¿Por qué no? Desde mi último día en París no me paro frente a la lente. ¿Qué tengo que hacer?

Ante esa pregunta Brasse vio a Walter empalidecer y empezar a temblar. Su superior daba órdenes, no las recibía. Y ahora había preguntado qué tenía que hacer. Se había puesto a disposición. El mariscal abrió la boca para contestar, pero ni una sola palabra salió de sus labios. Miró al fotógrafo de manera suplicante, rogándole hacerse cargo.

Brasse suspiró.

Después de todo, éste era sólo un nuevo «cliente» en su estudio y se le debía dirigir como a cualquier otro «cliente». Como en los viejos tiempos, en el taller de Katowice, con su tío Lech. Sonrió amigablemente.

—Venga, señor.

Y le indicó la silla rotatoria.

Todos vieron a Grabner sentarse en la silla que había recibido el trasero de judíos, gitanos, criminales, asociales y parias de media Europa y contuvieron el aliento. Esperando por un instante que, como en los cuentos infantiles, un hechizo transformara a su verdugo en un puerco. Sin embargo, no ocurrió nada por el estilo. Grabner siguió siendo Grabner: bajo, delgado, enjuto, blanco y ario.

Con la mirada satisfecha el ss se dirigió a Brasse:

—Qué cómoda es esta silla. ¡Estoy listo!

El fotógrafo se espabiló y miró por el visor.

El subteniente de las ss miraba el objetivo con aire relajado y ya no tenía en la mirada la luz malvada de siempre. Ahora sus ojos eran pacíficos, casi risueños. Parecía un ser humano y de pronto Brasse se sorprendió pensando que deseaba hacerle un buen retrato. Sí, reflexionó con un impulso de orgullo profesional, era su jefe y le gustaría complacerlo. Se levantó del banco, se acercó al oficial y le preguntó:

—¿Tiene un peine, señor?

El otro, después de un instante de sorpresa, se palpó el bolsillo del pantalón.

—Sí, aquí está.

—¿Puede peinarse el cabello, por favor?

Y el oficial se arregló, peinando para atrás con movimientos veloces su ralo cabello, y ajustando el cuello de camisa y uniforme. Mientras tanto, Brasse dispuso las luces a cierta distancia de la silla. Había rápidamente observado al sujeto y decidió que para su rostro quería unas sombras delicadas, sus rasgos debían verse suaves. Ese hombre demostraba unos cuarenta años y él esperaba que el objetivo de la Zeiss lo rejuveneciera, regalándole un poco de frescura.

—Ahora sonría levemente, *Herr Untersturmführer*.

Grabner esbozó una sonrisa que, sin embargo, enseguida se esfumó.

Sus ojos volvieron a ser fríos y los rasgos se entumecieron, como si de pronto el pensamiento del trabajo que le esperaba en la Oficina Política lo hubiera alcanzado. Él mismo se dio cuenta.

—Lo siento. Ahora lo vuelvo a intentar.

Brasse tendió las manos hacia él.

—No hay problema, señor. Dígame, ¿de dónde viene?

El hombre frunció el ceño.

—¿Qué dice?

—¿De qué parte de Alemania viene, señor?

Nadie se dirigía a Grabner con ese tono coloquial y Brasse percibió la respiración jadeante de Walter, apoyado a una pared a dos metros de él.

—De un pueblo de la Selva Negra.

—Bien, señor, piense en su pueblo natal. Piense en los bosques y la belleza de los lugares donde vivió de niño.

Grabner bajó los párpados y poco después su rostro se relajó.

—¡Ahora mire hacia la cámara, por favor!

El ss se volvió hacia el objetivo, dócil, abrió los ojos y Brasse presionó el disparador.

—¡Listo! ¡Tendremos un retrato perfecto!

Lo exclamó con ansia, convicción y temor. Todo junto.

Sólo en ese momento los hombres del *Kommando* soltaron el aliento. La vida, que en el bloque 26 se había detenido por un largo minuto, volvió a correr.

—Ahora, *Untersturmführer*, si quiere podemos irnos.

Pero Grabner no hizo caso a su subalterno. Dejó la silla giratoria y comenzó otra vez a registrar lentamente el estudio, luego pasó al cuarto oscuro, evaluando en silencio y con cuidado todo el equipo, mirando de reojo el trabajo de los prisioneros por encima de sus hombros.

Esta vez nadie lo acompañó.

En silencio, todos observaban ese extraño comportamiento y esperaban que el oficial manifestara su voluntad.

Finalmente el ss se dirigió a Brasse.

—Dígame, *Herr* Brasse, ¿qué dicen sus hombres de mí?

—¿Cómo, señor?

Grabner lo miró fríamente.

—Entendió perfectamente. ¿Qué dice el *Kommando* de mí?

El fotógrafo carraspeó, pensando rápidamente.

—Que usted es un óptimo jefe, señor. Que no podríamos tener uno mejor. Y que el *Oberscharführer* Walter es un óptimo dirigente para el Servicio de Identificación.

—Es suficiente. No exagere con la adulación. Usted tiene miedo, ¿verdad?

Brasse no contestó y Grabner meneó la cabeza, sonriendo.

—¿Sabe que nunca he matado a nadie?

El fotógrafo se estremeció, preguntándose a dónde quería llegar ese demonio.

—Lo sé, señor.

El ss abrió los brazos.

—Puedo hacerlo, estamos en guerra. No hay nada más normal, en la guerra, que matar a los enemigos. ¿Y quiénes son los enemigos de Alemania, Brasse?

El polaco se calló de nuevo. No sabía qué decir. Cualquier cosa que hubiera dicho, habría estado mal.

—Los enemigos de Alemania son las alimañas encerradas en el búnker.

Brasse empalideció, poniéndose en firme.

Apenas un par de minutos antes le daba instrucciones al alemán como si estuvieran en tiempos de paz en cualquier estudio fotográfico. Ahora el ss reafirmaba su poder y los tenía a todos en su puño. El instinto del cazador se había despertado. Brasse no sabía qué fin tuvieron los prisioneros del búnker —prisioneros en punición— y por nada en el mundo quería averiguarlo. Sin embargo, el otro estaba decidido a explicárselo, a ponerlo al tanto de ese personal secreto suyo. El fotógrafo tuvo la tentación de taparse las orejas, pero no podía. Y, mientras tanto, Walter temblaba como una hoja. Grabner empezó a hablar otra vez. Se acercó a Brasse, mirándolo a la cara, y levantó la voz para que todo el *Kommando* escuchara.

—Quiero que comparta conmigo esta pequeña responsabilidad. Una vez a la semana mando traer la lista de los prisioneros encerrados en el búnker, normalmente los sábados, y los llamo uno por uno. Lachmann, mi ayudante, es un buen ss y estudió en sus escuelas, sabe polaco y hace de traductor. Le pregunto a cada uno quién es, cómo llegó al campo, qué trabajo hace, esos prisioneros para mí no son números, sino criaturas de Dios, de las cuales tengo que encargarme e interesarme. Por eso hago tantas preguntas. Luego le pregunto a cada uno por qué fue castigado. Y sus «pecados», desgraciadamente, son siempre los mismos. Es un aburrimiento terrible. Uno contesta que lo castigaron porque no terminó el trabajo, otro que robó un trozo de pan, otro más que no se levantó por la mañana. Yo los miro a la cara, buscando en sus rostros un atisbo de luz divina, después de todo, el mismo Todopoderoso que me dio la vida, se la dio a ellos también. Pero siempre me quedo decepcionado. Encuentro en ellos unas alimañas, veo delante de mí animales encadenados llenos de miedo. Y dígame, Brasse, ¿qué grandeza hay en un hombre si se dobla a la primera dificultad?

El fotógrafo no contestó y la pregunta de Grabner cayó en un silencio sepulcral. Nadie se movía o respiraba. Walter estaba escondido detrás de la silla giratoria.

—Ninguna grandeza. Si en sus ojos viera un poco de dignidad, los salvaría. Incluso los mandaría a sus casas. Pero cuando llegan a mi escritorio ya perdieron la batalla, le dieron la espalda a Dios y él los abandonó. Créame, a esas alturas es indiferente si viven o mueren. Yo elijo. Al terminar el interrogatorio, pongo una «O» o una «X» al lado de cada nombre. Quien tiene la «O» es afortunado, termina en la compañía de disciplina. Ahí le espera un trabajo duro y, si tiene tela de donde cortar, una posibilidad de redención. Quien tiene la «X» es igualmente afortunado, a su manera. Mis hombres lo llevan al paredón del bloque 11. Usted sabe qué ocurre en el paredón del bloque 11, ¿verdad?

Esta vez Brasse contestó.

—Sí, señor. Todos lo sabemos.

El alemán acercó aún más el rostro al suyo y le puso una mano en el hombro.

—¿Es justo lo que hacemos, Brasse?

El fotógrafo miró a Grabner con lágrimas en los ojos.

Extendió los brazos, vencido, y agachó la cabeza.

El mayor suspiró, apartándose, y quitó de su chaqueta un invisible granito de polvo.

—Mis superiores siempre dicen que será la historia la que nos juzgue. Es una tontería y yo no soy un niño que repite de memoria la lección de la maestra. Yo no espero la historia. Sé que usted y sus hombres ya me juzgaron, Brasse. Y bien, ¿cuál es su sentencia?

El polaco no tuvo el valor de levantar el rostro hacia el ss y todos los hombres del *Kommando* desviaron la mirada.

Grabner esperó en vano una respuesta.

Golpeó la mesa con el puño, decepcionado, e hizo un ademán rápido a Walter.

—Vámonos, *Oberscharführer*. Tenía curiosidad de conocerlos, pero estos ni siquiera son hombres. Sólo tienen miedo, también ellos son animales. No me interesan. Vámonos de aquí.

Antes de llegar a la puerta, se volteó una vez más:

—El mariscal Walter los defiende y dice que son indispensables. Pero en el búnker hay mucho espacio y yo tengo muchas ganas de darle una buena barrida a este *Kommando*. Tengan cuidado.

Y salió, seguido inmediatamente por su subordinado.

Los prisioneros del Servicio de Identificación se sentaron, sin aliento.

Alfred Wojcicki era un estudiante y sabía que era una víctima predestinada de Grabner, decir *estudiante* quería decir intelectualidad y, tarde o temprano, el jefe de la Oficina Política lo mandaría a eliminar. El muchacho estalló en llanto.

Los otros no profirieron palabra hasta el final de la jornada.

Después del pase de lista, Brasse volvió al estudio para revelar e imprimir la fotografía del subteniente. Cuando la tuvo entre sus manos, la observó con atención. Había hecho un gran trabajo encontrando, sobre todo, el justo equilibrio entre luces y sombras. Pero lo que le llamó más la atención fueron los ojos del hombre. La mirada del oficial era abierta y serena, así como lo había visto a través del visor. No se había equivocado. Había descubierto en él un atisbo de humanidad. Luego pensó en sus palabras. Y sintió vergüenza por el impulso de simpatía que le había inspirado. Por un momento, su corazón lo había vinculado al verdugo.

Dejó caer la fotografía, como si ardiera, y se retrajo.

Esa noche el subteniente Grabner durmió sonriente en el piso del bloque 26.

—Éste es un día de fiesta para todos. Es extraño aquí, en el campo, pero es así. Hoy estamos felices y olvidamos incluso nuestros sufrimientos. Hoy no caben el dolor ni los malos presentimientos. Sólo cuenta la alegría en esta hermosa velada. Ustedes me conocen y han de imaginar por qué quise tomar la palabra. No podría desear mejor ocasión para agradecer a mi queridísimo amigo Rudolf.

La voz del orador se quebrantó, sofocada por la emoción, pero todos aplaudieron, animándolo a continuar. Quien hablaba era un hombre maduro, de rasgos inconfundiblemente eslavos, que se expresaba en un polaco entrecortado. Se llamaba Juri Sebianski. Sus ojos inteligentes resaltaban en la cara marcada por un denso retículo de arrugas. Gracias a la expresión abierta, parecía el tipo de persona en la que se puede confiar. Y, en efecto, todos sus compañeros de reclusión confiaban en él. Tras una breve pausa, se armó de valor y prosiguió.

—Como ya saben, soy un profesor de bachiller. Enseñé historia y geografía en Minsk por muchísimo tiempo, y ante mí pasaron tantos estudiantes que ni siquiera podría adivinar el número. Desgraciadamente, y también esto lo saben, en Auschwitz no hay lugar para un profesor. Nuestros patrones ya lo saben todo y no necesitan clases, odian a los profesores. En cuanto a los prisioneros como nosotros, yo no podría enseñar a mis compañeros de

catre nada de lo que necesitan para sobrevivir. No son cosas que se enseñan. Se aprenden y ya. Yo debía terminar paleando grava en la cantera o en las obras, cargando ladrillos todo el día. Para mí hubiera significado la muerte. En cambio, estoy vivo.

La voz del hombre se transformó en un susurro y en las comisuras de sus ojos brotaron dos lágrimas. Esta vez no hubo ningún aplauso; todos esperaron en silencio a que retomara su discurso. Tras contener los sollozos, Sebianski levantó la mirada, buscando la de Rudolf Friemel, y se le acercó. Puso una mano en su hombro y la apretó con fuerza.

—Si estoy vivo, te lo debo a ti, mi querido Rudolf. Tú me recibiste y me transformaste en un artesano. Jamás, en toda mi vida, hubiera imaginado volverme un experto fabricante de estufas. Sin embargo, sucedió, hoy mis manos crean hermosos azulejos de cerámica para estufas. Esto demuestra dos cosas: la primera es que los recursos del ser humano son infinitos, éste puede vencer cualquier dificultad, si quiere; la segunda es que no todos los *Kapos* son malos. Tú eres un *Kapo* bueno. Es más, el más bueno de los *Kapos*. Por eso, ¡viva Rudolf, viva Margarita y vivan los novios!

Las últimas frases de Sebianski fueron recibidas con un nuevo aplauso estruendoso y gritos de aprobación. Era cierto, no todos los *Kapos* eran alimañas, su destino de deportados no estaba escrito *a priori*, existía algo más allá de Auschwitz. En una ocasión como ésta se podía incluso pensar que el *lager* sería sólo un paréntesis en sus vidas. Un día, tal vez, lo relegarían en los recovecos más ocultos de la memoria, tratando de olvidar y renunciando, incluso, a preguntarse por qué había ocurrido. Como si se leyeran la mente, Brasse, Stanisław y Franek se miraron, se rieron socarronamente y se dieron de codazos.

—Sería bueno lograrlo, ¿no?

El fotógrafo negó con la cabeza.

—Esperar lograrlo es el mejor modo para quedar decepcionados.

—Pero nosotros resistimos. Comemos y dormimos juntos, trabajamos juntos. Ni siquiera las ss y los *Kapos* arrasaron con nosotros. ¿Por qué no debería tener esperanza?

Brasse se encogió de hombros.

—No te lo tengo que decir yo, Stanisław. Has visto lo suficiente como para entender que nuestras vidas están en sus manos. Siempre y de todos modos, Walter chasquea los dedos y nosotros acabamos en humo. Yo vivo al día. Es más, a la hora. Y ahora cállense. Quiero escuchar lo que dice Rudolf.

Rudolf Friemel se levantó y todos callaron.

De todos modos, el hombre tintineó la copa con un tenedor, para crear ambiente, y sonrió. Se veía bien en ropa civil, era elegante. Vestía un traje negro a rayas finas, una camisa inmaculada y una brillante corbata roja y azul que sus padres le habían traído de Viena. A su lado, igual de elegante, estaba sentada Margarita Ferrer, la muchacha española con la que Friemel se había casado una hora antes en la oficina del registro civil en el campo.

Wilhelm Brasse había sido testigo, obteniendo el permiso de vestir él también ropa de civil por primera vez desde que se encontraba en Auschwitz. No se había puesto nada especial, sólo un saco, un pantalón, una camisa y un sombrero encontrados entre los bienes de los deportados que habían llegado a la rampa el día anterior. Sin embargo, quitarse el uniforme de rayas lo había alterado. Y aún más palparse el pecho, casi inconscientemente, y ya no sentir el triángulo que revelaba al mundo su condición de prisionero. Vistiendo esa ropa habría podido huir, fue sólo un pensamiento. Se la quitaron en cuanto terminó la ceremonia, obligándolo a ponerse de nuevo el uniforme del *lager*. Un vuelco al corazón fue el resultado de ese pasaje rapidísimo, se sentía como si hubiera saboreado la libertad, pero por un tiempo demasiado breve.

El vicecomandante Karl Fritzsch fue quien celebró las nupcias y Brasse no pudo evitar notar que el ss siempre se hallaba a gusto. Lo vio seguro de sí como verdugo y ahora le resultaba perfecto

el papel de oficial civil, empeñado en celebrar el matrimonio de sus amigos. Bernhard Walter asistió en representación de la Oficina Política y todo se desarrolló bajo el control de los rifles de tropa.

Rudolf y Margarita sellaron sus promesas de amor y fidelidad intercambiándose los anillos.

—Te deseo y te amaré por siempre —dijo él, conmovido.

—Te deseo y te amaré por siempre —contestó con sencillez Margarita.

Todos los asistentes sabían que Rudolf y Margarita mantendrían el compromiso porque nada podía poner en dificultad un amor coronado en Auschwitz. Los familiares de Rudolf, los prisioneros y los miembros de las ss aplaudieron, incitando a los dos jóvenes a besarse.

Se dieron un solo beso, largo y apasionado.

Ahora se encontraban en el bloque 26 donde, con el permiso de los patrones alemanes, el *Kommando* del *Erkennungsdienst* había organizado una pequeña fiesta. Rudolf era conocido en todo el *lager* porque había ayudado a muchos deportados a salir adelante por lo que fue fácil preparar un rico buffet. No había bloque que se hubiera echado para atrás. Manteles bordados, platos de porcelana, copas de vidrio y cálices de cristal, servilletas de lino, tarjetas con nombre y las bondades auténticas de la cocina austriaca, en honor a los orígenes de Friemel, todo había salido milagrosamente del vientre de Auschwitz. Y ellos se estaban divirtiendo. El discurso del novio fue interrumpido en varias ocasiones por las risas. Podía hablar con cierta libertad, los ss habían sido tan gentiles de esfumarse y él aprovechó para salir con algunas ocurrencias.

—Les agradezco a todos y les advierto que será inútil pedirle a Margarita hablar, ella es una mujer fuerte pero tímida y no está acostumbrada a un público como éste. De hecho, no hay mucho que decir. Hoy nos casamos, pero nos conocemos y amamos desde hace seis años, desde la época de la guerra de España. No teman, el malo soy yo. Soy yo el comunista, el ario rojo, el culpable de

haberse vendido, como diría nuestro querido *Führer*, a la causa judío-plutocrática internacional. Ella no se ocupa de política y hace bien, es libre, mientras yo soy prisionero en Auschwitz. Pero ahora no quiero recordar estas cosas. Quiero decir algo mucho más importante. Margarita y yo nos queremos y siempre será así. Pero si algo me llegara a pasar —el tono de Friemel de repente se hizo serio— le encargo a ella y a nuestro hijo a cada uno de ustedes, para que los cuiden. El pequeño Edi es nuestro tesoro más preciado, lo que dejaremos al mundo cuando todo esto acabe. Es importante que él viva. Quiero que al menos él viva en un mundo de paz y libertad y, si no puedo hacerme cargo yo de él, quiero que lo hagan ustedes por mí. ¡Júrenmelo! ¡Júrenmelo de corazón!

Se sentó, emocionado, estrechando la mano de su esposa, mientras el niño, un pequeño de año y medio con el cabello negro y rizado como el del padre, gateaba entre los invitados. Todos levantaron las copas, y Brasse sonrió a los padres de Rudolf, aprovechando la ocasión para observarlos: eran un hombre y una mujer ancianos, buenos burgueses que le habían pedido a Himmler en persona el permiso para que su hijo, ciudadano alemán, se casara en el *lager*. Habían esperado muchos meses, con paciencia y tenacidad, la llegada de ese permiso. Finalmente llegaron a Auschwitz para presenciar la boda y ahí se encontraron sumergidos, de un momento a otro, en un mundo inconcebible para cualquier persona normal. Habían visto las barracas, los *Kapos*, los prisioneros, las ss. Habían escuchado los gritos y entendieron que ahí se sufría un dolor imposible de describir con palabras. Tenían el miedo y la desorientación pintados en la cara. Se veía que estaban felices por la boda del hijo, pero estaban aún más aterrorizados por él.

La realidad, simple y llana, era demasiado para ellos.

El fotógrafo, que hasta un minuto antes se sentía eufórico, se sumió en la tristeza. Entre el pequeño Edi y un futuro de paz y libertad se perfilaban obstáculos insuperables, comenzando por el alambre de púas que dividía a Rudolf y a los demás prisioneros de Auschwitz del mundo exterior.

Todos conocían la historia de Friemel. Vienés, comunista, voluntario en la guerra de España, después de que Franco conquistó Madrid, se halló sin patria porque, mientras tanto, Hitler había anexado Austria. Se refugió en Francia con Margarita, la joven española de la que se había enamorado, y con su recién nacido, Edi. Sin embargo, la historia no dejaba de atormentar a Rudolf. Los alemanes, tras ocupar París, lo regresaron a Viena y mandaron a Auschwitz, donde querían expiar por completo sus culpas políticas. Sin embargo, Friemel era demasiado hábil incluso para los nazis, era un especialista en motores diésel y, gracias a su destreza técnica, escaló toda la jerarquía del campo, convirtiéndose en *Oberkapo* y uno de los más importantes funcionarios de Auschwitz. Lo cual le permitía tomarse muchas libertades: tenía el permiso de dejarse crecer el cabello, comía los alimentos de las ss y una vez al mes, escoltado por un soldado, podía ir al cine, en la ciudad, en Oświęcim.

Inmediatamente, Rudolf renunció a los privilegios de los que gozaba en beneficio de sus compañeros y pronto se convirtió en leyenda. Siempre sabía dónde posicionar a los que necesitaban ayuda, era suficiente pedir y se tenía la seguridad de que encontraría el *Kommando* justo para el débil, el enfermo y el anciano, el puesto de trabajo gracias al cual sobrevivir. Brasse lo conocía desde que, por un breve periodo, durmieron en la misma barraca, y sentía por él una mezcla espontánea de admiración y envidia. Lo admiraba y envidiaba por la misma razón, su coraje, que parecía invencible.

También Wilhelm, ahora que se había vuelto amigo de las ss, hubiera querido aprovechar su posición y volverse más útil a sus compañeros de reclusión. Pero prefería estar a salvo, ahí en el bloque 26, sin mirar demasiado hacia afuera. No le negaba un favor a nadie y siempre compartía los bienes con todos —sobre todo la comida— que conseguía por su habilidad de retratista. Más allá de eso no iba. Hubiera podido esforzarse, traficar, pactar, intercambiar favores con quien estaba abajo y arriba de él; sin embargo, no

lo hacía. Esa noche miró a Rudolf y se imaginó imitándolo. Luego se espabiló, rio de sí mismo y de esas fantasías, y se levantó. Se acercó a los novios y puso los brazos en sus hombros.

—Es hora de tomar la fotografía de costumbre. ¿Qué opinan?

Friemel y Ferrer se levantaron, disculpándose con los invitados, tomaron de la mano a su niño y dejaron la mesa, colocada en el pasillo, allí donde normalmente se hacinaban los recién llegados en espera de registrarse.

Brasse los dejó entrar en el estudio y cerró la puerta.

Ahí se sintió bien de nuevo. Ahí era el patrón.

—Ahora hagan lo que les pido y tardaremos un minuto.

Ya había pensado en cómo resolver la dificultad principal: debía retratar a tres sujetos juntos, en vez de uno, como de costumbre, aunque con un banco fotográfico fijo era un problema. Entonces cargó al pequeño Edi y lo sentó en la silla giratoria. Puso a Rudolf a la izquierda del niño y a la mamá a la derecha. Le pidió al *Oberkapo* sonreír al objetivo, mientras a Margarita le pidió mirar hacia el niño. Los dos novios se dejaron dócilmente guiar por el fotógrafo, pero el mejor de todos fue justo el niño, quien —para nada cohibido— no despegó la mirada de la Zeiss casi hasta el último momento, sin hacer caprichos ni agitarse. Luego movió apenas los ojos, pero sin afectar la toma.

—¿Están listos?

—Estamos listos.

Brasse disparó.

—¡Hecho! La imprimiré mañana mismo.

Poco después, al terminar los festejos, los novios se despidieron de los invitados y el banquete nupcial se disolvió. Las ss habían concedido a Margarita y Rudolf pasar la noche en el bloque 24, el burdel del campo, desalojando para la ocasión a las muchachas que lo habitaban. Y ahí los dos transcurrieron las primeras horas de su matrimonio. A la mañana siguiente, en un alba lívida y fría de principios de noviembre, los padres de Friemel, Margarita y el niño partieron rumbo a Viena. Rudolf se despidió sin derramar

una lágrima, dándoles valor, pero Brasse, que estaba junto a él, sabía cuánta pena le azotaba el corazón.

—¿Y ahora? —preguntó el hombre a Wilhelm con mirada extraviada, en cuanto vio a sus familiares superar la reja del campo. El fotógrafo abrió los brazos, impotente, mientras a él también se le hacía un nudo en la garganta por la emoción, no estaba para nada seguro de que su amigo volvería a ver a su esposa e hijo.

Esa tarde Brasse se puso a trabajar en la impresión de los novios. Ya sabía que las luces no serían perfectas. El rostro del hombre, lo había notado mirándolo en el visor, estaba parcialmente en la sombra. Pero eso era todo lo que podía obtener con el número limitado de lámparas a su disposición. Aun así sería una hermosa fotografía. Es más, mucho más: esa foto era todo el álbum de boda de Rudolf Friemel y Margarita Ferrer, novios en Auschwitz. Ninguna falla técnica disminuiría su valor. Se convertiría en un testimonio valioso y algún día, cuando hubiera crecido, transformándose en un muchacho y luego en un hombre, el pequeño Edi estudiaría esa imagen, buscando en ella los rastros de una historia extraordinaria, la historia de sus padres.

8

No le dijo su nombre y era el único, entre los miembros de las ss que se habían parado frente a su objetivo, que no vestía el uniforme para el retrato en tamaño postal. Se presentó con camisa blanca, corbata y saco de corte deportivo. El rostro juvenil, la sonrisa fácil y una gran melena de cabello negro difícil de domar le conferían un aire de estudiante. No podía tener más de treinta años. Mirándolo a través del visor, Brasse pensó que debía ser un hombre afortunado: entre los dos incisivos se abría un amplio espacio y sus abuelos siempre decían que ése era signo de buena suerte. Le agradeció muy cortésmente por la fotografía y desapareció sin dejar de sonreír. Ahora se lo encontraba de frente, en la Oficina Política. Minutos antes, lo habían llamado de forma repentina y él tuvo que interrumpir su trabajo para correr con Walter, lleno de ansia. Sin embargo, no había peligro a la vista, el mariscal sólo quería presentarle a una persona: al alemán con aire de universitario que ahora vestía el uniforme de *Hauptsturmführer* de las ss.

—Brasse, le presento al capitán Mengele. Si no me equivoco, ya se conocieron.

—Es cierto, señor. Tuve el placer de retratar al capitán hace unos días.

Mengele, quien se había sentado en un sillón a un lado del escritorio de Walter, se levantó, se acercó al fotógrafo y le tendió la mano. Brasse venció la incertidumbre y tendió la suya,

estrechando la mano derecha del oficial. El hombre tenía un agarre firme y lo soltó sólo después de unos segundos.

—*Herr* Brasse, aprecio a quien trabaja y sobre todo a quien lo hace de manera profesional. Estoy muy satisfecho con su retrato, le aseguro que no tiene nada que envidar a sus colegas de Berlín. Y, por favor, tome asiento.

—Gracias, señor.

El fotógrafo se sentó, incómodo, mientras Walter le explicaba qué querían de él.

—El *Hauptsturmführer* Mengele es uno de los mejores médicos de nuestro campo. Es más, a decir verdad, es uno de los científicos más prometedores del Reich y nosotros nos sentimos honrados de que trabaje en Auschwitz. Preguntó por usted, Brasse, porque necesita su ayuda. El doctor le explicará personalmente de qué se trata.

El joven polaco giró la cabeza hacia Mengele, quien habló con tono práctico:

—Es muy sencillo. Deseo documentar con precisión mi trabajo, pero no soy un fotógrafo. Por eso quiero mandarle a algunos de mis sujetos para que los retrate, necesito imágenes de tipo especial. ¿Cree que sea posible?

Brasse pasó saliva. No sabía de qué se ocupaba Mengele y no entendía a qué se refería cuando hablaba de «sujetos» o «imágenes de tipo especial», pero no podía ponerse a discutir con un ss. Asintió con convicción.

—Haré todo lo posible para complacerlo.

El capitán sonrió y se levantó para estrechar otra vez su mano.

—Sabía que podía contar con usted. Pronto tendrá noticias mías.

Walter aplaudió, radiante.

—*Herr Hauptsturmführer*, siempre me siento feliz cuando nosotros, los de las ss, nos damos la mano. Hoy el Servicio de Identificación sirve a todos los camaradas de Auschwitz y este encuentro es la prueba fehaciente. En cuanto a usted, Brasse, recuerde lo que le

dije, tengo grandes planes para su estudio. Gracias al doctor Mengele empezará a entender a qué me refería. Ahora vaya y déjenos solos.

El fotógrafo hizo una leve reverencia, con el gorro apretado entre las manos, y retrocedió hasta la puerta. Luego salió a respirar el aire frío de finales de otoño. Mientras regresaba al bloque 26 se topó con la «compañía de disciplina», con pala al hombro, los hombres regresaban de la excavación de algún canal. Estaban agotados; bastó esa visión para aligerarle el corazón. Cualquier sorpresa que pudiera reservarle Mengele, incluso la más desagradable, no era nada en comparación con los tormentos que sufrían esos prisioneros. Respecto a los grandes planes de Walter, que en la boca del mariscal siempre sonaban amenazantes, apretó los labios, sobrevivía en Auschwitz desde hacía años y no estaba dispuesto a ceder justo ahora. Estaba listo para suscribirse incluso a los planes de Walter si le ayudaban a salir adelante. Sin embargo, no quería pensar demasiado en ellos. Tras volver al Servicio de Identificación, se sumergió en el trabajo y los dos ss salieron rápido de su mente.

Pocos días después, una noche, mientras estaba inclinado en la ampliadora imprimiendo las fotos de identificación de los sobrevivientes de un nuevo convoy de gitanos, escuchó que alguien tocaba la puerta. Sabía que no lo molestarían por una tontería, así que gritó que entraran. Era Stanisław, muy pálido incluso bajo la débil luz roja del cuarto oscuro. El joven carraspeó:

—En el otro cuarto hay una *Kapo* con unas muchachas.

Brasse esperó la conclusión de la frase, pero el otro no habló.

—¿Y bien?

Trałka, turbado, agitó el brazo hacia el estudio.

—Dicen que las manda un cierto doctor Mengele. Y te quieren a ti.

El fotógrafo dejó la ampliadora y frotó en el pantalón del uniforme las palmas de sus manos repentinamente sudorosas.

—Está bien. Continúa tú.

Pasó al estudio, decidido a no transparentar ninguna emoción, independientemente de lo que viera. Y se topó con una corpulenta

Kapo alemana, con el cabello color paja y el triángulo negro de los asociales en el pecho. A su lado estaba una polaca, presa política, su ayudante. Y cerca de las dos mujeres se retorcían, tambaleando sobre sus piernas, cuatro muchachitas judías. La mayor no podía tener más de quince años, la menor se veía como de doce. Estaban tan delgadas que el uniforme les colgaba por todas partes. Su mirada era la de un pajarito que pide piedad. Brasse trasladó un par de veces la mirada de ellas a las guardianas. No sabía qué decir, no sabía qué hacer.

—¿Eres tú el fotógrafo?

—Sí.

La *Kapo* indicó a las muchachas.

—El doctor Mengele quiere que las retrates.

Brasse respiró hondo, intentando sofocar la angustia.

—¿Te dio alguna instrucción particular?

La alemana asintió.

—Quiere tres imágenes de figura completa. Usó exactamente estas palabras e hizo que se las repitiera: «figura completa». Las quiere de frente, de espalda y de perfil. Y deben estar desnudas. ¿Está claro?

—¿Desnudas? ¿Por qué?

La mujer se rio socarronamente.

—Yo no soy el médico, tú obecede y ya.

El fotógrafo observó a las muchachas, muy apenado. Bajo su mirada, ellas se abrazaron como pollitos de una nidada llamando a su mamá. Él abrió la boca para tranquilizarlas, pero no logró decir nada. Entonces se dirigió a la presa política.

—Ayúdalas a desvestirse.

Las muchachas entendieron, también ellas eran polacas. Y comenzaron a temblar y a llorar lentamente, en silencio, como si no tuvieran más que unas cuantas lágrimas para gastar.

—¿Qué pasa?

—Les da pena desvestirse frente a un hombre.

Brasse reflexionó un instante.

—Esperen. Se me ocurrió una idea.

Y movió hacia ellas una mampara que le había conseguido Walter, la había mandado traer desde Varsovia y la usaba para los retratos de los oficiales de las ss.

—Desvístanse aquí atrás. Nadie las mirará.

Luego reflexionó rápidamente sobre qué hacer, maldiciendo en silencio al mariscal. El estudio estaba equipado para los retratos, no para las fotografías grupales, y ahora Mengele le mandaba, gracias a la simpleza de Walter, a unos sujetos para retratar en figura completa. Tenía una sola opción.

—¡Tadek!

Brodka, que estaba forcejeando con los casetes para los negativos, se acercó al grupo.

—Dame la cámara portátil. Vamos a usar ésa. Por esta vez prescindiremos de la Zeiss.

Entonces, empuñando la pequeña Contax utilizada sólo para tomas en exteriores, Brasse se preparó para fotografiar a los «sujetos» de Mengele. Y mientras esperaba a que se presentaran ante sus ojos, su ansia crecía. Escuchaba a las muchachitas piar detrás de la mampara, auxiliadas por la guardia polaca, quien las alentaba con tono materno. No quería verlas. Ya le habían quebrado el aliento al verlas con el puro uniforme. No quería verlas desnudas. Tuvo la tentación de pasar el trabajo a Tadek o Stanisław, pero no podía. No temía por sí mismo; nadie, y mucho menos Walter, se enteraría de esa debilidad, pero no podía descargar en su equipo una tarea tan ingrata. Él era el fotógrafo jefe y a él le tocaba llevar a cabo el cometido. Apretó con fuerza la empuñadura de la cámara y se quedó en su lugar.

Por fin las muchachas salieron al descubierto, en pasitos, de la mano, y se pusieron en fila frente a la mampara, una al lado de la otra. Sus ojos expresaban una infinita vergüenza, pero no hicieron ni un ligero gesto para cubrirse las partes íntimas. Evidentemente estaban acostumbradas. La polaca vio que la *Kapo* se había largado, con toda probabilidad para fumarse un cigarro, y se dirigió con calma a las muchachas.

—Ahora hagan lo que dice *Herr* Brasse. No se preocupen. Todo saldrá bien.

El fotógrafo se inclinó en el visor y las observó una por una.

Las pequeñas padecían hambre. Y la padecían desde hacía mucho tiempo. Vio sus costillas sobresalir del pecho, vio sus vientres y sus caderas tan ahuecados que él mismo hubiera podido circundarlos con dos manos, vio sus piernitas encorvadas y sus rodillas dobladas la una hacia la otra. Debió pasarse una mano en los ojos para ahuyentar las lágrimas. Las habían rasurado en todas las partes del cuerpo, pero de manera burda, y parecía que el cabello y el vello se los hubieran arrancado por la fuerza.

Luego notó algo que hasta entonces se le había escapado: ante él estaban dos pares de gemelas. La primera y la cuarta eran más altas y morenas. La segunda y la tercera eran más bajas y claras. Se preguntó fugazmente qué interés podía tener Mengele en las gemelas, pero renunció a contestarse. Tampoco quiso tocarlas, como solía hacer con sus «clientes», con actitud profesional, para ponerlas en pose. Dio instrucciones a la prisionera polaca y ella se encargó de enderezar a las muchachas, levantarles los mentones y estirar sus brazos al lado de las caderas. Cuando todo estuvo listo, disparó.

Tres veces.

Una toma de frente. Una toma de espaldas. Una toma de perfil.

—Ya está. Pueden cubrirse.

En sus ojos captó la satisfacción por haber acatado sin errores las órdenes del fotógrafo. Mientras regresaban detrás de la mampara para volver a vestirse, se dirigió a la mujer.

—¿Qué hace él con ellas?

La mujer no contestó, fingiendo no haber oído, y Brasse la tomó del brazo.

—¿Cómo te llamas?

La polaca se apartó con fuerza.

—Déjame en paz… Stefańska, pero todos me llaman Baśka.

—¿De dónde vienes?

—Cracovia.

—Yo de Żywiec, no muy lejos de aquí.

La mujer lo observó con desconfianza y él sintió la rabia subir de golpe en su pecho. La tomó de nuevo del brazo, sacudiéndola.

—Vamos, soy un prisionero como tú. ¿Por qué tienes miedo? ¡Dime qué les hace a las muchachas!

La polaca agachó la cara y, cuando la subió otra vez, en sus ojos la desconfianza había desaparecido, dejando espacio para la misma desesperación que Brasse vio en la mirada de las pequeñas judías. La mujer abrió los brazos.

—No lo sé.

—No te creo. ¿Es un secreto?

—Es un secreto. Pero en verdad no sé nada.

—¿No has visto nada?

—He visto que las mide, las pesa y anota con lápiz todo lo que concierne a su salud. No he visto, ni oído más. La *Kapo* sabe más.

Sin embargo, Brasse no tenía ninguna intención de hablar con la asocial alemana.

Se sentó, exhausto.

Luego se levantó, frenético, y fue al cuarto oscuro a buscar algo de pan. Regresó y se lo dio a la polaca.

—Escóndelo. Y dáselo a ellas. ¿Entendiste?

La mujer asintió en silencio y puso el pan debajo de la casaca de su uniforme.

Las muchachas reaparecieron, tambaleantes como cuando habían llegado, tomándose aún de la mano, con los uniformes colgando por delante y por atrás. Baśka les dio una caricia y les ordenó seguirla. Salieron del estudio sin voltear para atrás, sin siquiera lanzar una mirada a Brasse. Eran como muñecos inanimados, pensó el fotógrafo, como las muñecas mecánicas que de niño veía en las tiendas de juguetes de Żywiec. Esas muñecas estaban destinadas a los caprichos de las niñas ricas, que jugarían con ellas hasta romper sus mecanismos, para luego olvidarlas en algún baúl, en el desván. A las muñecas se les podía hacer de todo. Nadie se quejaría.

Brasse frotó de nuevo sus manos en el pantalón. Otra vez estaban sudadas.

Estaba angustiado y se sentía sucio.

Las pequeñas judías lo habían puesto en contacto con Mengele. No las tocó, pero algo de él había pasado a través de ellas y lo tenía agarrado por la garganta.

Decidió no imprimir las fotos de las muchachas. Encargaría la tarea a Władysław y no controlaría el resultado. Estaba seguro de que el *Hauptsturmführer* estaría igualmente satisfecho de su trabajo.

9

Seguir olvidando. No dejar de olvidar. Borrar cada día lo visto el día anterior. Dejar a sus espaldas cada hora, sepultarla en la oscuridad. Era la regla para poder salir adelante. El mismo futuro, Brasse se esforzaba por tener los ojos bien cerrados, nada de sueños, nada de ilusiones. Vivir en el instante y así sobrevivir.

En los días sucesivos impuso el olvido, como siempre hacía. Las fotos de las cuatro muchachitas judías llegaron a su destinatario, quien no dejó de hacerle llegar sus felicitaciones por el excelente trabajo realizado. Walter estaba extasiado por ello, y todos en el bloque 26 comprendieron que por algún motivo sus superiores consideraban de importancia estratégica la colaboración entre el *Erkennungsdienst* y el trabajo del doctor Mengele.

Una mañana hablaron del tema, entre compañeros de reclusión y de trabajo.

—Para nosotros es mejor que siempre haya nuevos trabajos —dijo Władysław—. Tarde o temprano los retratos de las ss, las copias y las ampliaciones de sus fotos acabarán.

Y aquí se interrumpió la plática. Era inútil agregar otra cosa. Todos entendían perfectamente que si disminuía el trabajo, de inmediato serían diezmados.

Brasse escrutó a su ayudante. Tenía razón, era obvio. Pero en ese momento no pudo evitar pensar que justo él, que ahora hablaba así, había imprimido las fotos de las pequeñas gemelas judías.

Entonces las había visto, había fijado en papel su mirada aterrada, esa mezcla de miedo y esperanza en que alguien las ayudara, en que una mano piadosa las cubriera. Y ahora justo él comentaba ese trabajo como una buena noticia. Sin ninguna culpa, naturalmente.

Intentó sacudirse esos pensamientos de encima. Observó a su a su alrededor. Tadek mantuvo la mirada baja y asentía con la cabeza a las sabias palabras de Władysław. Sin embargo, tal vez él pensaba también en ello, rememoraba el momento en que, al ver a las pequeñas, la desesperación se le había manifestado en la cara.

—¡Bien, a trabajar!

Brasse jamás necesitó alentar a sus colegas. Lo hizo instintivamente, para impedir a sí mismo detenerse en esas penosas impresiones.

Enseguida todos se dispersaron, cada quien para hacer algo.

Él se puso a retocar la imagen de un soldado alemán retratado en ropa civil con su novia, una rubia sonriente en traje tradicional bávaro. Se concentró, empezó a mejorar con minúsculos toques la definición del rostro ovalado de ella.

Y de repente volvió a ver a Baśka, la joven presa política que le había ayudado a consolar a las cuatro muchachitas. Fue un relámpago que salió de una región oculta del corazón. Deseó que ella estuviera ahí, que pudieran hablar de lo ocurrido. Le había parecido tan humana. Sus defensas de prisionera habían resistido brevemente su insistencia, cuando él quiso saber qué hacía Mengele con esas pequeñas. Y luego las había acariciado.

Cerró los ojos. ¡Esa caricia!

—Wilhelm —Se esforzó en volver a escuchar la voz de ella, que pronunciaba su nombre. Imaginó que ella le sonreía, que lo miraba con amor. Que lo tocaba. Recordó que era hermosa, se dio cuenta de que incluso en ese momento tan dramático él la había mirado, la había descubierto como un hombre descubre a una mujer. Sin embargo, entonces no había podido detenerse en esa emoción. Lo hacía ahora, con insistencia. Quizá para olvidar la penosa impresión de las cuatro muchachitas piantes.

La mano perdió su firmeza. Se maldijo, se había equivocado, la muchacha alemana, radiante bajo el sol, ahora mostraba la marca de su distracción. Sería un problema si el alemán hubiera visto ese daño. Se concentró en la búsqueda de la frialdad necesaria para remediarlo inmediatamente. Pero no fue fácil. La inevitable combinación entre la belleza y la humanidad de Baśka, la desesperada necesidad de amor de las pequeñas que le habían encargado y su necesidad de paz tenían en él un efecto desconcertante. Eran pensamientos a los que ya no estaba acostumbrado, sugestiones peligrosas que había que rechazar de inmediato.

Franek regresó de una misión que debía llevar a cabo en el bloque 20 y lo liberó de su aflicción.

—¡Problemas a la vista! —anunció al equipo.

Todos lo miraron preocupados.

—Estalló una epidemia. Una nueva.

Puso la Contax en la mesa de trabajo, se sentó y pasó una mano por su cara. Se veía cansado como cuando volvía con imágenes terribles que revelar e imprimir.

—Hice una serie de tomas de los enfermos para los médicos.

Brasse tomó la cámara y pareció examinarla.

—¿Qué enfermedad es?

—Fiebre exantemática, dicen. Quiere decir que quien la contrae, tiene fiebre alta y le salen unas ronchas en la piel. Se ve bien en las fotos que tomé.

Władysław expresó en voz alta lo que todos estaban pensando.

—¿Es grave? ¿Es contagiosa?

—Para quien se encuentre débil es mortal. Y sobre el contagio también me informé. Los médicos dicen que la transmiten los piojos.

Dos datos alentadores. La mente de cada uno los procesaron con un suspiro de alivio, todos ellos comían lo suficiente, también dormían y trabajaban en ambientes bastantes limpios y aireados.

Brasse pensó que, desde que habían dejado de fotografiar cada día a decenas de prisioneros formados, el riesgo de que uno de

ellos les transmitiera los piojos había disminuido mucho. Sin embargo, no dijo nada, los demás se estaban tranquilizando por su cuenta.

—¿Estas fotos son urgentes?

Ya conocía la respuesta, los médicos del bloque 20 habían recibido la orden de documentar rápidamente esa emergencia. Un informe a las autoridades debía estar listo en la noche y partir lo antes posible rumbo a Berlín. Al escuchar a Franek hablar de los médicos que le habían transmitido las órdenes, se contuvo apenas de preguntar si entre ellos había visto a Mengele. Quería olvidarse de él, pero al mismo tiempo esperaba que la emergencia sanitaria lo involucrara y obligara a descuidar sus investigaciones.

—Bien —dijo en tono práctico—. Tadek, deja lo que estás haciendo y revélalas ahora mismo.

En la tarde llegó Walter. Estaba tenso. Preguntó por las fotos de los enfermos.

—Tendrá todo a las cinco de la tarde, a más tardar —aseguró Brasse.

Las imágenes estaban tendidas para secarse. Cuerpos desnudos, con frío, expuestos a la temperatura de finales de octubre, flacos y vulnerados todavía más por la enfermedad. Y las manchas que ensuciaban la piel. Algunas las había fotografiado de cerca y se veían purulentas.

—¡Qué asco!

Walter estaba asqueado y al mismo tiempo enojado. Su miedo era evidente.

Brasse no hizo comentarios. El suboficial desahogó sus pensamientos.

—No podremos curar a muchos. Pero ése no es el punto. Son enfermedades que se adquieren estando cerca de los prisioneros. Mis colegas se están manteniendo a la debida distancia, pero la prudencia nunca es suficiente.

El joven fotógrafo no dejó traslucir ninguna emoción, pero reflexionó en silencio sobre aquella extraña circunstancia por la cual

los prisioneros de repente se habían transformado, sin quererlo ni mover un dedo, en un peligro mortal para sus vejadores.

Luego pensó en Baśka. La rememoró acariciando a las cuatro muchachitas flacas y recordó sus ojos, llenos de su misma desesperación. Comprendió que ella estaba en peligro.

—¿Qué le pasa?

Walter lo miraba, molesto por el hecho de que él no lo estuviera escuchando.

Brasse se puso tenso.

—Nada, *Herr Oberscharführer*.

—¿Siente piedad por esa gente o está preocupado por la suerte de nuestros colaboradores?

Podía mentir, pero el otro se habría dado cuenta. Estaba ahí, a pocos centímetros de su rostro, mirándolo con odio e impaciencia.

—Tengo miedo por mí mismo, como todos —contestó agachando la mirada, como si estuviera confesando una culpa.

El alemán quedó satisfecho con esa respuesta.

—Sí, es cierto. Para esos prisioneros la muerte es una liberación. Pero nosotros, querido Brasse, nosotros —subrayó, exigiendo su mirada— no debemos morir como ellos. Estamos hechos para una suerte muy diferente, y usted también lo cree. Por eso limitaremos, mientras sea necesario, las visitas de prisioneros en malas condiciones higiénicas.

Brasse pensó de inmediato en las mujeres que, en Birkenau, no podían lavarse. En todas las mujeres.

—… y mientras tanto, confiamos en nuestros buenos médicos. Continúe con su trabajo, *Herr* Brasse, y no tema. ¡También en caso de enfermedad, usted recibirá los mejores cuidados!

Lo dijo apoyando una mano amigable en el hombro del fotógrafo. Él no se retrajo, sólo agachó la mirada de nuevo.

A las cinco llegó el *Kapo* Maltz, que en todo el día no se había aparecido. Tomó las fotos y las metió en una carpeta en la cual estaba escrito el nombre de la enfermedad. Las tocó con prudencia,

como si el contagio pudiera darse incluso al contacto con esas imágenes. Brasse y Franek lo observaban respetuosos e inexpresivos. Él los miró y de repente dibujó una amplia sonrisa llena de maligna satisfacción.

—¿Quieren oír una buena noticia?

Los dos se quedaron pasmados. El *Kapo* anticipaba la sorpresa.

—¿Saben quién contrajo la fiebre?

Esperaron, atentos. No podían imaginar quién era la persona que el *Kapo* odiaba tanto al grado de alegrarse por su desgracia.

—Pero si se los digo, no hagan demasiados festejos cuando salga de aquí. ¡En estos momentos los *Kapos* son los que corren más riesgos, por eso exijo un poco de respeto, incluso de ustedes, malditos privilegiados!

De repente estaba furioso. Brasse y Franek se quedaron impasibles, comenzando a temer las consecuencias de esos cambios de humor.

—Pues, en fin, uno de los que están peor es Ruski, el *Kapo* de la compañía de disciplina. Ese diablo está en el bloque 20, todo lleno de llagas. ¡Eso se gana al tirarse a las judías!

Y tras decirlo, se rio. Una risa malvada, llena de envidia.

Desde hacía un rato se decía que Ruski, el brutal asesino, violaba a las mujeres y a las muchachas que tenía a su alcance en el búnker del bloque 11. Pensando en ello, Franek logró sonreír, incluso con una pizca de complicidad con su *Kapo*, resentido porque su colega siempre se había atrevido a desahogar sus instintos.

Brasse no. Pensó en las muchachitas judías. Pensó en Baśka.

—¿Qué hay? ¿Sientes lástima por ese demonio?

Maltz lo miraba con una mezcla de odio y sospecha. El fotógrafo intuyó su pensamiento, el *Kapo* temía que algún día, al recuperarse, Ruski se enterara que él se había alegrado por la noticia de su enfermedad.

—¿Entonces, Brasse, no quisieras ver muerto al querido Ruski? Dilo tú también, adelante, yo te doy el permiso.

Hubo un largo momento de tensión. El cálculo de las consecuencias de una y otra respuesta. Y una vez más la verdad, inevitable.

—Sí. Lo quisiera ver muerto. Pero lo curarán bien. De esta enfermedad se sale, si el físico no se encuentra demasiado débil. Y Ruski es uno de los más fuertes aquí adentro.

Maltz entrecerró los ojos. Pensó en algo, con intensidad.

Luego, sorprendiéndolos, volvió a sonreír.

—Ya veremos —concluyó sereno. Y salió sin agregar más.

En los días siguientes las actividades del campo prosiguieron, pero a un ritmo más lento. Hubo un momento como de suspensión, los mismos pases de lista, los equipos de trabajo que desfilaban con la cabeza gacha. Sin embargo, todos hablaban aún menos que de costumbre y se mantenían lo más distanciados posible los unos de los otros. Los *Kapos* gritaban como siempre, pero cuando golpeaban con sus bastones se alejaban enseguida del prisionero adolorido, doblado en dos en el suelo, con la respiración entrecortada, o bien, arrodillado con la cabeza entre las manos y las últimas fuerzas que se le iban en sollozos.

La emergencia duró pocos días, luego la epidemia dejó de difundirse al ritmo de las primeras horas y se corrió el rumor de que los médicos del bloque 20 se habían organizado bien, condenaban inmediatamente a muerte, sin siquiera hospitalizar, a los enfermos demasiado débiles; y a cuidados rápidos a los que en verdad se quería salvar.

En esos días, los prisioneros del bloque 26 vieron desfilar en más ocasiones a los condenados de la compañía de disciplina, pero Ruski no aparecía.

Fue Maltz, quien una mañana les dio la noticia triunfante, como si lo hubieran ascendido.

—¡Se fue! —anunció—. Sabía que ese polaco de mierda le había pisado los talones a alguien.

Salió a flote que entre las víctimas de la fiebre estaba también Wacek Ruski, el asesino, el hombre al que Brasse había implorado matar sin demasiada ferocidad a sus conocidos de Żywiec.

—Lo dejaron morir —contó Maltz—. Lo hubieran visto, acostado como un trapo en el jergón empapado. Apenas respiraba. Y lo bueno fue que debió entender que decidieron abandonarlo, tenía los ojos pelados y miraba desesperado a su alrededor, con la esperanza de que alguien se ocupara de él. ¡Pensaba ser omnipotente y no movieron un dedo para curarlo!

Brasse recibió la noticia sin ninguna emoción particular. Pensó que la muerte de uno de los peores torturadores no mejoraba su situación y ofrecía sólo un breve y amargo consuelo a los desgraciados del bloque 11. Allá de seguro no mandarían a un *Kapo* tierno después de Ruski.

Tal vez Maltz esperaba tomar su lugar. Sin embargo, no sucedió, el *Kapo* del bloque 26 dejó muy pronto de festejar y desahogó su rabia dando una patada a Tadek en un momento de pausa.

10

—¿Qué hace ésa?

Stanisław Trałka levantó la mirada del trabajo y siguió viendo por fuera de la ventana.

—¿Quién? —preguntó Brasse distraídamente.

—Esa mujer. Ya la he visto, pero no logro recordar de cuándo. Está ahí mirando nuestro bloque. ¡Ya se va!

El fotógrafo se acercó al vidrio y vio a una prisionera que se alejaba a paso expedito y alcanzaba a un grupo de mujeres, una docena de muchachas muy jóvenes y delgadas, paradas a unas decenas de metros del estudio. Quién sabe por qué, había continuado sola y luego una *Kapo* le había gritado que volviera. Cuando hubo alcanzado a las demás, la mujer recibió una reprimenda y no reaccionó. Había roto las reglas del grupo avanzando por su cuenta, con paso más rápido, deteniéndose luego a observar las ventanas de su estudio.

Era Baśka.

«¿A dónde corres?», pensó Brasse. «¿Qué esperabas ver?».

Después las muchachas fueron alcanzadas por otras dos prisioneras, dos gemelas, que se agarraban de la mano. Entonces retomaron todas juntas la marcha hacia el bloque 26.

—Es el nuevo grupo de muchachas por fotografiar para Mengele —anunció el fotógrafo a los demás. Enseguida un par de ellos

fueron a poner la mampara para que sirviera de vestidor para las muchachas.

Cuando el médico de los experimentos le hizo saber que el envío de nuevos sujetos era inminente, Brasse de inmediato temió encontrarse de nuevo ante esas pequeñas inocentes pero, al mismo tiempo, esperó volver a ver a Baśka.

Las prisioneras entraron y se dispusieron en fila. Ahora todos sabían qué hacer, en Auschwitz todo se convertía inmediatamente en un procedimiento por ejecutar. Durante la puesta en pose de las muchachas, también esta vez un par de gemelas, Baśka mantenía la mirada agachada, pero en varias ocasiones Brasse tuvo la sensación de que observaba de reojo sus movimientos. ¿O era una esperanza?

Él siguió pensando en cómo dirigirle la palabra sin levantar sospechas, ya que la *Kapo* nunca dejaba la habitación y vigilaba todo.

Luego, al terminar el trabajo, fue ella quien, para su gran sorpresa, le dirigió abiertamente la palabra.

—*Herr* Brasse, el doctor Mengele me ordenó avisarle que mañana enviará a nuevos sujetos como estos, prisioneras gemelas aún. Luego…

Titubeó por un breve instante. Él la miraba en silencio, con el respeto que le habían impuesto al recibir directivas de un oficial de las ss. Sin embargo, sus ojos escrutaron los de ella. Baśka se dio cuenta de que el joven polaco aprovechaba esa circunstancia para fijar sus rasgos en la mente.

—Luego vendrán otros tipos de prisioneros, siempre de Birkenau, que habrá que fotografiar desnudos, de figura completa y en tres poses diferentes, como estos.

—Estamos al servicio del doctor Mengele —dijo él, tratando de sonreír y de usar un poco de ironía. Ella también le contestó con una breve sonrisa.

Cuando todo el equipo se alejó, Tadek contestó a la muda pregunta de su compañero de reclusión.

—Sabe alemán muy bien y hace de secretaria de Mengele.

Brasse no preguntó al colega de quién estaba hablando. Era inútil esconder su interés.

—Es guapa —constató el otro.

Él se encogió de hombros y se puso a trabajar otra vez.

Dos días después, una mañana, llegó el nuevo tipo de prisionero por fotografiar para Mengele, bajo las miradas curiosas de todo el equipo, en el pasillo, se formaron diez enanos, tanto hombres como mujeres. También Brasse observó con sorpresa el desfile. Eran diferentes de como solían imaginar a ese tipo de personas, el médico alemán los había escogido con un tronco normal, sólo sus piernas y brazos eran muy cortos.

Nadie hizo comentarios.

Los fotografiaron a todos, uno por uno, después de haber esperado en silencio a que se desvistieran detrás de la mampara de colores. Habitaban sus cuerpos con dignidad, a pesar del jadeo en los movimientos. Brasse se esforzó al retratarlos, como si fueran huéspedes destacados.

En el grupo había dos hermanas y un hermano. En su caso, la orden era de retratarlos juntos y que se notara la semejanza de sus rasgos.

La *Kapo* estaba afuera con los demás. Ante la gentileza del fotógrafo y de sus colaboradores, los tres sonrieron, se relajaron e intercambiaron unas palabras. El hombre aceptó un cigarro.

—Somos judíos, de Budapest. Nos arrestaron y siempre estuvimos juntos. Esperemos que dure.

—¿Vivían juntos?

—Vivíamos y trabajábamos juntos. Antes de la guerra no nos iba tan mal. Ella toca el violín, ella la guitarra —dijo indicando a sus hermanas— y yo canto. Nos ganábamos la vida yendo en las noches a los cabarets. La gente nos veía llegar al escenario, se reía, repetía las mismas ocurrencias de siempre sobre enanos. Nosotros los callábamos con nuestra música. Nunca nos amaron, ni respetaron. Pero nadie jamás pensó en pasar de la burla a la

reclusión. En cambio, los nazis no tienen sentido del humor, se sabe...

—¡Cállate!

Una de las hermanas temía que también los muros tuvieran orejas.

Él terminó su cigarro.

—Toma otros —dijo Brasse.

—Gracias, son gentiles. También el doctor es gentil. Sólo quiere estudiarnos. Nos pesa, nos mide, nos pregunta acerca de nuestra infancia, de nuestros padres. Quizá los alemanes tengan miedo de que seamos contagiosos. Es la única explicación. Pero en verdad no entiendo. Son los dueños del mundo, ¿qué daño podemos ocasionarles?

Fueron interrumpidos por el llamado de la *Kapo*.

Una de las hermanas instintivamente se puso firme.

El hombre la miró con triste ironía.

—Es inútil que te esmeres, que te muestres obediente. Para nosotros no hay esperanza.

Lo dijo con calma, con dignidad. Luego aspiró intensamente el humo. Brasse se sorprendió pensando que en verdad parecía un condenado a muerte fumando su último cigarro, y tuvo una sensación de desesperación.

—¡Hasta luego! —dijo la hermana más joven.

Al atardecer, observando las impresiones de los tres hermanos, Brasse trató de imaginarlos tocando y cantando. Imaginó un local lleno de humo, la penumbra que descansaba la vista y permitía a todos los asistentes relajarse sin temer ser reconocidos enseguida. Vio al público riendo, aliviado al constatar la diversidad entre él y los tres desdichados que aparecían en el escenario, avanzaban con su paso torpe y hacían una desgarbada reverencia en la oscuridad.

Antes de la guerra le tocó asistir a algún espectáculo. Jamás había visto actuar a unos enanos. Se preguntó si también él, en ese caso, hubiera reído, dándose de codazos con sus compañeros de juerga. Ahora, seguramente ni siquiera podía imaginarlo.

Sonó la sirena del pase de lista. Salió y se alineó como prisionero obediente. El aire estaba frío, el invierno se anunciaba inclemente. Los prisioneros más débiles, entumecidos por el miedo, ya movían los pies en los zapatos rotos para calentarlos. Pensó que ninguno de ellos, que tan pronto comenzaban a necesitar calor, sobreviviría mucho tiempo. De pronto se dio cuenta de cuán experto se estaba volviendo, de cuán conocidos le resultaban incluso los menores detalles del comportamiento de los condenados. De cuán hábil se había vuelto al prever su destino.

Contestó a su nombre. Esperó la orden de romper filas, se giró y se dirigió hacia el bloque 26 para terminar su trabajo.

—¡Wilhelm!

Tadek lo tomó del brazo y se apartó con él. Tenía un aire alarmado y en sus ojos se notaba la urgencia de un problema por resolver.

—¿Qué sucede?

—¿Ves a ese prisionero? —contestó el amigo indicando con el mentón a un joven que titubeaba, observándolos, mientras los prisioneros se dirigían a sus barracas.

Brasse asintió.

—Es un amigo mío de Lwów. Llegó hace poco. Su padre tiene un estudio fotográfico. ¿Podemos hacer algo para agregarlo a nuestro grupo?

El fotógrafo escrutó al joven, que seguía mirándolo fijo, lleno de esperanza. Intentó reflexionar, pero Tadek ya había pensado en todo.

—Podrías decirle a Walter que tenemos muchos retoques por hacer. Él es un fotógrafo joven, pero ya es muy hábil en el retoque.

Se miraron a los ojos. Callaron lo que no podía decirse. ¿Por qué un fotógrafo tan joven podría ser tan hábil en el retoque?

—Está bien —dijo Brasse—, mañana hablaré con Walter.

Al día siguiente dos ss, que habían obtenido el permiso de sus superiores para ir al Servicio de Identificación para hacerse retratar,

tuvieron que esperar, incrédulos, a que Brasse terminara las fotos de un nuevo grupo de enanos. Cuando estos se fueron, desfilando delante de los dos con la cabeza gacha y conteniendo el aliento, los ss pretendieron que limpiaban bien la silla antes de someterse a la toma.

El fotógrafo los atendió con deferencia. Seguía pensando en cómo afrontar el tema con Walter.

Como si lo hubiera evocado, su jefe entró y contestó con aire complacido al saludo respetuoso de los dos subordinados. Se quedó observando cómo procedían las operaciones, luego se despidió satisfecho y se dirigió hacia la salida.

—*Herr Oberscharführer.*

—¿Sí?

Hizo un leve movimiento de impaciencia. Pero Brasse no se retrajo.

—Debo hacerle una solicitud… para el funcionamiento del estudio.

El suboficial dio un rápido vistazo a los dos ss. No quería parecer demasiado disponible ante ellos.

—¿Es urgente?

—Sí, no me atrevería a molestarlo si no lo fuera.

Los dos alemanes habían terminado. Hicieron el saludo militar y salieron.

—¿Qué hay?

—*Herr* Walter, como sabe, nuestro trabajo está aumentando, en particular el número de retratos y fotos que los oficiales y los soldados nos piden retocar.

—¿Entonces?

Walter era cauteloso. Su buen humor había desaparecido por completo.

—Supe que acaba de llegar al campo un prisionero, un polaco —y aquí Brasse hizo una imperceptible pausa, como para remarcar que el hombre del que estaba hablando era sólo un polaco—. Su padre tiene un estudio fotográfico en Lwów y él aprendió bien,

sobre todo las técnicas del retoque. Nos sería útil, si usted está de acuerdo.

El alemán escrutó al prisionero. Él sostuvo su mirada.

—Los rumores corren, por lo que veo. Ni yo sabía de este recién llegado. ¿Cómo se llama su candidato?

—Se llama Edward Josefsberg.

—¿Usted responde por él?

—Sí, señor. Podemos ponerlo a prueba, evaluaré su capacidad. Lo corregiré y le enseñaré algo, si es necesario.

El alemán lo interrumpió con un gesto de fastidio.

—Está bien, está bien, *Herr* Brasse. Confío en usted y entiendo también su prisa. Por lo que sabemos, su colega podría estar ya en una lista de sujetos por eliminar. Tráigamelo lo antes posible, preséntemelo y, si todo está bien, lo agregaremos al equipo.

—Se lo agradezco, *Herr* Walter. Con su permiso lo citaré aquí esta misma tarde.

En cuanto Walter los dejó solos, Tadek se apresuró a llamar a su amigo. Media hora después estaba junto a ellos.

—Todos me llaman Edek —explicó.

—Edek para nosotros está bien —dijo Brasse, estrechándole la mano. El joven estaba frente a él, rígido, prácticamente firme. Tadek debió haber exagerado en decirle que su salvación dependía de él.

—¿En verdad sabes hacer unos buenos retoques?

—Sí —Edek miró de reojo a su amigo. Tadek lo alentó con una sonrisa.

—Está bien —interrumpió Brasse—. Con un poco de paciencia aprenderás.

Una hora después llegó Walter, que escudriñó al recién llegado con aire circunspecto.

—Usted está realmente desaliñado.

El uniforme de Edek era penoso. Tenía rasgaduras y manchas en varios puntos.

—… Además huele mal. ¿Desde cuándo no se baña?

—Pues, yo… nosotros…

—¿No tendrá piojos, verdad?

El joven se desconcertó. Entendió que el alemán temía aún por la reciente epidemia.

—Yo… creo que no.

—Brasse, consiga un uniforme nuevo a este muchacho y enseguida acompáñelo a tomar una ducha.

Alguien corrió a conseguir a toda prisa un nuevo uniforme. Edek esperó paciente, merodeando por el estudio y observando a los demás mientras trabajaban. Cuando estuvieron listos, él y Brasse salieron y dieron la vuelta al bloque 26. En la parte trasera había unas duchas. El fotógrafo sostenía la ropa nueva y el joven lo seguía con confianza. El sol era muy tenue, pero la luz era placentera. Brasse se sentía bien en el papel de protector.

—Desvístete.

Edek no titubeó. Con pocos y rápidos gestos se desnudó ante él. En ese momento el mundo se derrumbó alrededor de su salvador.

—¡Por Dios, Edek, estás circunciso!

El otro se sonrojó.

—Wilhelm…

—¿Eres judío? ¿Ellos lo saben? ¡Contéstame!

—¡No! No soy judío. ¡Fui operado por una fimosis, no es una circuncisión!

Brasse observaba el pene del compañero. Walter odiaba a los judíos, si hubiera tan sólo sospechado que él lo había estafado, que le había mentido para salvar a un judío…

—Debes creerme… ¡Te lo ruego!

El fotógrafo abrió la puerta y miró hacia afuera. No había nadie en los alrededores que pudiera haber escuchado su conversación. Agachó la mirada, pensó rápido y volvió a entrar.

—Escúchame. Yo no debo creer nada. Tú estás circunciso, punto. Y eso es suficiente para que a ti y a mí nos corten la cabeza antes de que puedas contar ese cuento de la fimosis. Por lo tanto,

escúchame bien, todas las veces que vengamos aquí a bañarnos, ten el cuidado de esconderte detrás de nosotros. Nadie debe ver tu pene, ¿entendiste?

—Sí.

—Sería nuestro fin.

—Sí, sí.

Ahora el muchacho temblaba, de frío y de miedo.

—Lávate y vuelve a vestirte de inmediato.

Esperó afuera, mientras el otro se arreglaba. Pasó un grupo de ss, que él saludó con respeto. Pero le pareció que uno de ellos lo observó con curiosidad y temió que empezara a hacerle preguntas.

Pero no, no era cierto. Para el soldado él era transparente. Un cero a la izquierda.

El cielo era azul, terso, apenas oscurecido por las primeras sombras de la noche. Limpio como la verdad. Mientras aquéllos se alejaban, se imaginó gritando: «¡Eh, tengo a un judío aquí! ¡Pero fingiré que es un polaco como yo y los engañaré a todos ustedes!».

Eran pensamientos absurdos, peligrosos. Debía permanecer concentrado, ahora más que nunca. Y de inmediato esa sensación de exaltación desapareció por completo.

«Maldición», pensó, «el primer prisionero por el que me he expuesto, que he querido salvar incluso a costa de cubrir su incompetencia como fotógrafo, parece judío. Un indefendible judío».

¿Cuánto duraría?

—*Herr* Brasse es un verdadero experto, tomó unas fotos perfectas de mis experimentos. No podría prescindir de él.

Wilhelm escuchaba estos cumplidos sin chistar. Walter, en cambio, lo miraba con la satisfacción de quien escucha elogiar sus éxitos como dirigente de una empresa. Mengele era sincero, se veía. Sincero y, como de costumbre, gentil, incluso atento.

—No es mérito mío nada más —intervino el fotógrafo—. Debo mucho a la laboriosidad de todo este *Kommando*.

El médico demostró apreciarlo incluso con esas palabras.

—Usted es demasiado humilde. No se subestime. A mí me parece que sus colegas lo ayudan con sus competencias técnicas, pero el artista es usted. Para documentar tan bien los detalles físicos y hasta el carácter de los sujetos que le envío se necesita una sensibilidad extraordinaria.

—No por nada este joven tiene sangre alemana en sus venas. Pura sangre alemana.

Con esas palabras Walter buscaba la aprobación del experto, del investigador. Brasse no comentó nada. Reflexionaba sobre el hecho de que Mengele gozaba cada vez más de una autoridad del todo especial en el campo. Y la actitud de Walter no era la más evidente demostración.

—Sí, me doy cuenta —dijo el médico. Y empezó a observar al polaco con mucha atención. Dio también un paso hacia él—.

Estos rasgos regulares, abiertos. El mentón bien definido, la frente amplia, la expresión siempre enérgica, los ojos limpios… Sonría, por favor.

Brasse obedeció.

—¿Ve esos pequeños hoyuelos que se marcan en las comisuras de la boca cuando sonríe?

Walter asintió al colega que indicaba el fenómeno con actitud didáctica. Él también estaba muy serio.

—Son el rastro visible de una predisposición vital que ninguna fuerza puede reprimir. Y toda la morfología de este hombre, todo su cuerpo muestra las proporciones y el vigor de una naturaleza sana porque es la realización de un proyecto genético positivo.

Un paso más hacia adelante. Ahora Mengele observaba al polaco muy de cerca.

—Habría que medir la circunferencia del cráneo y evaluar la conformación de las placas óseas.

—*Herr* Brasse es ario, no cabe duda. Usted, doctor, no hace más que confirmar la oportunidad de mis esfuerzos hacia él.

Ahora los dos hablaban como si él no estuviera presente. Como si estuvieran calculando el valor de un objeto.

—¿Esfuerzos? —Se asombró el médico—. ¿En qué sentido?

—Es evidente que debe unirse a nosotros, compartir nuestra misión. Quizá usted logre convencerlo, mostrarle que su destino está escrito en su cuerpo, en el fondo de sus ojos. Así dejará de llamarse polaco, jactarse de sus vínculos con la raza eslava sólo por un apego sentimental a su madre.

—¿Eso dice?

La curiosidad del investigador resonó en la voz de Mengele. Luego se dirigió a Brasse.

—¿Usted se dice polaco por afecto hacia su madre? Explíqueme.

Él se desconcertó. Por un instante pensó quedarse callado. Que decidieran ellos cuál era la respuesta correcta. Que hicieran de él lo que quisieran, hasta el final. Como ya estaban haciendo.

—¿Entonces?

—*Herr* Mengele... Yo me siento polaco. Crecí aquí. También mi padre que, como usted dice, tenía sangre alemana.

—No es una suposición mía, *Herr* Brasse. Es un hecho objetivo, científico. ¡Aprenda a tomarlo más en cuenta de lo que toma en cuenta sus sentimientos!

La gentileza de Mengele pareció desvanecerse de golpe. Luego, con la misma rapidez, reapareció.

—Continúe.

Brasse echó un vistazo a Walter, pero su jefe lo miraba en silencio, impasible.

—Decía, *Herr* Mengele, que mi padre sirvió a Polonia como si fuera su patria. Por eso combatió contra los bolcheviques en 1921.

—¡Pero eso no demuestra nada! Las circunstancias históricas parecen interferir con el desarrollo de una personalidad genéticamente determinada, pero es ésta la que plasma el destino de cada uno de nosotros. Y su padre lo demuestra, al ser atacado por un poder perverso, sostenido por una raza inferior, su padre actuó siguiendo el instinto de raza y le dio el nombre de defensa de la patria. ¿Acaso no se da cuenta?

—No sabría.

—¿Usted es comunista?

—No, no soy comunista.

—Claro, lo suponía. Usted no puede ser comunista, usted es un patriota y un hombre valiente, exactamente como su sangre le impone.

Mengele estaba satisfecho por su conclusión. Walter infló el pecho, lleno de orgullo.

—Es como digo yo. Pronto *Herr* Brasse se rendirá a la evidencia. Y es por eso que lo dejamos sobrevivir.

Mengele estaba de acuerdo.

—Bien. Ahondaré en el estudio de este hombre en una fase sucesiva de mis investigaciones. Ahora sólo puedo decir que su obra nos es útil y que él lleva a cabo su tarea mucho mejor que como lo haría una persona que actúa por mera obligación.

—Sí, es así y ésta es la mejor confirmación de mis expectativas.

Los dos hombres en uniforme le dieron la espalda. Brasse agachó la mirada. Hubiera querido sentarse, cerrar los ojos, dejar de tener miedo. Sin embargo, se quedó ahí, pasmado, como un estudiante que no sabe si el profesor y el director han terminado de regañarlo.

Mientras tanto, los ss hacían acuerdos entre sí.

—Con su permiso, *Herr Oberscharführer*, considero que a estas alturas *Herr* Brasse podría documentar unos verdaderos experimentos médicos, y no sólo retratar sujetos que ameritan ser estudiados.

—Disponga según las necesidades de la ciencia, *Herr Hauptsturmführer*.

El médico, satisfecho, tomó el sombrero y se encaminó hacia la salida. Pero antes se volteó. En su rostro brillaba una sonrisa gentil.

—Hasta luego, *Herr* Brasse. Quiero agradecerle otra vez su preciada contribución.

Él seguía ahí, de pie. En espera.

—No se deje vencer por las dudas —lo alentó el alemán—. Nosotros trabajamos para el futuro. El determinismo biológico es la verdad que sostiene el universo. Perfeccionaremos nuestra raza y construiremos una humanidad que ya no conocerá la debilidad ni la enfermedad. Nuestros hijos nos agradecerán todo esto, nos honrarán como dioses porque esto es lo que somos en el fondo. Dios no existe, *Herr* Brasse, perdone mi franqueza. ¿Y sabe por qué estoy convencido de ello? Porque tengo pruebas, día a día, de que nosotros somos Dios. Somos nosotros los artífices de nuestro destino, nosotros los constructores del mundo, nosotros los dueños del tiempo. Hoy sólo somos potentes, pronto seremos al mismo tiempo potentes y sabios. Estamos en vísperas de grandes descubrimientos, ya verá.

Brasse titubeaba. No sabía si debía decir algo, si declararse de acuerdo o al menos mostrar haber entendido.

—No se quiebre la cabeza. Poco a poco entenderá. Y final-
mente verá con sus mismos ojos. Porque usted ahí estará, en ese
mundo nuevo, ¿entendió?

Era una promesa de supervivencia, aunque pronunciada como
amenaza.

Walter confirmó.

—Sí, *Herr* Brasse, usted estará ahí. Claro, siempre y cuando re-
solvamos su pequeño problema.

Finalmente los dos se fueron.

«Viviré», se dijo Brasse, por fin sentado, con las piernas tem-
blorosas, las manos inseguras hurgando sin objetivo entre los pa-
peles y las impresiones dispuestas en desorden delante de él. Sin
embargo, no estaba contento.

12

Ahora, colgando de la pared, había un pequeño y vivaz cuadro. Era la foto de un pequeño ramillete de flores. Brasse lo fotografió durante el verano, luego retocó la impresión agregando los colores y consiguió un marco sencillo.

Afuera helaba, el aire era estático y frío incluso en los raros días de sol; o bien, sacudía un viento ya lleno de hielo aun antes de la caída de los copos de nieve. Sin embargo, él había querido cumplir ese homenaje a la luz, a la vida, aunque fuera en otra estación del año.

No le pidió permiso a nadie.

Mientras colgaba el cuadrito, pegándole al clavo con una piedra, los colegas lo miraban asombrados, como si estuviera haciendo preparativos para escapar. Luego todos dijeron «¡hermoso», pero nadie agregó nada.

El fotógrafo sabía que esperaban ver la reacción de Maltz y sobre todo la de Walter.

Habría tenido que pedir permiso, era cierto. Pero sólo había obedecido a su corazón. Mientras colgaba el pequeño cuadro, pensaba en Baśka, su novia. Pensaba justo eso, Baśka era su novia. Y, mientras tanto, pegaba con fuerza.

La foto de las flores la había coloreado para ella, se la había regalado e incluso había logrado llevársela un día.

Sonreía a escondidas por ese recuerdo.

Al terminar la serie de los enanos, en esas últimas semanas Mengele seguía mandándole nuevos sujetos para retratar con la mayor definición posible. Ahora eran hombres y mujeres enfermos. Y cuando llegaban las mujeres, Baśka lograba siempre acompañarlas. Ella llevaba la lista de los prisioneros a fotografiar, recibía las órdenes de Mengele acerca de los sujetos interesantes.

Después de que él los retrataba, Władysław preparaba los letreros. Todos padecían una forma de cáncer bucal. El calígrafo escribía con mano firme: *noma faciei, cancrum oris*. Todos presentaban un vistoso absceso que se desarrollaba en las mucosas de la boca y devastaba las mejillas, luego explotaba y laceraba los tejidos, dejando a la vista los músculos y los huesos de la mandíbula. Con el viejo objetivo, que resaltaba mejor los detalles, Brasse documentaba las llagas, la ruina y el dolor. Trataba a esos prisioneros, que miraban a su alrededor con ojos alucinados, con una gentileza nueva. Todos ellos estaban condenados a muerte, en la lógica del campo y Brasse sabía bien que, tras ser fotografiados, inmediatamente se volvían inútiles. Mengele practicaba con ellos absurdas terapias, sin ninguna precaución y sin piedad, antes de mandarlos a morir con una rápida firma en un módulo. De pronto le mandó fotografiar incluso ocho cadáveres con los signos de la enfermedad aún frescos.

—Mengele piensa, como siempre, que detrás de esta enfermedad hay quién sabe qué predisposición —dijo Baśka en un breve momento en que pudieron hablar—, pero creo que le bastaría considerar cuán desnutridas están estas personas para entender por qué se enferman.

¡Su pequeña Baśka, la agraciada y combativa prisionera que siempre le sonreía con tanta calidez!

Nunca tenían tiempo para decirse muchas cosas. Un día él le dijo que era guapa. Así, sin premisas, como confiando de prisa un secreto peligroso. Y ella le había contestado, sin reflexionarlo ni un instante, que también él era guapo.

Y pocos días después lograron encontrarse.

Él le dijo a Walter que debía ir a Birkenau para cerciorarse de la correspondencia entre ciertos retoques a las últimas fotos para Mengele y los sujetos retratados. El jefe no objetó, todo lo que se hacía para Mengele estaba bien. Ni siquiera se asombró con el hecho que Brasse quisiera ir allá con urgencia, él, que casi nunca salía del bloque 26.

Entonces él fue a verla, temerario. Entró al bloque en el que ella trabajaba, sentada en un pequeño escritorio que tenía las listas para Mengele. Se presentó con la *Kapo*, que vigilaba el trabajo de Baśka con la expresión de quien tiene que cumplir una misión importante, hizo que la joven, que estaba muy seria, le indicara los nombres de algunos prisioneros que había fotografiado y descubrió que la mayoría de ellos ya estaban muertos. No fue exactamente la mejor ocasión para declararse a una muchacha, pero al menos hablaron. Y por un instante, aprovechando la salida de la *Kapo*, le preguntó cómo estaba, si lograba dormir de noche, si tenía personas queridas en quienes pensar. Luego le preguntó si tenía miedo, a lo que ella no contestó.

En un par de encuentros del mismo tipo, robados a los normales procedimientos del campo, descubrió otras cosas de ella y le contó algo de sí mismo. Luego decidieron interrumpir esos contactos, ya demasiado frecuentes, para no llamar la atención. Sin embargo, la última vez que se reunieron, en la oficina donde ella trabajaba, se alejaron prometiéndose que inventarían algo para volver a verse pronto en otro lado. Al finalizar la conversación, él le estrechó la mano. Quería darle una caricia en la mejilla cándida y suave, pero se contuvo, alguien hubiera podido verlos. Entonces la acarició con los ojos y ella se sonrojó.

Días después habían acordado verse detrás del bloque 20. Ella le mandó decir que tendría que pasar por ahí a cierta hora y él, cubierto por Tadek, tenía listo un pretexto para salir por unos minutos.

Fue en vista de esa cita que pensó en las flores. Entre una foto y otra de esas bocas devastadas por el cáncer, se acordó de esa toma, de ese homenaje a la buena estación con el cual luego no había sabido

qué hacer. En su tiempo libre, en gran secreto, la retomó, retocó con cuidado y coloreó. Mientras trabajaba, le parecía acariciarla a ella, hacerle sentir su calor, aunque de lejos. Probaba en el corazón un absurdo consuelo, como un dolor, pero dulce, bellísimo.

Detrás del bloque 20, a la hora establecida, la vio llegar hacia él con paso firme, sin correr, pero con la mirada ansiosa, llena de expectativa y alegría.

—No puedo quedarme mucho.

Jadeaba.

Ambos miraron a su alrededor. Se dieron un beso veloz. Los labios de ella estaban descarapelados, áridos. Se tomaron un momento de la mano. Estaban cerca, en silencio, y sus alientos, condensados en nubes blancas por el terrible hielo, se mezclaban.

—Ésta es para ti —dijo él. Y le mostró la imagen de las flores, el ramillete de violas que habían nacido meses atrás en la pequeña jardinera frente al bloque 26. Algún ss propuso destruirlas de inmediato, como si el verdugo se avergonzara de esa belleza que se atrevía a brotar sin permiso en medio del infierno que él mismo había construido. En cambio, otros ss, hombres aún más corrompidos, quisieron salvar el milagro, alegrándose por esa confirmación del cielo de que también en Auschwitz existía la belleza y que estaba ahí justo para ellos, para los dueños del mundo.

Ella miró la foto, luego levantó la mirada, con los ojos húmedos de conmoción.

—No puedo llevármela —dijo—. Temo que la encuentren y descubran que la imprimiste para mí, descuidando tu trabajo.

Él casi se ofendió por tanta prudencia. Ella lo amaba, pensó, ¿cómo podía preocuparse siempre y sólo por el peligro que corrían? Sin embargo, era un pensamiento egoísta. Lo ahuyentó rápido y metió la foto en el bolsillo del uniforme.

—La guardaré yo —dijo—. La voy a colgar en el laboratorio. Cuando vayas, levantarás la mirada y verás algo que te hará pensar en la vida. Entonces recuerda que es para ti. Será nuestro secreto, ¿quieres?

Y ahora el cuadrito estaba ahí, como había prometido. Le gustaba a todos, pero nadie sabía todavía si esa excepción a las reglas estaba permitida.

Entró Walter, y no estaba de buen humor.

—¿Y esto qué es?

Brasse asumió el tono humilde y práctico que mejor funcionaba con su patrón.

—Yo la imprimí, *Herr Oberscharführer*. Quería ponerme a prueba, dar un toque de color convincente a una simple toma en blanco y negro. Si no es de su agrado, la destruiré enseguida.

—¿Qué usó para colorearla?

—Lo que tenemos, lápices de colores.

—El resultado es bueno. ¿Tardó mucho tiempo?

—No, es un trabajo bastante rápido.

El suboficial agarró el cuadrito y lo examinó atentamente a la luz fría que entraba por la ventana. Brasse temió que se lo quisiera llevar.

—Haga otras copias y coloréelas.

El fotógrafo no se lo esperaba, pero logró dominar la sorpresa.

—¿Cuántas quiere?

—Una decena. ¿Puedo tenerlas para mañana por la mañana?

—Estamos aquí para servirlo.

Imprimieron las copias, luego el fotógrafo, muy a su pesar, puso a sus compañeros a colorearlas siguiendo el modelo que había preparado.

Walter estaba complacido.

—Les gustarán a todos en la Oficina Política —comentó. Y se las llevó con una ligera sonrisa en los labios.

El día después el ss dio una nueva orden.

—Brasse, imprima trescientas copias y mándelas colorear todas.

Tadek, Franek, Alfred, Władysław, Edek, el último llegado no tan bueno en los retoques como Brasse le había dicho a Walter, pero hábil en las impresiones en el cuarto oscuro, todos se pusieron manos a la obra para satisfacer la nueva solicitud.

Una mañana llegó Baśka con dos mujeres enfermas de cáncer bucal. Miró a su alrededor, vio la postal con sus flores colgando de la pared y se sonrojó de placer. Sin embargo, vio también las demás decenas de postales idénticas y enseguida agachó la mirada, desconcertada.

Él no le pudo explicar nada, y esa impotencia suya lo enloqueció.

Al terminar el trabajo, se despidieron con la habitual formalidad, pero por una vez a él le pareció que ella estaba realmente rígida con él. Por lo que pasó una tarde, una velada y luego una noche sufriendo como un adolescente, cuya novia no lo miró como de costumbre.

Las postales coloreadas a mano con lápices eran bonitas, mas no perfectas. Y los colores se desteñían, se desgranaban con el tacto. Cuando Walter ordenó otras trescientas, Brasse estaba listo para responder a sus críticas.

—¿No podemos hacer nada para volver más estable el color? Dígame, usted es el experto.

—Ya lo pensé, *Herr* Walter. La emulsión en las películas absorbe muy bien los tintes de anilina, se mezcla a ellos y los vuelve indelebles. Si fuera posible obtener una cantidad suficiente…

—Entendí, déjeme intentarlo.

Pocos días después, con gran sorpresa de todos, recibieron los tintes que Brasse había solicitado y se pusieron a trabajar con ellos.

En los siguientes días, Walter apareció radiante como nunca lo habían visto antes. Entre los oficiales y las tropas de las ss se vendían como pan caliente, y el comandante del Servicio de Identificación estaba logrando comercializarlos por cientos a todos aquellos que deseaban enviar un saludo romántico, desde Auschwitz, a las familias o a sus novias.

Un día su superior se presentó en el mejor estado de ánimo. Se acercó a Brasse, que estaba sentado en la mesa de trabajo, sacó unos billetes del bolsillo del uniforme y se los dio al prisionero.

—Tenga, Brasse. Éstos son para usted, cómprese algo en la tienda.

Eran cinco marcos del campo. El polaco miró por un momento ese pequeño tesoro y murmuró un agradecimiento.

—Pronto habrá también para ustedes —anunció el alemán a Tadek y Franek—. Sé que son ustedes quienes colorean las postales y también tienen derecho a una recompensa.

El negocio entonces iba bien. Incluso Maltz pretendió que le regalaran unas decenas y amenazó con hacerles la vida de cuadritos si se rehusaban a hacer unas copias para él. Era evidente que quería venderlas a algún colega.

El invierno proseguía su curso de muerte. Las cámaras de gas estaban en plena actividad. Los trenes repletos de deportados llegaban casi cada día. El orden en el campo, como máquina de muerte, era perfecto. Se había acabado también la epidemia de fiebre.

—Todo resuelto —anunció Walter un día encogiéndose ligeramente de hombros—. Tras recoger y registrar a todos los enfermos, fue suficiente eliminarlos para evitar todo peligro de contagio.

El olor a carne quemada se estancaba en el campo a todas horas del día y especialmente por la tarde. Morían millares, los nuevos prisioneros llegaban de toda Europa, pero el campo no tenía problemas de sobrepoblación. Y mientras tanto la primavera artificial de aquellas flores inocentes se expandía imparable y despertaba sentimientos en los vejadores, recuerdos, queridos vínculos del corazón. Brasse imaginaba las postales de salida de Auschwitz llenas de «Querida Greta…», «Mi dulce Paulina…», «Honrados padres, pienso en ustedes y los abrazo…». Postales desde el infierno con los colores del paraíso. Ningún problema para la censura.

Los bolsillos de Walter se llenaron rápido y el agrado de sus superiores hacia él creció mucho.

—Estaba seguro de que usted era un recurso todavía por aprovechar, Brasse. ¡De una persona tan llena de iniciativas podemos esperar lo mejor!

Fueron días de intenso trabajo, pasaban casi todo su tiempo en las flores. Brasse no lograba encontrar ocasiones para verse con

Baśka y ella ya no se presentaba en el bloque para realizar alguna misión, porque justo en ese periodo los enfermos de cáncer bucal dejaron de interesarle a Mengele. Probablemente había catalogado suficientes.

Mientras decidía a cuáles nuevos experimentos dedicarse, también el doctor adquirió un par de postales de las flores.

Una la envió, la otra la colgó en su laboratorio. Donde Baśka la reconoció, una noche, y se quedó mirándola, petrificada, por un largo momento rebosante de tristeza.

—¿Algo está mal, señorita?

—No, nada.

—¿No le gustan las flores?

—Sí, mucho.

—¿Quiere que le regale una?

—No, gracias, *Herr* Mengele. Miraré la suya, que tiene aquí colgada.

—Bien. Siéntese, tengo algo que decirle.

Ella obedeció de nuevo, controlada e impasible.

—En unos días me iré. Me cambiaré a otro campo por un breve periodo. Se trata de una ausencia temporal, mis investigaciones aquí son demasiado importantes. Usted custodie la lista de prisioneros que reservé para continuar mis experimentos. Ya di disposiciones precisas y usted también aténgase a esta consigna, hará que a mi regreso los sujetos que me interesan todavía estén a mi disposición. ¿Está claro?

—Está claro.

Silencio.

—Si esas flores no le gustan. ¿Por qué sigue mirándolas de esa manera?

—Discúlpeme.

—No, no se preocupe. Las mandaré quitar. Hasta luego, señorita. Y gracias por su ayuda.

—Elena Morawa.

—Aquí estoy.

La voz de una mujer espantada y angustiada, pero que se esforzaba en mostrarse lista y llena de energía, llegó hasta ellos desde la oscura sombra que dominaba la barraca atestada. Brasse y Tadek estaban parados en la entrada de espaldas al sol apenas tibio. No habían querido entrar para no ofender con sus miradas curiosas a las mujeres hacinadas ahí adentro, y para no sofocarse por el hedor que quitaba el aliento. La *Kapo* enseguida decidió dejar salir a las prisioneras de la lista que le habían entregado porque los dos del Servicio de Identificación dijeron que las fotografiarían de inmediato, apenas afuera de la entrada, con la Contax.

—¡Apúrate! —gritó hacia la oscuridad.

Elena avanzó en la penumbra y se expuso a la luz del sol, intentando proteger sus ojos.

Brasse evaluó que podía tener cincuenta años, pero tal vez tenía treinta y el resto ya lo había vivido ahí dentro, en pocos meses de hambre y miedo. Intentó alentarla con una sonrisa, esperó que la vista de dos prisioneros como ella la tranquilizara. No la estaban llamando para ir al patíbulo. Al menos no tan pronto.

La mujer avanzó con los brazos cubriendo su pecho ahuecado, tembloroso y el sol la inundó, revelando todos los signos del sufrimiento. Observándola bien, Brasse se dio cuenta de que estaba

demasiado débil, y no pudo evitar pensar que su físico le garantizaba aún evitar las cámaras de gas. Sin embargo, ahora la fotografiaría y luego ya no habría ninguna esperanza para ella.

—Buenos días, Elena. Sal, no tengas miedo.

La mujer obedeció, dio otro paso hacia adelante e instintivamente se llevó las manos al cabello, como para arreglarlo frente a dos jóvenes desconocidos.

—Bien, ahora levanta la mirada, hacia la luz. Así está bien.

Iluminados por el claror del día, los ojos de Elena eran la parte más viva de ella. Eran como el *Sturmbannführer* Wirths, uno de los oficiales médicos del campo, quería que fueran: uno azul y otro café.

Tomaron tres fotos desde diversos ángulos, teniendo las pupilas al centro del encuadre, luego la retrataron rápido.

—Ya está.

El rostro de Elena era una pregunta. ¿Y ahora?

Quién sabe por qué, Brasse no se contuvo y le dijo:

—Quédate a su disposición, tus ojos son especiales y el doctor Wirths los quiere estudiar con atención.

Ella se aferró a ese hilo de esperanza, asintió sin sonreír, ya sumergida en sus pensamientos sobre el futuro: sobrevivir hasta mañana, hasta la próxima semana, hasta la libertad. Luego se volteó y regresó con las demás en la sombra oscura, fría y maloliente. Brasse y Tadek entrevieron miradas asombradas de compañeras que ya se habían despedido de ella para siempre. Y alguna mirada de envidia.

—No hay otras aquí —espetó la *Kapo*, terminando de revisar los nombres de la lista—. Vayan al bloque 17.

Tomaron la lista y se encaminaron.

Esperaban terminar de hacer todo por la noche, ese día las prisioneras estaban en custodia en las barracas. Por una verificación, habían dicho las autoridades del campo, sin más explicaciones.

Las mujeres con ojos bicolores señaladas a Wirths eran ocho. Notaron que casi todas eran polacas.

El sol era aún demasiado débil y había un ligero viento a la mitad entre el invierno y la primavera. Haber fotografiado a la primera prisionera señalada tan de prisa los animaba. Pronto regresarían al bloque 26. Era una misión menos pesada que fotografiar a hombres y mujeres con cáncer bucal, pero las experiencias de los últimos meses les habían quitado toda ilusión acerca del resultado de esas investigaciones. Sonreír y tranquilizar a las personas involucradas siempre equivalía a mentir.

Ahora Mengele estaba en otro lado, pero los experimentos seguían porque había otros médicos libres de inventarse cualquier cosa.

Prosiguieron. Las otras mujeres con ojos bicolores no se encontraban en mejores condiciones que Elena y todas estaban muertas de miedo por esa llamada. Sin embargo, sus ojos eran mágicos, inquietantes, un verdadero misterio.

Al cuarto retrato Brasse pensó en Baśka. Se veían menos, ahora que ella había vuelto a ser una prisionera como las demás.

«Si tuvieras los ojos de dos colores distintos, estarías perdida», pensó. En Auschwitz ser especial podía representar la salvación o procurar una muerte peor que las demás. Mientras tanto, las mujeres con ojos diferentes se quedarían por siempre en esas fotos, únicas, especiales. Como somos todos, se dijo. El retrato, sobre todo si está hecho con cuidado, siempre revela justo eso: la preciada singularidad de cada quien.

En ese momento decidió que retrataría a Baśka y que debería ser el mejor retrato que hubiera hecho jamás.

Poco después, corriendo el riesgo de ser descubierto, corrompió con un una moneda a una *Kapo* que le parecía menos fría que las demás.

—¿Qué quieres? —preguntó ella mirando ese inesperado regalo del cielo.

—Quiero que lleves un mensaje a una prisionera. Es una familiar mía, se llama Baśka Stefańska.

—Baśka, sí, la conozco. ¿Qué es?

—Dile que Brasse, el fotógrafo, la necesita para una cuestión urgente. Fue secretaria del doctor Mengele y acompañó a nuestro bloque a unas prisioneras que debimos fotografiar para él. Sabrá cómo hacer para ir. Dile que se presente hoy por la tarde en el Servicio de Identificación a más tardar a las dos.

Aprovecharía también la luz del sol.

—¿Entendiste?

La mujer sonrió de manera vulgar.

—¿A las dos estarán solos? ¿Es eso lo que quieres?

—No te incumbe.

—Al contrario, me incumbe. ¿Tienes más de éstos?

Él no objetó y le soltó otro billete. Todavía había mucha demanda de postales con flores y pronto le llegaría más dinero.

Más tarde, en el bloque 26, hizo como si nada pasara. Estaban todos muy ocupados coloreando flores. Walter había ralentizado cualquier otra actividad y sólo pasaba para recoger la mercancía.

El corazón de Brasse latía a mil. Ese día tendría la ocasión justa para fotografiar a su mujer. Aunque lo hubieran descubierto usando el estudio por un motivo personal, sus jefes lo tolerarían. Sin embargo, no era el miedo lo que lo agitaba tanto, se sentía como un enamorado en la primera cita. Se habían visto en varias ocasiones, habían hablado, se habían incluso besado. Pero ese día era como si temiera ser rechazado, osar demasiado.

Baśka llegó a la una y media. Sola. Lo miró como si se esperara una noticia terrible.

—Bienvenida —la saludó él.

Los demás la miraron con afecto. No había secretos.

—¿Qué ocurre? ¿Por qué me hiciste venir?

—Toma asiento —le contestó, indicando la silla giratoria del estudio—. Quiero hacerte un retrato.

Sin embargo, ella se espantó más que antes. Por poco no empezó a gritar.

—¿Por qué? ¿Qué pasa?

Él se acercó, trató de abrazarla.

Fue peor.

—¿Tienes que decirme algo? ¿Estoy por morir?

—No, no…

—¡No me digas mentiras! ¡Tú no!

—Baśka…

—Es demasiado arriesgado.

—No, no, no tengas miedo. Lo haremos rápido. Quiero tener un retrato tuyo, lo tendré en secreto, sólo para mí.

La abrazó. Sus compañeros de bloque los miraban un poco desorientados.

—Apúrense —dijo Władysław.

—Sí, dense prisa —dijo Tadek y empezó a mover las luces.

La cordialidad de los amigos calmó a la muchacha.

Sin embargo, Brasse quiso hacer todo por su cuenta y sacó a todos.

Hizo que se sentara, giró a su alrededor, posicionó las luces, abrió y luego cerró y luego abrió de nuevo la ventana. Ajustó la pose con pequeños toques gentiles pero firmes.

Ella dejó que lo hiciera, pero seguía estando un poco rígida. Cuando él miró en el objetivo, vio toda su resistencia. Se acercó a ella y la tomó de la mano.

—Mi amor, quiero esta foto. Y la quiero para ti y para mí. Quiero mostrarte qué hermosa eres, quiero que te veas como yo te veo. Así jamás dudarás de mi amor Y luego quiero tenerte siempre conmigo, como hace un enamorado. ¿No quieres?

Ella lo miraba con ternura y con algo indefinible en la mirada. Algo a lo que él no supo dar un nombre. Disparó. Una, dos, tres fotografías. Todas de frente. No pretendió que ella sonriera. Estaba bien así, incluso con esa mirada a la mitad entre rendición y esperanza.

—Ya está.

Era lo que les había dicho a las mujeres con los ojos de dos colores diferentes.

—No me muestres a nadie —ordenó ella—. ¡A nadie! Ni siquiera a tus amigos.

Él se desconcertó.

—¿De qué tienes miedo? Aunque se enterara, Walter tolera esto y más…

—No es por Walter. Es por mí. No quiero que le enseñes mi foto a nadie como lo hiciste…

Titubeaba.

—¿…Cómo hice qué?

—Con mis flores.

Él se sentó y se agarró la cabeza con las manos. Esas hermosas flores, esas malditas flores que andaban por todo el Reich alemán con mensajes de amor.

Ahora ella lloraba. Él también quería llorar.

—No la verá nadie —prometió—. La revelaré y la imprimiré yo mismo. Sólo haré una copia. Y la tendré escondida. Pero ahora no llores, por favor.

Ella se secó las lágrimas frotándose las mejillas y los ojos con las manos. Parecía una niña. Brasse sintió un vuelco al corazón. Luego por fin Baśka sonrió. Ahora estaba contenta, o al menos él lo esperaba.

Al salir ella lo acarició. Incluso le dijo gracias. Pero era él quien sentía haber recibido un gran regalo.

14

Brasse nunca olvidaría el momento en que la parte del campo, sedienta no sólo de muerte, sino también de sangre, humillación y desesperación, intentó llevarlo consigo y, aunque sólo fuera por un breve tiempo, lo logró. Fue el momento en que rozó esa locura que Walter le había prometido más de un año antes.

—También el *Sturmbannführer, el* doctor Wirths, está muy contento con usted —le dijo su superior—. Hoy vendrá aquí para solicitar otra vez su labor. Ya tengo el temor de que alguien se lo lleve del *Erkennungsdienst* y lo obligue a trabajar de tiempo completo en algún proyecto especial.

—Espero que no, *Herr* Walter. Aquí estoy bien y...

—No se apresure a tranquilizarme. Sé que usted se siente seguro aquí, pero las necesidades del *Reich* vienen antes que su seguridad. Tenemos obligaciones y las respetaremos. Los experimentos científicos de nuestro cuerpo médico están en pleno desarrollo y usted debe considerarse a disposición. De todos modos, en la medida de mis posibilidades, intentaré evitar que lo integren definitivamente a ese equipo.

Brasse asintió, agradecido, aunque se sentía perplejo.

—No piense en ello —lo animó el ss—. Siga trabajando. En cuanto llegue el doctor Wirths, lo acompañaré personalmente con usted, así será evidente que lo que usted haga para ellos es posible sólo gracias a mi aprobación.

Sin embargo, cuando una hora después los dos oficiales de las ss entraron al laboratorio, fue Wirths quien dio las órdenes.

—En las próximas semanas usted documentará los experimentos médicos ginecológicos del bloque 10 bajo la dirección del doctor Clauberg.

—¿Qué tengo que hacer?

—Le mandaré un grupo seleccionado de prisioneras judías. Primero deberá retratarlas para la catalogación, luego recibirá instrucciones sobre cómo fotografiar los experimentos en sí. Con ellas vendrá un experto, el doctor Maximilian Samuel, siga sus indicaciones.

Al doctor Clauberg lo habían visto en más ocasiones. Rondaba por el campo vestido de civil con aire gentil y atento de médico de familia. De Samuel sólo sabían que era un prisionero como ellos. O tal vez no.

—Estudian métodos para la esterilización —explicó Walter—. No sé más. Son investigaciones que sirven para resolver definitivamente el problema de la difusión de razas inferiores.

Se lo dijo así, como si fueran cosas de las que era obvio que él también estaría enterado. Como si se esperara que Brasse estuviera de acuerdo con ellos.

¿Acaso los había servido con demasiada eficiencia? ¿Habían podido pensar que se sintiera no sólo a su servicio, sino involucrado en sus proyectos? Se lo preguntó mientras pasaban las horas en espera de la llegada del grupo de judías. Sin embargo, en vez de encontrar respuestas, sintió crecer dentro de sí una angustia profunda, la sensación de estar encerrado en una trampa oscura y sin respiración. Probó el deseo de huir, pero resistió, repitiéndose que no podía ser peor que las otras veces, el enésimo grupo de prisioneros por fotografiar antes de que los enviaran a morir.

Y ahora estaba ahí. Y sus ojos veían.

El doctor Samuel manejaba con cuidado un fórceps que terminaba en forma de cuchara y lo acercaba a la vagina de una

muchacha de diecisiete, dieciocho años, profundamente dormida bajo el efecto de un narcótico que le habían inyectado por vía subcutánea. Las dos mujeres que acompañaban al grupo y que colocaron a la muchacha sedada en la silla ginecológica, abriéndole las piernas, observaban impasibles. El médico metió el artefacto en ella, lenta y suavemente, pero sin titubear. Dos minutos después sacó con delicadeza la matriz de la joven alemana a través de la vagina y la depositó en una charola.

—Acérquese, *Herr* Brasse. Le enseñaré los detalles que queremos que salgan bien definidos en sus fotos.

Él avanzó como aturdido. No lograba quitar la mirada de ese órgano sangrante, pero era la presencia del vientre violado de la mujer adormecida lo que lo atormentaba. Quería decir algo, mas no lo logró. Sintió un ligero vértigo que le subía por dentro, una sensación de náusea que crecía más y más y que no lograba dominar.

—Mire, observe las venas con este colorido un poco blancuzco. Es el efecto de los fármacos que le suministramos a la paciente. Nos interesan de un modo particular. ¿Entendió?

Las venas, la estriación blanca, la piel blanca de la muchacha que resultaba aún más blanca, de una palidez insoportable, debido a las manchas de sangre entre las piernas. Y el olor de esa sangre...

—¿Entendió? ¿Me está escuchando?

—Sí.

—Bien, ahora dispare.

Se concentró. No debía hacer otra cosa. Tomó las fotos. Luego cubrieron a la muchacha y la arrastraron afuera. Hicieron otra y otra más. Todas se sometieron a la inyección del narcótico sin oponer resistencia. Él no entendía por qué. ¿Habían visto algo peor? ¿Les habían prometido que no sufrirían ningún daño?

Él asistía y luego tomaba fotos. La luz de los reflectores, posicionada como siempre con gran cuidado, nunca le había parecido tan violenta. Empezó a desear la oscuridad, la noche, el silencio. Empezó a sentirse sucio de una mancha que jamás lograría lavar.

Las muchachas eran cinco. Todo terminó al cabo de una hora. Sin embargo, apenas empezaba.

Por la noche, una vez reveladas e imprimidas, las imágenes de las matrices extraídas de las cinco jóvenes mujeres parecían todas iguales. Y el motivo era obvio. Al día siguiente, el doctor Clauberg, responsable de la investigación, se quejó de ello con Walter.

—Son fotos en blanco y negro. A nuestros médicos no les sirven de casi nada.

—Se necesitarían fotos a colores —le dijo Walter, después de haber encontrado al doctor.

Brasse no contestó nada. Se limitó a abrir los brazos en un gesto de impotencia.

—Trataré de conseguir películas a colores en Katowice —concluyó el alemán—. No tome otras fotos de este tipo hasta que haya obtenido el material adecuado.

Se dispuso a salir, pero el joven polaco lo detuvo.

—*Herr* Walter.

—Sí.

—No podríamos revelar las fotos a colores aquí. No estamos equipados, usted lo sabe. Deberíamos mandarlas fuera…

—¡Es obvio, *Herr* Brasse, no me recuerde cosas que sé perfectamente!

Así que Brasse repitió esas tomas, pero no volvió a ver los negativos a colores. Ya era un alivio.

En los días siguientes creyó evitar la locura pensando en Baśka, pero justo pensar en ella, en lo que también a ella le podía pasar, empeoraba su ansia creciente. Por la noche no lograba conciliar el sueño. Era como si de repente las paredes de su guarida se derrumbaran y él se encontrara amenazado de muerte, a merced de una jauría de perros feroces. Volvía a ver a las muchachas mudas, resignadas. Supo que el primer grupo que había fotografiado estaba formado por judías griegas. Imaginaba su viaje de Grecia a Auschwitz, del sol y del arte de aquellas tierras míticas a la oscuridad de ese lugar olvidado por Dios. Trataba de consolarse aferrándose

a la menor ilusión. El doctor Samuel le había asegurado que normalmente la operación no tenía consecuencias, pero él sabía bien que, después del procedimiento y de las fotos, para las muchachas que usaban sólo había muerte.

—Estas mujeres podrían sobrevivir al trauma —había dicho el médico con aire profesional—. Por eso el doctor Clauberg considera que es posible empezar una verdadera campaña de esterilizaciones radicales.

De noche las miradas de las muchachas, los gestos mecánicos del proceso de investigación, el color de la sangre, la vida que aún pulsaba en los órganos por fotografiar, la indiferencia de las mujeres que ayudaban al médico, todo se confundía en una única visión de pesadilla. Para huir de esas imágenes, de esas emociones que lo devoraban por dentro, Brasse hubiera tenido que cerrar los ojos y luego, detrás de los párpados cerrados, cerrarlos otra vez. Pero se dio cuenta de que no tenía ese poder.

«Sucedió en el bloque 26, en mi estudio», se repetía. «Estoy aquí desde hace más de tres años y logré ver lo menos posible. Y ahora ellos vinieron conmigo y hacen estas cosas delante de mí. Y yo no puedo hacer nada al respecto».

¿Y Baśka? Últimamente habían perdido el contacto. Ni siquiera sabía a qué empleo la habían destinado ahora que Mengele no estaba. Aún no le había podido enseñar su retrato. Entonces intentaba imaginar de mil maneras la felicidad que le procuraría con ese acto de amor. Sólo así lograba adormilarse, para luego abrir los ojos al son del gong y de pronto ver delante de él otra vez el horror y la sangre.

—La ciencia no conoce pausas —le anunció Walter una mañana en su oficina—. Pronto fotografiaremos incluso los experimentos del *Obersturmführer* doctor Paul Kremer.

El joven polaco no logró contener un impulso de disgusto.

—¿Qué sucede, *Herr* Brasse? ¿Le molesta la vista de la sangre?

—No, *Herr Untersturmführer*, yo…

—¿No quería ir a la guerra? Si no me equivoco, lo capturaron mientras intentaba pasar la frontera con Eslovaquia para unirse al ejército polaco en Francia, ¿no es así?

¿Por qué el alemán no lo dejaba en paz?

—Conteste. ¿Es así?

—Sí.

—En la guerra habría visto cosas peores, ¿sabe? ¿Nunca ha visto amputaciones, heridas abiertas, cabezas quebradas por una esquirla de granada?

—No.

—Ésa es la muerte que no pide permiso, *Herr* Brasse. Aquí sólo se hace medicina, con todas las precauciones del caso. Y se hace investigación por el bien de la humanidad. ¿Se da cuenta?

Él permaneció inmóvil, con la mirada fija frente a sí. Sentía que no podía contestar sin exponerse.

—¿Acaso me está desafiando, *Herr* Brasse?

—No, señor.

—¿Usted se ilusiona con ser indispensable y, por lo tanto, estar a salvo de nuestra ira?

—No, no me ilusiono. Hago mi trabajo, *Herr Oberscharführer*. Como siempre lo he hecho.

Walter lo estudió en silencio por un largo rato. Su mirada estaba cargada de sospecha.

—No puedo entrar en su cabeza, mi querido fotógrafo. Tengo que juzgarlo necesariamente por sus acciones. Y éstas, lo reconozco, son impecables. Siga así y tenga para usted mismo sus reflexiones.

Él no se atrevió a replicar que ni siquiera había intentado expresarlas. Era el alemán quien quería su alma, él con gusto se la quedaba para sí.

—Como sea, relájese —concluyó su jefe—. El profesor Kremer no se ocupa de experimentos ginecológicos. Estudia el decaimiento de los órganos vitales de sujetos sometidos a largos periodos de inedia. Si entendí bien, sólo verá autopsias de judíos

recién ejecutados y deberá fotografiar en particular su hígado. ¿Todo claro?

—¿Estas autopsias serán realizadas aquí?

—Sí. Los prisioneros, elegidos entre los más debilitados, serán arrastrados aquí, usted los fotografiará, luego serán ejecutados con inyecciones letales y enseguida seleccionados por médicos expertos. Su hígado debe ser analizado inmediatamente, en cuanto cesen las funciones vitales. Si quiere saber más al respecto, pregunte a los médicos que realizarán las autopsias, son polacos. ¿Alguna otra pregunta?

Walter estaba furioso. El modo ni siquiera tan discreto con que el fotógrafo había sugerido alejar del bloque 26 esas prácticas de muerte evidentemente le pareció una crítica personal, una velada acusación de concesión a los chantajes de sus colegas ss. O, peor aún, una alusión a pensar que su disponibilidad le rindiera alguna ganancia al *Oberscharführer* que dirigía el Servicio de Identificación.

—Váyase, Brasse. Salga de aquí antes de que me surja la sospecha que usted ya no tiene suficientes energías para servir a nuestra causa.

Él salió de la oficina, pero en vez de volver por el camino más breve al bloque 26, vagó por campo llenándose los ojos de escenas de vida, equipos de trabajo sometidos a gritos y golpes; prisioneros enfermos y muy débiles que no habían logrado ir a trabajar y miraban a su alrededor espantados con la idea de estar en la lista equivocada; un carro lleno de cadáveres recogidos por un equipo específico y enviados al horno crematorio. Un oficial de las ss lo escudriñó a lo lejos, luego reconoció al fotógrafo que le había tomado un hermoso retrato con un uniforme nuevo, que él había mandado reproducir en dos copias y enviado a casa de su padre, que ahora seguramente estaba muy orgulloso.

—Buenos días, *Herr* Brasse. ¿Debe fotografiar a alguien? Aquí no hay buenos sujetos, me parece.

Él sonrió débilmente y no contestó. Parecía un loco o un hombre que se extravió en una densa selva desde hacía mucho tiempo y perdió el camino, las fuerzas, incluso el recuerdo de a dónde volver.

—¿Se siente bien?

El ss se le dirigía con gentileza, incluso con atención.

—Discúl…peme —balbuceó—. Debo ir a Birkenau a recibir instrucciones sobre algunas fotografías de… de algunas prisioneras…

—Birkenau está por allá.

Él agachó la mirada, intimidado, como un niño al que se lo sorprende robando en la cocina.

—Claro, sí. Por allá. Gracias, *Herr Obersturmführer*.

Sin embargo, no tuvo el valor de ir ahí, de ir a buscar a Baśka. Quizá, se dijo, en ese momento ella ya estaba muerta. Y de ella sólo le quedaba una foto. La última bella foto que había tomado desde hacía semanas.

15

—Ah, ¿ésa? Bonita, muy bonita. Está muerta.

—¿Muerta?

—Sí, se suicidó con veneno. Ya no aguantaba. ¡Y era tan guapa!

El prisionero, que trabajaba en los hornos crematorios, estaba feliz de poder fumar un cigarro y de tener otros tres bien escondidos en el bolsillo. Era uno de los informadores que Brasse interrogó a propósito de Baśka. Su novia había desaparecido, pero no estaba en ninguna lista de prisioneros eliminados. Si la habían transferido, debió haber ocurrido de repente y él no lograba, aun con todos sus conocidos, conseguir la lista de las últimas salidas.

Después de que el colega le confirmara no saber nada de ella, para no despertar sospechas el fotógrafo desvió su atención del modo más eficaz, le preguntó por otras mujeres. Así, ahora el prisionero le contaba de una muchacha que el fotógrafo tenía muy presente, una que no había pasado inadvertida en el campo.

—¿La conocías?

Brasse se quedó boquiabierto.

El prisionero, que gozaba al dar información sensacionalista, se complació al ver la reacción del otro a la noticia de que la muchacha se había suicidado.

Él se repuso y contestó con cierto pesar.

—Le hice un retrato —dijo—. Hace un par de semanas.

—¿Un retrato?

—Sí, ella lo quiso. Era para su madre, me dijo. Y vino con nosotros, al bloque 26. Elegante, con el uniforme limpio y planchado y el cabello recogido, cuidado. Tenía una magnífica figura y el peinado resaltaba su cuello, los rasgos de la cara. Un verdadero espectáculo.

Brasse recordaba cada detalle, pero las palabras le salían a duras penas de la boca, como si de repente la imagen de ella se hubiera hecho añicos y él tuviera que recomponerla con mucho esfuerzo. No podía creer que la joven asistente de las ss, encargada del servicio de radio en la oficina del comandante, hubiera podido suicidarse.

—Aunque trabajaba para ellos, además de guapa debió ser también sensible —comentó el prisionero—. Demasiado sensible. A veces la veía parada por varios minutos cerca de la ventana de su oficina. De ahí se ve la entrada a los hornos crematorios. Creo que durante sus turnos de trabajo miraba pasar carros de cadáveres desnudos. Luego los veía regresar vacíos y de los cadáveres sólo quedaba el humo, que sube al cielo sin parar y no se puede ignorar. No aguantó. Tenía un alma, evidentemente.

Brasse sonrió ante ese comentario.

—Sí, tenía un alma —confirmó.

Un alma atormentada. Él podía asegurarlo.

No le contó al prisionero lo que había hecho para la hermosa asistente alemana. Decidió guardarlo para sí mismo.

Se presentó una mañana soleada. Bonita, encantadora. Parecía una pequeña diosa. Los compañeros del Servicio de Identificación la recibieron con mucha diligencia masculina, aunque estaban obligados a mostrar el máximo respeto por su uniforme de los mismos colores que los de las ss.

Normalmente, las asistentes no tenían contacto con los prisioneros. Sin embargo, la muchacha no parecía preocupada por hacer una excepción.

—¿Usted es *Herr* Brasse?

Sabía de él. Su fama de retratista ya se había consolidado entre los oficiales del campo.

—Quiero que sea usted quien me retrate. Sólo usted, ¿entendió?

Él asintió, ordenando a Tadek con un ademán salir del laboratorio. El otro obedeció, ligeramente ofendido y muy intrigado.

—Venga, tome asiento.

Al indicarle la silla giratoria para las poses, percibió una ligera nota de perfume, de verdadero perfume para damas. Era dulce y delicado, y se le fue a la cabeza como si hubiera recibido una bofetada.

Ella se sentó y se arregló la falda. Abajo salían los tobillos, perfectos, y los pequeños pies que calzaban zapatos brillosos. Todo en ella sabía a orden, ciudad, vida normal. Mientras disponía las lámparas y seguía percibiendo ese perfume, él sintió la mirada de la muchacha sobre sí mismo y en un santiamén fue transportado a los recuerdos de un pasado increíble. Él muy joven, con veinte años, los hombros anchos, un traje nuevo, unas cuantas monedas que gastar gracias al trabajo en el estudio de su tío. Él en un local, con otros jóvenes y unas muchachas. Él haciendo reír a esas muchachas, atrayendo la atención hacia sí, diciendo las justas palabras para adularlas, para verlas sonrojarse, para sugerir una intimidad llena de promesas. No había sido un verdadero donjuán, no había tenido el tiempo y ni siquiera el espíritu para serlo, pero gustaba, y lo sabía. Parecían cosas de otro mundo, de miles de años atrás, y el recuerdo lo arrolló como una explosión de ardiente nostalgia.

—Quiero un buen retrato para mandar a mi madre.

La voz de ella era muy dulce. Él le daba la espalda y antes de voltear a verla otra vez, cerró los ojos con fuerza, como para alentarse a permanecer serio e impasible.

—Un buen retrato. Claro que sí. Bien, no mire directamente al objetivo, voltée ligeramente, así.

La tocó. Ella se quedó impasible, como una reina.

—Quiero que mi madre vea cómo estoy, que vea que soy todavía yo, que estoy hermosa.

Él le habló como a una clienta importante, que acababa de entrar a su estudio en la ciudad.

—Ya verá que quedará satisfecha, confíe.

—Porque estoy hermosa, ¿verdad? ¿Usted qué opina?

Lo miró intensamente, casi ansiosa, en espera de su respuesta. Se había movido para hacerle esa pregunta.

Sin embargo, él no la regañó.

—Hermosa, señorita, sí.

—¿Y me veo hermosa en este uniforme?

Él intentó mantener un aire profesional.

—El uniforme... está arreglado y le queda a la perfección.

—¿Y si me lo quitara? Sería yo misma aún más, ¿no cree?

—Pues...

Ella tomó una decisión repentina y empezó a desabrocharse la casaca. Brasse se quedó pasmado, atontado, mirándola.

—¿Sabe qué quiero realmente?

La casaca cayó al piso. Ella empezó a desabrochar los botones de su blusa. Pronto entrevió un sostén de encaje, moldeado en sus senos llenos, suaves.

—Señorita...

—Vamos, no se espante. Quiero una foto con el seno desnudo, por eso pedí que nadie se quedara aquí con nosotros. ¿Puede hacerlo? ¿Hay alguna prohibición? Me la mostrará sólo a mí, ¿verdad?

—Sí... claro...

Puso el sostén en la blusa que había extendido en la mesa de trabajo. Él se concentró con una intensidad que no tenía precedentes desde que había llegado al campo. Sin embargo, cuando volvió a mirarla con actitud profesional se quedó desconcertado.

Tenía el busto erguido, los hombros derechos, las manos sujetando la base de la silla y los brazos pegados a las caderas, para apretar los senos y exaltar sus dimensiones. Y los senos eran magníficos, duros, bien modelados, y los pezones estaban parados en el aire, atractivos, llenos de vida y energía. La piel era pálida, casi lunar, y tersa. Él entrevió una vena azul apenas perceptible entre

el cuello y el seno, y esa visión lo turbó más que cualquier otro detalle. Ahora también el rostro le parecía perfectamente blanco; los rasgos relajados, sin arrugas, animados por una determinación desconcertante. Notó también una ligera capa de labial que la muchacha se había puesto antes de ir y que ahora hacía resaltar sus labios entre toda esa blancura.

Intentó librarse del hechizo. Pensó que alguien de sus superiores podría entrar justo en ese momento. Habría sido un desastre para él, pero sobre todo para ella. Tomó unas fotos. Cuando ella se volvió a vestir, evitando su mirada hambrienta, él se sintió al mismo tiempo aliviado y turbado.

—¿Cuándo estarán listas?

—Incluso mañana, señorita.

—Mañana no puedo. Vendré en los próximos días. ¿Puedo confiar en su discreción?

—Sí… obviamente…

Cuando ella se volvió a vestir, el uniforme le quedó de nuevo a la perfección, como una invencible coraza. Salió del bloque con la cabeza alta, entre las miradas extasiadas de los prisioneros. Brasse salió del estudio aún aturdido. Aguantó por un rato las ocurrencias de los colegas. Normalmente tenían pocas razones para bromear, pero cuando era posible, era una gran liberación.

Tal como había prometido, reveló e imprimió personalmente las fotos comprometedoras. Al hacerlo no pudo evitar sentir cierta excitación.

Ella fue tres días después, siempre ordenada y elegante.

—Muy bien —comentó.

Estaban otra vez solos, nadie debía ver.

—¿En verdad son para su madre? —se atrevió a preguntar.

Ella no chistó.

—No se preocupe, en verdad lo son.

Se encaminó hacia la salida y Brasse deseaba tanto retenerla, hablar más con ella.

—Llévese los negativos, así tendrá todo y nadie jamás podrá hacer copias de ellos —le sugirió.

Ella lo miró y esta vez con una pizca de malicia en los ojos.

—No, quédeselos usted, *Herr* Brasse. Custódielos con cuidado. Soy yo quien teme no hacer un buen uso de ellos.

Él aceptó, sin sospechar nada.

No la había vuelto a ver y ya habían pasado dos semanas.

Y ahora ella estaba muerta. ¿Había ya optado por la muerte el día en que fue a verlo? Brasse lo reflexionó a fondo después de haberse despedido del prisionero que le dio la noticia. Luego se dijo que sí, ella entonces ya quería acabar con su vida.

Y él no lo había entendido.

Trató de atribuir una razón a ese gesto, se esforzó por encontrar una como ya no hacía con nada de lo que ocurría en el campo. Probablemente ella había realmente enviado a alguien las fotos de esa desbordante belleza. ¿A la madre, como le había dicho? Quién sabe. Finalmente vio todo lo que ella hizo como una extrema protesta contra la violencia de cada gesto, de cada trámite burocrático, de cada saludo formal en ese lugar de locura.

Una protesta expresada no con palabras, sino con su mismo cuerpo, joven y hermoso.

Había acertado el prisionero que hora tras hora metía cuerpos en los hornos crematorios: ojos, cabello, labios, hombros, senos tan bellos, no, no podían aguantar el espectáculo que la muchacha veía en todo momento desde su ventana.

Y ella ahora era sólo otro recuerdo de Auschwitz, otro loco recuerdo que dejar detrás de sí.

Pensó también en los negativos de las fotos que había escondido lo mejor que pudo. Esos aún existían y nunca debían caer en las manos equivocadas. Se sintió responsable de ellos como si lo fuera de ella en persona, la misteriosa asistente del enemigo del género humano que en medio del infierno había querido existir simplemente como mujer.

Le vino a la mente que, gracias a esos negativos, un día él podría aún homenajearla. Podía donarlos a una madre, a un padre. A un novio lejano. Y al ofrecerlos podría contar la historia de una muchacha sola y desesperada, empujada por la historia al borde de un abismo aullante. Así era, pensó, las fotos que él tomaba cada día desde hacía años contenían la memoria de las personas: prisioneros, carceleros, médicos corruptos y enloquecidos. Y él se estaba convirtiendo en su custodio. En su archivo todos estaban catalogados y colocados en el orden que a cada uno correspondía, los vencedores y los dominadores con los otros vencedores y dominadores, las víctimas con las víctimas; mientras la muchacha alemana, con su belleza llena de vida inocente, había querido estar por encima de todos, formar una categoría distinta.

Esos pensamientos lo llevaban lejos, hacia el futuro. Y ligaban el futuro al destino de sus fotografías.

Pensó que, gracias a éstas, sobrevivir podía tener sentido, la memoria, el objetivo de los años venideros. Y ese objetivo podría ayudarlo a no enloquecer. Pensó en los millares de rostros, ojos, historias. Había fotografiado al menos a cincuenta mil prisioneros y cientos de oficiales nazis. Pensó en la foto de Baśka, de la que no sabía siquiera si estaba viva o muerta y de quien sólo conservaba el retrato.

Una noche, durante el pase de lista, alguien gritó fuerte su nombre.

—¡Que se presente inmediatamente el fotógrafo Brasse del Servicio de Identificación!

Avanzó, temiendo algo terrible como siempre.

Los demás prisioneros se dispersaron y un oficial se le acercó con mirada inquisidora.

—Soy el *Hauptsturmführer* Heinrich Schwarz. ¿Usted es Brasse?

—Sí, señor. ¡El prisionero 3444 está presente, según lo ordenado!

Contestó en alemán, generalmente eso ayudaba a poner a los oficiales en un mejor estado de ánimo. Sin embargo, Schwarz tenía una misión precisa y no se dejó influenciar.

—Estoy llevando a cabo una investigación para el comando y espero de usted la máxima colaboración. En caso contrario, irá de inmediato al patíbulo. ¿Entendido?

—Sí, señor.

—¿Recientemente usted fotografió en el estudio del Servicio de Identificación a una de las señoritas asistentes del servicio radio, una joven rubia que se presentó en uniforme, pero quiso unas fotografías... en poses no reglamentarias?

Él no titubeó. Era evidente que sabían todo y que habían visto las fotos. O al menos una de las copias.

—Sí, señor. Tomé las fotografías como me pidieron.

El oficial lo escudriñó con insistencia. Quizá quería preguntarle por qué se había atrevido a fotografiar semidesnuda a una mujer aria, una asistente de las fuerzas especiales del *Reich*.

—¿Tiene los negativos?

—Sí, señor, los conservo en la Oficina de Identificación como es mi deber con todas las fotos que tomamos en servicio.

Schwarz pareció evaluar si ahondar o no en las circunstancias de aquel servicio. Y decidió que no.

—¿Puede entregar inmediatamente esos negativos?

—Por supuesto, señor. Con su permiso iré por ellos ahora mismo.

—Vaya, aquí lo espero.

El joven polaco se precipitó, avergonzándose de su miedo, reprimiendo el pensamiento de la joven mujer desesperada. Llegó sin aliento al bloque 26, encontró rápidamente los negativos y volvió con el oficial. El hombre examinó las imágenes y pareció satisfecho.

—Bien, *Herr* Brasse. Le ordeno no mencionar a nadie este lamentable episodio. Me dicen que usted es de confiar, y yo confío en mis colegas. Esta mujer jamás existió, ¿queda claro?

—Sí, señor... jamás existió.

Estaba ahí, firme. Se esforzaba en dominar la respiración, el latido de su corazón. Mientras el oficial se alejaba, se dio cuenta de

que ni siquiera conocía el nombre de la hermosa muchacha desesperada. Era demasiado tarde para preguntar por ella. El alemán se estaba llevando su imagen bellísima, su protesta, su grito de dolor. De todo lo que quedaba de ella, el nazi haría lo que quisiera, primero enlodando su memoria, usando su belleza para su propio placer y, luego, cuando ya no tuviera más ganas, negando que ella hubiera vivido en la tierra.

«Esto no debe repetirse jamás», se dijo. Y se sintió investido de una responsabilidad inmensamente más grande que él. Ahora sabía qué hacer y por qué, quizá moriría, pero cualquiera que tuviera un alma debía poder ver. Y conocer. Y juzgar. Y llorar. Y recordar.

¿Acaso un fotógrafo no sirve justo para esto?

TERCERA PARTE

Auschwitz 1944-1945:
Rebelarse y testimoniar

1

—Adelante, *Herr* Brasse, tome asiento.

El fotógrafo titubeó antes de sentarse. Sin embargo, no se relajó. Estaba tenso y no podía evitar tener la mirada agachada.

—Vamos, por más que le hayan podido contar, yo no muerdo a nadie.

El *Hauptsturmführer* Hans Aumeier lo miraba complacido. Gozaba al constatar los efectos de su fama de crueldad y sadismo en el joven polaco bien fornido que ahora estaba frente a él, en espera de conocer su destino.

—Cuando me tocó ir a verlo al *Erkennungsdienst*, siempre lo vi más a gusto. Ésa es su guarida, ¿verdad?

—Es… mi *Kommando*, señor.

—Claro. Y usted trabaja muy bien en él, todos lo dicen. Y luego vi con mis ojos cómo le obedecen sus colegas, con cuánta prontitud ejecutan sus disposiciones, con cuánta confianza se dirigen a usted para cualquier problema. Incluso el *Oberscharführer* Walter parece depender de sus palabras.

Brasse se sintió perdido. Ocurría cada vez más, en los últimos días, que Aumeier entrara al bloque 26. Durante esas visitas siempre tenía un aire relajado, incluso amigable. Fumaba un cigarro con Walter, charlaban, bromeaban. Aumeier hacía algunas preguntas educadas a quien estuviera realizando un retoque o evaluando una impresión a la luz del sol. Sin embargo, el fotógrafo

no confiaba en él. Era evidente que esas pausas de trabajo en la Oficina Política no eran casuales. El oficial alemán observaba y tomaba nota de cualquier cosa. Mostraba tener pequeñas distracciones, pero en realidad se comportaba como alguien que está buscando confirmaciones a alguna sospecha suya. Algo en la tranquilidad de su grupo evidentemente lo molestaba.

—¿No es así? Conteste. Entiende y habla perfectamente alemán.

—Yo obedezco a las órdenes, *Herr Obersturmführer* y nuestro oficial superior sabe obtener lo máximo de nosotros.

Aumeier se tensó, pero siguió siendo amable.

—No, *Herr* Brasse, no juegue conmigo. Me da la impresión de que es usted quien obtiene lo máximo de los demás, donde quiera que se encuentre. Pero no se preocupe, no lo convoqué para regañarlo. Al contrario, lo mandé llamar justo para decirle que a nuestros ojos su autoridad lo convierte en un elemento valioso.

Brasse se quedó impasible, pero su mente empezó a trabajar. ¿Qué estaba pasando? ¿Acaso querían ascenderlo?

El alemán le dirigió una gran sonrisa y lo miró cordialmente, como anticipando el efecto de las palabras que estaba por pronunciar.

—Dígame, *Herr* Brasse, ¿qué haría si nosotros lo dejáramos salir libre? ¿No quiere volver a ver a su familia, su madre y hermanos?

¿Qué sabía ese monstruo de su familia?

—Yo espero que estén bien.

—Yo también lo espero, *Herr* Brasse. Pero usted podría cerciorarse personalmente de ello. ¿No le interesa?

Volver a casa. Su corazón empezó a latir sin control. Sin embargo, entendió inmediatamente que no sentía alivio. La mente sabía lo que su alma fingía ignorar. Sólo había un modo de salir de ahí.

Aumeier le dio un papel, dirigido a la dirección general de las oficinas demográficas del *Reich*.

—Usted sabe bien que esto puede convertirse en realidad, incluso ahora mismo. Firme el reconocimiento de su pertenencia al pueblo germánico y yo le garantizo que antes de ser encuadrado, como es su deber en la *Wehrmacht*, le concederemos un permiso de quince días en Żywiec, en su casa. A su madre le daría gusto, ¿no cree?

Él callaba, apenado.

El oficial suspiró, pero no perdió la calma.

—Vamos, *Herr* Brasse. Usted es alemán, lo sabemos bien. Su obstinación por declararse polaco ya le consiguió más de tres años de reclusión. En este periodo usted se volvió muy útil, lo admito, y de hecho ya está sirviendo a nuestra causa. Sin embargo, nosotros no podemos ignorar su verdadera naturaleza, es por eso que estamos combatiendo nuestra guerra, para que cada raza tenga el papel que Dios mismo le ha asignado. Al negar ser alemán, cuando su abuelo y su padre lo eran, usted niega esta verdad elemental. Y yo no puedo permitir que los mejores hijos de Alemania mueran cada día en el frente ruso combatiendo contra los bolcheviques, contra los que incluso su padre combatió, mientras usted se queda aquí, al calor, tomando fotografías.

Siguió un largo momento de silencio. Brasse no lograba pensar nada, pero debía decir algo.

—*Herr...*

—¡No me hable en alemán, Brasse! ¡No me hable en alemán si no quiere servir a su pueblo!

Aumeier se levantó, apenas dominando la cólera.

—Su madre es polaca, de acuerdo, pero, ¿no cree que su madre estaría feliz de volver a verlo?

Esas continuas referencias a su madre, como si el SS la conociera, inquietaban a Brasse. Sin embargo, no debía perder la cabeza.

—Estoy aquí, *Herr Hauptsturmführer*, justo porque cuando intenté huir de Polonia desobedecí a mi madre. Ella quería que me quedara aquí, a disposición. No fui un buen hijo en aquel

entonces… y tal vez ella es la primera en no esperar más que cambie de opinión.

Ahora el oficial estaba detrás de él y reflexionaba sobre qué hacer. Brasse casi tuvo la impresión de que rechinaba los dientes y se sintió aliviado cuando lo escuchó hablar otra vez.

—Para aprovechar sus cualidades debemos convencerlo de unirse a nosotros, no obligarlo. Eso lo entiendo. Ya estamos cerca de la victoria y el ejército necesita mejores fuerzas. Usted aún podría distinguirse, Brasse, podría hacer carrera. Aquí, lo sabe perfectamente, el único éxito es sobrevivir hasta cuando nosotros decidamos que usted ha llegado demasiado lejos. ¿Quiere seguir viviendo así?

Él asintió con la cabeza.

Aumeier volvió a sentarse y empezó otra vez a mirarlo fijo como si se encontrara ante un fenómeno inexplicable.

—Míreme.

Él obedeció.

En la mirada del alemán había una voluntad férrea, una determinación absoluta. Por un momento pensó en qué interesante hubiera sido capturar justo esa mirada con toda su energía. Habría salido una bellísima foto.

—¿De qué sirve lo que está haciendo, *Herr* Brasse? Usted se queda aferrado a su pertenencia al pueblo polaco arriesgando su vida, y eso lo puedo incluso admirar. Pero ¿a qué lleva esta obstinación suya? Nosotros nos estamos sirviendo de usted y usted nos sirve muy bien. Nos está ayudando a conservar una memoria ordenada de nuestro trabajo. Sin embargo, ahora puede hacer más. ¡Dele un giro a su destino!

Brasse sostuvo la mirada del oficial. Aunque se creía omnipotente, ese hombre no podía leer su pensamiento. Un giro a su destino era justo en lo que estaba pensando desde hacía semanas.

—Lo reflexionaré, *Herr Hauptsturmführer*, pero mientras tanto déjeme volver a mi trabajo que, como usted dijo, aún puedo y quiero hacer bien.

El oficial estaba furioso. El joven polaco se concentró para no mostrar su miedo. Era suficiente una palabra y moriría antes del anochecer.

—Otros polacos, y en particular silesianos como usted, aceptaron, ¿lo sabe? Ahora están libres y orgullosos de llevar el uniforme de las ss.

—Sí, lo sé.

—¿Lo lamenta?

—No, los respeto.

Sabía de los polacos enlistados incluso en las fuerzas especiales, porque una mañana, pocas semanas atrás, cuatro jóvenes ss entraron en el bloque 26 y él, como de costumbre, se dirigió a ellos en su perfecto alemán.

—¿Qué puedo hacer por ustedes?

La respuesta de uno de ellos, en pésimo alemán, lo desconcertó.

—No entiendo muy bien…

—¿En qué lengua quieren hablar?

—Eres polaco, ¿no? Hablemos polaco.

Sí, eran polacos. Y eran ss.

Él no logró callarse.

Pero ¿de qué parte de Polonia vienen?

Así descubrió que los cuatro eran montañeses, de los montes Tatras. Provenían todos de los alrededores de Zakopane. El más instruido le explicó con un dejo de orgullo cómo habían llegado ahí.

—Nuestra provincia colinda con Eslovaquia, pero los alemanes nos consideran como ellos porque formamos parte de Galitzia. Sabes, el antiguo reino de Galitzia, la provincia septentrional del imperio austriaco. En fin, nos fue bien, nos tratan como sus semejantes.

—¿Y se enlistaron por su propia voluntad?

—Yo sí.

—Yo no quería, pero, ¿qué más podía hacer?

Estaban tranquilos, es más, se consideraban afortunados, y se notaba. Brasse se hizo mil preguntas: ¿ya habían matado? ¿Habían

torturado a alguien? ¿Habían negado un trozo de pan o una palabra de consuelo a un paisano? ¿Ya habían engañado a un niño polaco o a un judío, o a un gitano, mintiéndole a propósito de la cámara de gas ya próxima?

Pero ahora no quería pensar en ellos, en la tristeza que le transmitieron sus sonrisas ingenuas, la absurda convicción de ser afortunados porque estaban del lado de los vencedores. No podía entender cómo esos compatriotas suyos podían ceder así. Sin embargo, sabía que era un privilegiado en el campo, por eso no debía juzgarlos.

Aumeier lo presionó.

—¿En verdad los respeta? No, *Herr* Brasse. Con su rechazo usted los condena. Y también esa actitud nosotros no la podemos tolerar. Usted tuvo contacto con polacos que se enlistaron en nuestras filas, les tomó unas fotos para los documentos de identificación, ¿verdad?

—Sí.

—Y en esa ocasión habló con ellos.

—Sí.

—¿Y acaso no intentó disuadirlos? O al menos, ¿les hizo sentir su desaprobación?

—No, *Herr Hauptsturmführer*. Pregúnteles, si quiere. No expresé ninguna opinión acerca de sus decisiones. Más bien, fueron ellos quienes me miraron como si la elección equivocada fuera la mía.

El alemán se relajó. Parecía reflexionar sobre su siguiente jugada. Brasse intentó evitar otro ataque. Lo había decidido, no había nada que agregar. Su conciencia no había cambiado desde el lejano día de 1940 en que se había rehusado, aún libre, a firmar los documentos que certificaban su pertenencia al pueblo alemán. Como en aquel entonces, podían hacer con él lo que quisieran. Se sintió exhausto, cansado de quedar en vilo. Deseaba salir de esa incertidumbre, si tenía que morir, entonces que fuera inmediatamente.

—¿Puedo irme?

Él mismo se sorprendió por el tono urgente, casi molesto, con que había pronunciado la pregunta.

El otro lo miró con rencor.

—Sí, *Herr* Brasse, puede irse, pero desde este momento usted está en peligro, dese cuenta. Tengo unos colegas que aún lo protegen, pero para mí usted es un traidor y tarde o temprano será tratado en consecuencia. ¿Entendió?

—Sí, señor, entendí.

—Vaya, váyase ahora mismo, antes de que cambie de idea.

Él se despidió y dio un paso hacia atrás, en dirección de la puerta.

—Una última cosa, *Herr* Brasse.

—¿Señor?

—El *Oberscharführer* Walter y su ayudante Hofmann recibieron nuevas órdenes de mi parte, a propósito de su trabajo. Quiero que sepa que soy yo quien decidió lo que aprenderá.

—Sí, señor.

Salió al aire libre, con las piernas temblorosas. Se dejó iluminar por la fría luz de la mañana de febrero y se llenó los pulmones de aire fresco. El sol estaba bajo, cegador, y él giró el rostro hacia ese esplendor. Luego enderezó los hombros y se sintió un hombre. Podía ser el sol que anunciaba la última primavera de su vida; sin embargo, su cuerpo le repetía con obstinación que de cualquier modo era un alivio, por el momento, haber superado por cuarta vez el invierno en Auschwitz; permaneciendo firme en su único acto de heroísmo, en su obstinado apego a la patria. Avanzó hacia el bloque 26 pensando en su madre, pero poco a poco logró alejar el pensamiento a una zona de la mente que siempre tenía bien cerrada.

En el laboratorio encontró a Hofmann esperándolo.

—Brasse, desde hoy ya no tomarán fotos a los prisioneros polacos. Es inútil desperdiciar material para semejantes mierdas.

El fotógrafo no replicó, la voluntad de ofenderlo era demasiado evidente. Tenía la «P» cosida en el triángulo del uniforme, en caso

de que Hofmann se hubiera olvidado de su proveniencia. O al menos la que él reivindicaba para sí con orgullo y a costa de su vida.

—Como dejamos de fotografiar a los judíos, ahora nos desentenderemos de los polacos. De ahora en adelante sólo fotografiarán a alemanes, eslovacos y eslovenos, porque sus gobiernos colaboran con el gobierno del *Reich*. ¿Está todo claro?

Estaba claro. Como el hecho de que, desde que habían dejado de fotografiarlos, los judíos en entrada al campo en su mayoría iban directamente a las cámaras de gas con decisiones mucho más rápidas que antes.

—¿Algún problema?

¿Acaso Hofmann quería verlo protestar en defensa de sus compatriotas? ¿O quería verlo dar un suspiro de alivio ante la idea de ser medio polaco?

—No, *Herr* Hofmann, entendí.

Se guardó cualquier comentario para sí mismo. En el bagaje de la memoria, que empezaba a parecerle infinito.

2

Desde que era prisionero, había dejado de mirarse al espejo. Lo hizo sólo por un periodo, cuando se preparaba para encontrarse con Baśka, cuando ella aún estaba en el campo. Ahora ya no, incluso cuando su mirada se posaba en el reflejo de una ventana, siempre lograba evitar mirarse, calcular los efectos del tiempo y del miedo en su rostro.

Pero si huía de su aspecto exterior, entre más tiempo pasaba, más veía dentro de sí cada vez que escrutaba las fotos que había revelado. Se sentía interpelado por cada imagen que pasaba ante sus ojos y que había contribuido a fijar. Y todavía sufría. Esa reacción era la que le daba la pauta de su sensibilidad, el rostro de su alma.

Una noche se encontró en el laboratorio, solo, evaluando los detalles logrados en una foto tomada a un enorme montón de cadáveres desnudos envueltos en llamas. ¿Eran cien? No, tan delgados como estaban debieron ser muchos más. Y mientras recorría con la mirada los detalles de esa escena horripilante, sentía agitarse las partes de su corazón que aún estaban vivas y sensibles. La mente no, ésa, como siempre, trataba de tenerla bajo control. Pero ella trabajaba sin su permiso y almacenaba en una habitación secreta pensamientos e imágenes que luego lo asaltaban en cuanto bajaba la guardia. Al amanecer, por ejemplo, las veces en que cometía el error de despertarse incluso sólo unos minutos antes del gong. Al observar la imagen de la hoguera, Brasse sabía que tarde

o temprano se preguntaría si también para él se preparaba un final así. Y, como siempre, más que preguntárselo, se lo imaginaría, se vería desnudo, muerto, frío, calentado por última vez por las llamas que lo borrarían definitivamente.

Las fotos de las pilas de cadáveres quemados a cielo abierto para acelerar el proceso, porque los hornos crematorios ya no bastaban, las habían tomado Walter y Hoffman, y entrarían a formar parte de su colección personal. Sin embargo, él ya había visto esas imágenes, porque pocos días antes había revelado e imprimido a escondidas otras fotos del mismo tema, obra de manos inocentes y no de la sanguinaria pasión de sus superiores. Fueron unos prisioneros del bloque 17 quienes las tomaron, con la complicidad de Mieczysław, su amigo que trabajaba en el horno crematorio, el que le había avisado de la muerte de su tío. Ellos querían que se fijara el recuerdo de ese horror y Mieczysław hizo saber a sus amigos del Servicio de Identificación que necesitaban una cámara portátil con la cual fotografiar las hogueras desde la ventana del bloque.

Fue una operación peligrosa, pero justa. Brasse y los demás compañeros estaban contentos de echarles la mano, sin correr demasiados riesgos. Ahora esas fotos, decían los prisioneros que las querían, se enviarían afuera del campo y se difundirían en el mundo.

Entonces aún había resistentes, en Auschwitz, hombres que no pensaban sólo en sobrevivir.

Metió las fotos para Walter en una carpeta con la leyenda «Reservado», se recargó en el respaldo de la silla y estiró las piernas, mirando el vacío frente a sí.

Suspiró. Sí, estaba cansado, estaba viejo. Y sobre todo se sentía contaminado por los largos años pasados al servicio de las ss. Sin embargo, estaba vivo y con la perspectiva de poder sobrevivir más. ¿Entonces valía realmente la pena unirse a la resistencia como ya había decidido hacer? Por supuesto que su madre quería volverlo a ver, y así sus hermanos, su gente. ¿Era oportuno seguir pensando en ello? Él ya había hecho su parte, había defendido su honor de ciudadano polaco, había salvado unas cuantas vidas enlistando

a sus compañeros en el Servicio de Identificación, había evitado algunos excesos, compartido la comida, tratado con humanidad a prisioneros desesperados. ¿Acaso podía hacer más? ¿Debía hacerlo? Una cosa era reducir los sufrimientos lo más posible, otra era combatir y contribuir a la victoria. ¿Tenía sentido? ¿Pondría en peligro a sus compañeros de trabajo, de los cuales ya se sentía responsable?

En esos días seguía recordando a dos héroes, dos polacos de los que había que sentirse orgulloso, que conoció en el campo y a quienes habían matado en el paredón de la muerte en octubre y noviembre del año anterior. Eran dos oficiales del ejército derrotado, presos políticos de cierta importancia, quizá tentados por los alemanes con ofertas de colaboración, pero que se mantuvieron fieles a sus juramentos y, en vez de intentar salvar su pellejo, animaron la resistencia; dejaban que se filtraran noticias desde afuera, ayudaban a prisioneros que necesitaban mentir sobre su verdadera identidad, trataban de sostener a los más débiles, aquéllos bajo el riesgo de selección, convenciendo a sus compañeros de compartir con ellos algunos bocados de comida. Brasse los recordaba bien, hombres íntegros, justos. Sus nombres los aprendió cuando los enviaron al bloque 26 para ser fotografiados y fichados, el coronel Teofil Dziama y el capitán Tadeusz Lisowski. Sin embargo, el segundo dio un apellido falso y también ellos, en el bloque 26, lo descubrieron tiempo después. Su verdadero apellido era Paolone.

Brasse los admiraba y se regocijó en su interior por sus pequeños éxitos. Luego lloró, sin poder mostrar a nadie sus lágrimas, ante la noticia de su arresto y de su inmediata ejecución. Y sufrió aún más al descubrir cómo los habían identificado, en el campo, en medio de ellos, estaba un informador de las ss. Otro polaco, un hombre llamado Stefan Ołpiński. Todos lo sabían. Tenía un cuartito sólo para él, en el bloque 25, donde dormían él y sus compañeros, y recibía regularmente excelentes comidas de las cocinas reservadas a los oficiales de las ss. Él fue quien denunció a los dos heroicos hombres, y quién sabe a cuántos más, en esos años.

Volvió a abrir la carpeta y a mirar las imágenes de la hoguera donde habían terminado tantas vidas inocentes juntas. Morir. ¿Acaso era ése el destino inevitable de todos los prisioneros del campo? ¿Era también su destino, a pesar de cualquier cosa que hiciera, buena o mala?

Incluso Ołpiński había muerto. Pocos meses antes, a finales de 1943, se enfermó de tifoidea y terminó como Ruski, a quien los médicos habían dejado morir durante la epidemia de fiebre exantemática. Esta vez se encargaron los médicos polacos del bloque 20, pero fingiendo darle cuidados, porque, a diferencia de Ruski, Ołpiński era considerado un elemento valioso por sus superiores. Y él, el traidor, murió justo por esos cuidados tan «solicitados».

También ésta, pensó Brasse, era resistencia.

Sin embargo, el balance no era muy alentador, en la fábrica de la muerte héroes y traidores morían juntos, y la resistencia no podía hacer nada para ralentizar sus ritmos. Valía también para el mundo exterior, ninguna formación partisana se veía capaz de interrumpir, incluso por unos días, la línea ferrocarrilera que llevaba a Auschwitz, y los alemanes seguían ejecutando sus programas sin problema.

En las últimas semanas, por ejemplo, había una novedad, estaba aumentando el número de los prisioneros italianos. Una verdadera sorpresa. Sin embargo, abandonados por su aliado, los alemanes parecían hasta más fuertes que antes y, cuando hablaban entre ellos de ese giro, los oficiales amigos de Walter se declaraban orgullosos de poder ganar la guerra por sí solos.

En resumen, considerando todo, las fotos que había imprimido quitaban cualquier esperanza. Esa masa de cadáveres amontonados y envueltos en llamas testimoniaba sin lugar a dudas que el ritmo de los asesinatos se estaba acelerando. Se mataba a cada vez más prisioneros y seguían llegando por miles. Quizá los alemanes no estaban ganando la guerra tan rápido como habían pensado, pero el exterminio no sufría ninguna ralentización y era un objetivo tan importante que los recursos que le dedicaban estaban incluso aumentando.

Escuchó que se abría la puerta del bloque y cerró la carpeta. No tenía ganas de comentar las fotos, las entregaría y nada más, callaría incluso si Walter le hubiera pedido explícitamente su opinión.

Sin embargo, no era Walter.

—¡Brasse, ven!

Edek, el compañero circunciso que rozaba la muerte cada vez que se tomaba una ducha, parecía atormentado por un pensamiento. Era la hora del toque de queda, debían estar todos en las barracas durmiendo. Pero normalmente nadie iba a llamarlo cuando se tardaba en el laboratorio para llevar a cabo alguna tarea particular.

—Voy, ya terminé.

Edek lo miraba con ojos brillosos, parecía que tuviera fiebre.

—¿Pasó algo?

—¿No escuchaste?

—No.

—Hubo unas explosiones, las escuchamos muy bien. Tadek asegura que se trata de un bombardeo de aviones estadounidenses o británicos.

—¿En dónde?

—En la Buna-Werke. Tiene sentido, ¿no? Bombardean las fábricas. Allí se produce goma para los medios militares.

Salieron juntos, buscaron un punto poco iluminado entre su bloque y el bloque vecino y se quedaron escuchando. Ya era de noche, y el cielo estaba negro y silencioso. Al principio no escucharon ningún ruido. Luego un fragor, un estruendo a lo lejos. Hasta creyeron haber sentido temblar ligeramente el suelo.

—¿Lo oyes? ¿Lo oyes?

Edek estaba emocionado. Brasse se mantuvo prudente.

—¡Cállate! ¿Quieres que nos descubran?

Siguieron escuchando. Ahora parecía que se escuchaba también el ruido de los aviones en vuelo. Pero igual podía ser una ilusión.

—En la Buna trabajan muchos prisioneros —comentó el fotógrafo—. Incluso prisioneros de guerra británicos. Y trabajan

también de noche. ¿Crees que los estadounidenses o los mismos británicos bomabardearían a sus mismos compañeros?

—No lo sé. A lo mejor les advierten y ellos se reportan enfermos.

En ese momento fueron sorprendidos por estallidos mucho más cercanos y fuertes. Incluso vieron unos resplandores fuera del campo, pero no tan lejanos.

Esta vez fue Brasse quien se animó.

—¡Es la artillería antiaérea alemana! ¡Les disparan a los aviones enemigos!

—¿La artillería antiaérea?

—Sí, me dijeron que los alemanes están instalando unos emplazamientos de artillería antiaérea alrededor del campo. No lo creía, pero escúchalos, ¡disparan!

—Nos podrían bombardear a nosotros también —consideró Edek, preocupado.

«Ojalá lo hicieran», pensó Brasse. Pero tuvo que admitir que la perspectiva de morir después de todos esos años por mano de los aliados le habría parecido una burla cruel de la suerte.

Escucharon que se acercaba una patrulla y se apresuraron a encerrarse en el bloque veinticinco, en la oscuridad. Adentro, los demás ya estaban acostados pero no dormían para nada. Comentaban la novedad entre susurros, llenos de esperanza.

—No es la primera vez que vienen —aseguró Franek.

—Es más, prefieren bombardear de día, si es posible. Así son más precisos.

Otros compañeros no podían creer la noticia y acusaron a Franek de dar demasiado crédito a los rumores de que la resistencia del campo se había esparcido para alimentar la confianza de los prisioneros. Al escuchar citar la resistencia, Brasse evocó los recuerdos que lo sujetaban antes de la interrupción de Edek. Y sintió crecer dentro de sí la esperanza que siempre, mes tras mes, por más de cuatro años, había sofocado para no ilusionarse, para no enloquecer.

Mientras tanto, Franek reaccionaba a las dudas de los compañeros.

—¿No entienden? Los alemanes posicionaron la artillería anti-aérea justo porque ya tienen miedo. La guerra lleva casi cinco años y por fin los aliados son tan fuertes que bombardean los territorios ocupados. Es una señal evidente de que las cosas van mal para los nazis. También los rusos van al contraataque y se acercan a nuestras fronteras, lo sé con toda seguridad.

Silencio. En la oscuridad se podía intuir el ajetreo de sus mentes. La lucha secreta contra la esperanza.

—Debemos enterarnos de más —dijo Brasse en voz alta. Lo dijo como si fuera una resolución precisa, una orden. Como si estuviera organizando una operación de vital importancia.

Sin embargo, a la mañana siguiente no tuvieron que hacer ningún esfuerzo para obtener noticias. Walter entró al laboratorio con la evidente intención de informarlos bien. Estaba radiante.

—Bien, ayer por la tarde, casi noche, los estadounidenses pensaron en asustarnos con un nuevo bombardeo en la Buna-Werke. ¿No oyeron nada?

Fue Brasse quien sacó a los otros de la incomodidad y eligió la respuesta más prudente.

—A esa hora estamos cansados y dormimos profundamente, *Herr Oberscharführer*. Escuché algo, pero pensé que era un temporal.

El alemán miró a Brasse con atención circunspecta, como hacía cada vez que tenía la impresión de que el fotógrafo le estaba tomando el pelo. Sin embargo, la noticia que tenía que comunicar le parecía evidentemente más importante y más agradable que esa sospecha.

—Bueno, en fin, para no extenderme demasiado, la artillería antiaérea que rodea el campo los mantuvo muy lejos de Auschwitz y Birkenau. Aunque, más que nada, esos idiotas sí bombardearon la fábrica y mataron a más de treinta prisioneros de guerra británicos.

Los prisioneros del bloque 26 se lanzaron miradas rápidas, tratando de pasar desapercibidos. ¿Era verdad?

Walter leyó fácilmente sus pensamientos.

—Pronto podrán confirmar lo que les estoy contando, no teman. Sabemos bien que los rumores circulan en el campo y también sabemos que hay quienes logran conseguir noticias desde afuera, gente que pronto eliminaremos, como ya ocurrió con otros que los antecedieron. Pero esta vez es mejor que sepan la verdad y, sobre todo, que se den cuenta de las consecuencias de este error de nuestros enemigos.

Tadek y Franek escuchaban preocupados. En cambio, Brasse ya había entendido.

Walter hinchó el pecho y con gusto explicó el asunto.

—Nuestros mandos militares mandarán inmediatamente a los mandos enemigos la lista de sus hombres asesinados bárbaramente por sus mismos aviones. También harán que la noticia se difunda en Estados Unidos y Gran Bretaña, superando las limitaciones del secreto militar. ¡Así esos carniceros se guardarán de arriesgar el pellejo contra nuestras baterías antiaéreas y contra nuestros globos de barrera sólo para venir a matar a sus connacionales!

El joven fotógrafo asintió en silencio. Sin embargo, a Walter no le bastó.

—¿Qué opina, Brasse, acaso no tengo razón?

—Pienso… que sí, señor.

—Es así, créame. Por eso pueden difundir que ninguno de ustedes se salvará del campo gracias a los bombardeos enemigos. Entre más pronto se quiten toda ilusión, mejor será para ustedes.

Acto seguido, Walter se despidió de ellos, saliendo aún más satisfecho que cuando había entrado. Disfrutó el espectáculo de esas caras decepcionadas. Había disfrutado el espectáculo de su poder sobre ellos. Y ellos, después de que el alemán saliera, no se atrevieron a mirarse recíprocamente, para no ver, pintada en cada rostro, la misma amarga desesperación.

3

Un billete de un dólar. Brasse lo puso con cuidado en la mesa de trabajo y se aseguró de sujetarlo y extenderlo, apoyándole encima una placa de vidrio limpia. Luego puso el lente del objetivo exactamente en paralelo con la superficie que debía fotografiar. La luz de dos reflectores iluminaba a la perfección el pequeño y preciado rectángulo; George Washington miraba al fotógrafo con su expresión señorial de hombre justo que en la vida cumplió su alta misión.

Walter había dado indicaciones precisas: quería una copia exacta y definida del billete en cada detalle. Luego usaría el nuevísimo epidiascopio para proyectar la diapositiva de ambos lados del billete en una pantalla que se había colocado justo el día anterior en el estudio. Esa imagen, tan fuertemente agrandada, estaría a disposición de un nuevo colega del Servicio de Identificación. Su *Kommando* seguía llamándose así y realizando retratos de prisioneros y soldados, pero en esta ocasión llevaba a cabo una tarea muy diferente a las demás. No tenían que tratar con personas para fotografiar, sino con un objeto para reproducir.

Brasse realizaba su trabajo con la máxima concentración, intentando no dejarse distraer por los miles de pensamientos que lo asaltaban.

Toda la operación se llevaba a cabo en la más absoluta secrecía. Sólo Brasse y Franek estaban involucrados, ellos dos y el nuevo

compañero. Se trataba de un judío, y este hecho bastaba para dar la idea de la excepcional importancia de la misión.

—Éste es *Herr* Leon Haas —dijo Walter, presentándolo—. Es un diseñador gráfico experto, desde hoy se une a nuestro *Kommando*. Le mostrarán todas nuestras herramientas y le ofrecerán su colaboración para un trabajo que no deberán mencionar en lo absoluto a otros prisioneros y ni siquiera a otros miembros del personal del campo, salvo a mí. Que nadie lo moleste, y ustedes dos considérense a su completa disposición. Para cualquier duda, diríjanse sólo a mí, ¿entendieron?

El hombre que había seguido a Walter y ahora estaba parado en medio de ellos tenía unos cuarenta años y parecía un pacífico maestro de escuela. El número que llevaba tatuado en el brazo, Brasse y Franek lo sabían bien, indicaba que acababa de llegar al campo, pero llevaba en el rostro y el cuerpo los signos de largas privaciones.

—Vengo del gueto de Theresienstadt —declaró. Y no quiso agregar más, como si ese nombre, que los dos polacos escuchaban por primera vez, bastara por sí mismo para dar la idea de inenarrables sufrimientos.

Brasse comprendió que Haas esperaba una gran mejora en sus condiciones de vida a partir de ese traslado. Y el hecho de que justo a él, un judío, Walter hubiera asignado una misión importante y secreta, parecía confirmar esa expectativa. Por eso no quiso turbar al nuevo colega con ninguna consideración.

—¿Qué tenemos que hacer?

Enseguida el hombre mostró una gran competencia. Entendieron que había sido instruido ampliamente acerca de lo que querían de él.

—Yo diseñaré copias exactas de billetes estadounidenses. Ustedes las fotografiarán y sacaremos unos negativos. De estos obtendrán unas placas para la impresión de los mismos billetes. Es decir, unas copias falsas.

Franek no entendía.

—¿Y qué harán con ellas?

El hombre sonrió por la ingenuidad del polaco.

—Intentarán difundir en Estados Unidos una gran cantidad de moneda falsa, para crear confusión o hasta algo peor.

—Entonces es una acción de guerra —concluyó Brasse.

—Sí, una acción de guerra.

No intercambiaron otros comentarios. Ese trabajo era el nuevo precio de su supervivencia, punto. Sin embargo, mientras tomaba las fotos al billete, un pensamiento insistente atormentaba a Brasse: finalmente estaban consiguiendo que luchara a su lado. Con sus armas, por supuesto. Sin embargo…

—¿Todo bien?

Haas se movía muy bien en el papel del jefe de misión. Pasaban los días y, gracias a la comida y al descanso, en su rostro aparecía un colorido más sano, su espalda se enderezaba, su cabello estaba limpio y peinado hacia atrás.

Disfrutaba su inesperado bienestar y la esperanza de haberse vuelto indispensable para sus carceleros.

—Todo bien —contestó el joven polaco—. Ya esta noche podrás comenzar a dibujar.

En cuanto la ampliación estuvo lista, Haas se puso manos a la obra.

Estaba satisfecho de la reproducción de Brasse, cada detalle resultaba nítido y en las justas proporciones. El fotógrafo había evitado hasta la menor inclinación del lente del objetivo que, una vez ampliada la imagen, causaría graves distorsiones.

Mientras el otro trabajaba, Brasse lo observaba curioso. Haas dividió la imagen del billete en seis partes iguales y empezó a dibujar cada una de ellas en una hoja de gran formato. Tardó mucho tiempo. Luego Brasse fotografió cada uno de los seis dibujos y lo redujo a las dimensiones exactas del billete original. Después la diapositiva de cada una de las partes fue proyectada con el epidiascopio en la pantalla blanca perlada, montada en el estudio, y cada detalle de los dibujos de Haas fue comparado con el dólar

auténtico. Cuando, después de examinarlos exhaustivamente, los detalles coincidían, Haas aprobaba la parte del dibujo que estaba comparando. En cambio, cuando notaba la menor discrepancia o imprecisión, volvía a hacer el dibujo hasta que estuviera totalmente satisfecho. Entonces Brasse lo fotografiaba otra vez.

Siguieron así por cinco días, Haas dibujaba, Brasse fotografiaba y proyectaba el dibujo, Haas comparaba, detectaba los errores, volvía a dibujar y el polaco fotografiaba otra vez. En esas horas las visitas al bloque 26 fueron rarísimas y siempre se trataba de Walter y de otros pocos oficiales de la Oficina Política. Los demás prisioneros que trabajaban con Brasse en el Servicio de Identificación fueron exentos del servicio.

Al final les pareció a todos que los dibujos eran perfectos. También coincidió Brasse, al cual le tocó sentir en sus hombros las palmadas amistosas de sus superiores, quienes evidentemente lo consideraban un colega en esa hazaña.

Walter ordenó que predispusiera los negativos para la preparación de las placas de impresión. No podían crear las placas ahí, por lo que enviaron los negativos a un laboratorio de la ciudad de Auschwitz dispuesto a realizar el servicio para las autoridades del campo. Dos prisioneros polacos, originarios de Varsovia y expertos impresores, fueron enviados ahí para revisar la creación de las placas y luego seguir la impresión en otro laboratorio. De los negativos de Brasse sacaron las tres placas necesarias, porque en los dólares había tres colores: el negro, el verde y el rojo. Walter se jactó con Brasse y Haas, porque las ss también habían logrado conseguir el papel perfecto para reproducir unos billetes que nadie lograría distinguir de los verdaderos. De hecho, ya con las primeras pruebas de impresión obtuvieron unos falsos perfectos. Brasse recibió diez billetes de esos y los fotografió. Luego los proyectaron de nuevo en la pantalla y Haas realizó nuevos controles escrupulosos en presencia de un grupo de oficiales alemanes.

Ya estaba. Las ss festejaron el éxito de la operación e hicieron grandes cumplidos al diseñador judío y a Brasse por «nuestros»

dólares. Walter incluso llegó a estrechar la mano del judío y le hizo lo que evidentemente consideraba un gran cumplido.

—¡Se puede decir todo de ustedes los judíos, pero no que no sean expertos en dinero!

Haas no contestó nada.

Por lo que el polaco logró entender, en los siguientes días la impresión de los billetes falsos siguió sin cesar, pero ellos ya no supieron nada al respecto.

Dos semanas después Haas recibió la orden de prepararse para partir. Iría a Sachsenhausen.

—Tendré que dibujar unas libras esterlinas —dijo a Brasse con el mismo aire indiferente de un empleado que pasa de una tarea a otra—. Esperemos que allá haya un fotógrafo tan bueno como tú.

Él no hizo ningún comentario. Ni siquiera le pasaba por la cabeza intentar impedir esas acciones de algún modo. Haas no podía hacer nada al respecto, debía tratar de sobrevivir y su arte se lo estaba permitiendo. Era lo que el mismo Brasse había hecho por años.

—¿Terminará esta guerra? —preguntó al dibujante—. ¿Lograremos librarla?

El otro se encogió de hombros.

—Como puedes ver, los alemanes están intentando de todo.

Luego asumió un aire astuto.

—Sólo sé que para obtener unas libras esterlinas perfectas trabajaremos mucho, mucho más de lo que hicimos aquí. Son billetes mucho más complejos, ¿entiendes?

Brasse sonrió y estuvo de acuerdo. Claro, billetes más complejos, entonces días y días, es más, semanas de trabajo. Tiempo valioso que le ganaría a la muerte.

Mientras tanto, seguía pensando en lo que lo había consolado en todas esas jornadas de trabajo en el laboratorio: cómo hacerle saber a la resistencia lo que los alemanes, también gracias a su ayuda, estaban haciendo para ganar la guerra.

Haas partió. La vida del *Erkennungsdienst* volvió a ser la de siempre, fotos a los deportados eslovacos o eslovenos y a los recién llegados presos políticos de toda Europa, miembros de la resistencia que los alemanes ficharon con mucho cuidado. Sin embargo, intercambiando unas palabras con ellos, Brasse descubría que a menudo eran simplemente personas comunes que habían arrestado por represalia o porque tenían alguna relación de parentesco o amistad con quien combatía en clandestinidad a los nazis.

Un día Walter entró al laboratorio acompañado por dos *Kapos*, dos alemanes internados por delitos comunes.

—Estos señores están por ser liberados. Debemos prepararles unos documentos para una misión especial —dijo con la máxima seriedad. Luego bajó la voz lo suficiente para subrayar la gravedad de lo que estaba por agregar—. Y, Brasse, confío en su discreción a propósito de estos y otros voluntarios que le enviaré en las próximas semanas. Usted me entregará los negativos de sus retratos y no mencionará a nadie su salida del campo. Exijo la máxima discreción que reservamos a la operación de los dólares, ¿entendido?

Brasse no hizo preguntas y Walter no le dijo nada más de la misión especial de aquellos prisioneros en salida.

Sin embargo, uno de ellos no logró mantener la boca cerrada. Iban en pareja y pensaban que no los entendían cuando hablaban en alemán entre ellos. E incluso hubo quien se jactó abiertamente de su siguiente tarea frente a los prisioneros del bloque 26.

—Vamos a matar a los rebeldes. Polacos, judíos asquerosos. Como los de Varsovia el año pasado. Se rebelaron y mataron a un par de ss y de ucranianos torpes. Pero luego murieron todos, masacrados como ratas. Los desanidaron con los lanzallamas, casa por casa. Lanzaban gases asfixiantes a los sótanos, rociaban gasolina en los pisos de las plantas bajas de los edificios y prendían fuego. Los que lograron sobrevivir, huyeron con el trasero en llamas, los alemanes los deportaron a todos y los gasearon abundantemente. Aquí también llegaron miles de ellos y ya no eran tan bravos.

Eran pláticas de vencedores, de gente segura de sí misma. Se intercambiaban esos cuentos animándose con la idea de que pronto podrían usar la violencia. Alguien afirmó haber sido elegido porque hablaba un buen polaco y podría recopilar información entre la gente común. Dijo que los polacos eran unos idiotas y que era fácil engañarlos. Alguien incluso mencionó el nombre de su superior.

—Vamos a las unidades especiales del general Zelewski.

—¡Qué apellido! ¿Es un polaco?

—No, un alemán. Me parece que su apellido completo es von dem Bach-Zelewski.

—Ah, ha de ser un noble.

—Noble o no, me basta salir de aquí. Si me dan de comer y un arma que funcione, mato a todos los partisanos que quieran.

—Sí, y también somos expertos en gas, ¿verdad?

Reían, se frotaban las manos satisfechos por el buen negocio que estaban por cerrar.

Algunos iban al laboratorio vestidos ya de civiles, con chaquetas deportivas y gorros de cazadores. Una especie de uniforme improvisado, o tal vez sólo un código para la foto, para identificar aún mejor a los miembros del equipo secreto que estaba formándose. Brasse permanecía impasible, hacía su trabajo con el orden acostumbrado y fingía no entender ni una palabra. Cuando les pedía a los nuevos clientes no moverse y mantener la pose, a lo mucho decía *bitte* y lo pronunciaba mal.

Día tras día entregaba a Walter y a Hofmann tanto las impresiones como los negativos, pero grababa en su mente los nombres de los voluntarios en salida, que eran registrados en los expedientes para los documentos.

Si hubiera podido hacer copias de las fotos, las habría escondido con cuidado. En cambio, sólo tenía los nombres y las descripciones de esos sujetos. Pero al menos había decidido dar a conocer esta información.

A través de los poquísimos prisioneros en los que podía confiar, trató de entrar en contacto con Dunikowski, el artista, pintor

y escultor, que los alemanes hacían trabajar para ellos y que se aprovechó de su confianza para animar la organización clandestina de los prisioneros.

Sin embargo, se llevó una decepción.

—¿Dunikowski? Olvídalo. Lo acaban de arrestar. Está encerrado en las celdas del bloque 11. Lo quieren dejar morir de hambre. Están furiosos porque se sienten traicionados. Gozaba de todos los privilegios, dicen, y mientras tanto los engañaba. Estamos haciendo hasta lo imposible para hacerle llegar comida y agua sin que nos descubran. Si resiste hasta la liberación será un milagro.

Quien le hablaba así era un prisionero que no había querido decirle su verdadero nombre y tenía muy escondido el número tatuado en el brazo.

Brasse sintió un estremecimiento.

—¿Liberación? ¿Qué liberación?

El otro se resintió.

—¿De qué hablas?

—Dijiste…

—No dije nada. Ve a tu lugar y deja en paz a Dunikowski. Haz de cuenta que murió, ¿de acuerdo?

—Pero yo quería ayudarlos.

—No hay nada que tú puedas hacer para ayudarnos. Para ti no existimos. Si necesito tu ayuda, te iré a buscar yo. Tienes comida de más en el bloque 26, ¿verdad?

Brasse asintió.

—Sí, pero tengo también información importante acerca de operaciones secretas de las ss contra la resistencia y contra los aliados.

El otro lo observó con atención. El fotógrafo se sintió examinado.

—Ya veremos —concluyó el prisionero—. Mantente disponible. Tengo que preguntarle a algunos amigos sobre ti.

Enseguida lo dejó solo, alejándose sin despedirse.

El fotógrafo regresó a su bloque, preguntándose si había sido imprudente exponerse así. Pero sobre todo estaba perplejo. Quería desenmascarar la operación de los dólares falsos y el reclutamiento secreto de esbirros contra la resistencia ¡y le pedían comida! Pero luego pensó que los de la organización clandestina de prisioneros no podían confiar en él así, a la primera ocasión importante. Él trabajaba en estrecho contacto con las ss, fotografiaba, ampliaba e imprimía sus fotos y sus retratos, recibía favores desde hacía años por eso. Privilegios impensables para la masa de prisioneros sometidos a trabajos durísimos y a continuas selecciones.

Regresó al laboratorio.

—Hay unos prisioneros eslovacos por fotografiar.

Tadek seguía con su trabajo habitual sin titubeos.

También Brasse retomó sus deberes, como cada día desde hacía más de cuatro años. No mencionó sus contactos con ninguno de sus compañeros. Era demasiado peligroso. Y tal vez inútil. Mejor había que seguir sobreviviendo.

4

En un momento dado, el *Kapo* Maltz, que nunca los golpeaba porque lo tenía prohibido, pero los odiaba y no perdía ocasión para hacerlo sentir, desapareció.

Esperaron unos días antes de preguntar: siempre era mejor no mostrar interés por las novedades. Brasse pensó que tal vez también él se había apuntado en los equipos especiales. Sin embargo, Tadek tenía una teoría distinta.

—Habrá estado contando su sueño.

Franek no podía creerlo.

¿Eso crees? ¡No puede ser! Maltz está loco y es peligroso, pero estuvo cinco años en el campo y sabe mantener la boca cerrada.

—Sin embargo, ya viste cómo estaba alterado. Se emocionaba pensando en lo que había visto, se sentía como investido de una misión especial, ¡el profeta del destino de Alemania! ¡El enviado de los dioses para abrir los ojos a los nazis mientras aún hay tiempo!

—¡Silencio! —Como siempre, Brasse no quería correr ningún peligro. En esas primeras semanas de verano hacía esfuerzos descomunales para evitar llamar la atención hacia el bloque 26. Y tenía los nervios de punta.

—¡Vamos, Wilhelm, estamos bromeando!

—No importa. Si es cierto que Maltz tuvo ese sueño y fue a contarlo por ahí, entonces realmente ha enloquecido. Pero nosotros evitemos hablar del tema, por favor.

En efecto, la última vez que fue con ellos, el *Kapo* parecía estar en plena crisis de nervios y los puso a todos en una situación embarazosa.

—¡Brasse, no me lo vas a creer! Tú también, Tadek, escucha lo que voy a contar…

Cuando Maltz estaba contento, las noticias que traía eran pésimas. Ellos siempre estaban ocupados y poco interesados en andar por el campo curioseando, pero el *Kapo* disfrutaba asistiendo a las nuevas llegadas, a las selecciones cada vez más apresuradas, a las ejecuciones. Luego saboreaba el efecto de sus informes en los «conejos» del bloque 26. En particular, le molestaba Brasse, actuaba como si esperara lograr provocarlo, hacerlo reaccionar, hacerle decir algo comprometedor, para luego evidenciarlo con los superiores. Lo traía bajo la mira más que nunca. El polaco temía sus sospechas, su control. Temía que los intentos de colaborar con las personas equivocadas, que en esos días estaban dando sus primeros frutos, fueran descubiertos.

—Pues, no pueden imaginar qué soñé anoche. Veo todo como si la escena estuviera delante de mí en este momento.

Los prisioneros se dispusieron a escucharlo, fingiendo un prudente interés. Pero luego les fue difícil permanecer indiferentes.

—Vi que la guerra acababa y que Alemania era derrotada. Las fronteras estaban todas rodeadas de alambre de púas. ¿Y quiénes estaban detrás de ese alambre, como si se encontraran en un campo de concentración?

Lo miraban todos, incómodos. Edek, que al principio estaba más intrigado que los demás, de pronto actuó como si se hubiera acordado de un trabajo urgente.

—¡Espera, escucha!

Ni hablar. Había que dejarlo terminar. Maltz tuvo al menos el sentido común de bajar la voz.

—¡Detrás del alambre de púas estaban Hitler, Himmler y todos los demás! ¡Los vi perfectamente, con mis propios ojos! ¿Qué opinan?

Nadie quería comentar. Brasse clavó la mirada en el triángulo bordado en el uniforme del *Kapo*. Era un político y todos ellos sabían que había sido encarcelado aún antes de la guerra porque era comunista. Al parecer, su antigua vocación de enemigo del régimen se estaba despertando otra vez. O simplemente estaba tratando de mostrarse listo para grandes cambios. ¿Estaba mintiendo? ¿Actuaba para provocarlos? Para un comunista era muy peligroso andar contando cosas así.

Sin embargo, Maltz en verdad parecía haber olvidado toda prudencia.

—¿Entonces? ¿No es extraordinario?

Brasse tuvo que rendirse ante la evidencia, Maltz no estaba persiguiendo ningún objetivo sensato, como suscitar en ellos un impulso de entusiasmo para luego denunciarlos o acreditarse como alguien que decidió colaborar con la resistencia del campo, a lo mejor porque sospechaba que Brasse tenía algún contacto útil. No, estaba realmente conmocionado, más bien entusiasta, por haber tenido ese sueño, como si le hubieran hecho alguna revelación.

El fotógrafo miró a su alrededor. Como siempre, los demás esperaban que él los sacara de esa situación incómoda.

—*Kapo* Maltz, con todo respeto, sólo es un sueño.

—¡Mentiras, Brasse! ¡Llevo años viviendo aquí y nunca me pasó algo similar! Los vi, ¿entiendes? ¡Tenían la cabeza agachada, estaban desesperados! ¡Tenían miedo!

Había que calmarlo, Hofmann o Walter podían entrar de un momento a otro.

—Está bien, *Kapo* Maltz, entendimos.

—¡Ah, ustedes no entienden nada! ¡Ustedes no saben nada! Se quedan aquí, encerrados como ratones. Y aquí los encontrarán y los matarán, en cuanto empiecen a hacer limpieza. Se acabó, ¿entienden? ¡Se acabó!

Brasse se levantó.

—¿Puedo seguir trabajando?

Los demás ya se habían alejado sin esperar la respuesta.

Maltz acercó su rostro al de Brasse. Él pudo oler su aliento. Olía a alcohol, había tomado bastante. Sin embargo, en los ojos del alemán había otro veneno, una mezcla loca de rabia y alegría.

—Sigue así, Brasse —espetó. Ahora estaba furioso y el fotógrafo temió que lo golpeara. Pero el otro seguía el curso de sus pensamientos descarriados—. Sigue así y veremos quién de los dos quedará con vida.

Cuando salió, ninguno de ellos comentó lo ocurrido. Hicieron como si nada hubiera pasado y por más de media hora hasta evitaron dirigirse la palabra.

Y ahora Maltz había desaparecido.

Esperaron unos días, seguros de verlo reaparecer. Pero no lo volvieron a ver jamás. En cambio, leyeron su nombre en una lista de prisioneros eliminados por fusilamiento y ya pasados por el horno crematorio.

Brasse no se contuvo y en cuanto le fue posible, preguntó a Hofmann por él, fingiendo no saber de la ejecución.

—*Herr* Hofmann, ¿qué pasó con Franz Maltz?

El cabo sonrió.

—El *Kapo* Maltz ya no vendrá.

Brasse se quedó educadamente en espera de más detalles. Hofmann fingió ignorarlo, pero se veía que aún le quedaba algo por decir y que deseaba hacerlo.

—¿Qué pasa, Brasse? ¿Quiere saber más?

—No, señor, nosotros…

—Digamos que fue a soñar a otro lado. ¿Eso le basta?

Bastaba.

Sin embargo, luego se devanaron los sesos, discutiendo entre ellos sobre quién pudo haberle contado ese sueño a alguien.

Tadek respondía con orgullo por sí mismo y sus compañeros del bloque.

—¡Créeme, Brasse! Ninguno de nosotros habló. No teníamos nada que ganar de ello.

Era verdad. ¿Entonces quién?

Władysław se empeñó en buscar información con un amigo suyo que conocía a un *Kapo* con el cual se podía hablar. Cuando supo la verdad y se la contó a los demás, lo escucharon aún más incrédulos que cuando habían escuchado a Maltz hablar de su sueño.

—Ya es una leyenda en el campo. Hablan de él, sobre todo los *Kapos*, mientras que los prisioneros no entienden nada del asunto. Sólo nosotros, al parecer, sabemos la verdad.

—¿Es decir?

—Maltz fue a contar su sueño a un comisario político del campo. A uno que justo odia a los comunistas. Quién sabe, tal vez se le pasó la borrachera y se arrepintió por habernos contado, así que a lo mejor decidió ir él mismo a denunciarse. Quizá intentó contarlo como un chiste, antes de que los rumores empezaran a circular.

—De ser así, pudo decírnoslo. Con Maltz siempre nos fue bastante bien, no teníamos interés en eliminarlo para que nos mandaran a quién sabe quién más.

Tadek tenía razón. Por eso no entendían.

—¿Es posible que confiara tan poco en nosotros?

Brasse tuvo que confirmar.

—Sí, es así. Cualquiera que sea el motivo por el cual fue a contar su sueño, no se le ocurrió ponerse de acuerdo con nosotros. Nos odiaba. Siempre nos odió. Entonces nos temía. Eso es todo.

Y Maltz ya era historia. Se levantaron y se pusieron otra vez a trabajar. Sabían que no volverían a hablar del tema.

Brasse se sintió aliviado. El *Kapo* estaba demasiado encima de él, tarde o temprano se volvería peligroso.

Sin embargo, esa noche tuvo problemas para dormir. Seguía viendo los ojos de Maltz; esa locura incontenible. Era esperanza, una esperanza por mucho tiempo reprimida y finalmente enloquecida. Y en el clima de creciente de expectativa que se extendía por el campo, pese a todos los esfuerzos por reprimirlo, alguien como Maltz pudo realmente perder la cordura.

Debía agradecer a esa locura que lo había librado de un enemigo. Entonces su buena suerte seguía existiendo. Y él decidió desafiarla, sin siquiera voltear hacia atrás. ¿Lo suyo era valor? ¿Era locura?

Quería vivir, como siempre. Pero ya no quería sólo vivir. Quería hacer algo bueno y esto significaba que ahora estaba listo para correr el riesgo de morir. Ahora que tal vez todo estaba por acabar.

Por eso había pasado a la resistencia la información reservada sobre la operación de los dólares y los nombres de quién salía para ir a luchar contra los rebeldes. Ahora que lo había hecho, las dudas se estaban disipando. Se sentía bien, eso era. Por fin estaba viviendo su rebelión al horror y a lo absurdo.

Y en ese momento un recuerdo surgió, apareciendo dentro de él, quién sabe de dónde.

Era primavera. ¿De 1941? Sí, más de tres años antes. Un siglo, pues. O bien, sólo un breve voltear de pocas páginas del calendario, cada una de las cuales podía ser intercambiada con las otras, dada la repetitiva letanía de la muerte en cada estación, silenciada y alejada por la conciencia con la obstinada monotonía del trabajo.

Las primaveras en Auschwitz habían sido todas iguales. Pero en ese momento, acostado en la oscuridad, acompañado por los ronquidos de Władysław, a los que ya no prestaba atención desde hacía mucho tiempo, Brasse recordó justo ese día de primavera en que desde la ventana del bloque 26 vio desfilar a un grupo de doce frailes en hábitos franciscanos. Aún no los habían obligado a vestir el uniforme de los internos y por un momento él tuvo la curiosa percepción de asistir a un espectáculo de otros tiempos: una procesión en un monasterio, es decir, en un lugar de paz.

Los frailes fueron conducidos hasta el *Erkennungsdienst*. La orden era de hacerles el acostumbrado retrato en tres poses. Los doce hombres se sometieron a las órdenes de Brasse con calma y compostura. Les resultó natural, a él y a todos sus colegas, también para quien nunca había sido particularmente devoto, tratarlos con respeto. Mientras tomaba las fotos, se preguntó cómo vivirían en

el infierno del campo esos hombres de Dios, y si conservarían su serena firmeza una vez despojados de los hábitos religiosos.

Stanisław Trałka, como siempre, preparaba los letreros a combinar con los retratos, pero quién sabe por qué en ese caso las ss no habían preparado con antelación una lista completa, y habían ordenado que los prisioneros declararan a la Oficina de Identificación todos los nombres que podían ser atribuidos a cada uno de ellos. Quizá temían que, al usar el nombre tomado tras ordenarse frailes, alguno de ellos pudiera esconder sus propios antecedentes.

Uno parecía su jefe, los otros lo miraban antes de contestar a las preguntas, mostraban confianza en él, sobre todo los más jóvenes. Cuando llegó su turno, Brasse sintió que se dirigía a Stanisław con voz firme.

—Soy el padre Kolbe —dijo—. Maksymilian Rajmund Kolbe es mi nombre.

Y entonces recordó que ya había escuchado ese nombre. Era un recuerdo de su infancia. El fraile escribía en una revista franciscana para niños: *El pequeño caballero de la Inmaculada Concepción*. De nino él también la leía, como muchos de sus compañeros que como buenos cristianos frecuentaban la parroquia.

El padre Kolbe se sentó en la silla giratoria. Él le sonrió. El fraile contestó a su sonrisa y lo miró con ojos cansados y tristes, pero con un relámpago de bondad y diligencia hacia esa sonrisa inesperada.

Finalmente agradeció en nombre de todos. Y Brasse lamentó no haber intercambiado unas palabras con él.

Ya al día siguiente los desnudaron, vistieron con los uniformes y asignaron a la recolección y el transporte de cadáveres. No los volvió a ver.

Luego llegó la mañana de agosto en que presenció el gesto del fraile.

Dos días antes un prisionero había huido. Fritzsch, el director del campo en aquel entonces, ordenó de inmediato la represalia: si en veinticuatro horas el fugitivo no aparecía, o no lo aprehendían, diez de sus compañeros del bloque 14 morirían de hambre. El

prisionero no reapareció, así que durante el pase de lista Fritzsch cumplió con su amenaza y empezó a escoger a las víctimas. Brasse estaba presente, como todos, de pie en firme, y vio y oyó bien.

Fritzsch caminaba lentamente delante de esos desdichados, alineados en espera de la muerte. De vez en cuando se detenía.

—Tú, da un paso hacia adelante —decía, sin chistar. Y el pobre diablo avanzaba, quién sabe cómo, un paso y se quedaba ahí, frente a todos, siempre firme.

El jefe avanzaba más y de nuevo llamaba a un prisionero a dar un paso adelante.

Fue terrible. Ninguno de los llamados decía una palabra, nadie parecía temblar o se echaba al suelo por el pánico. ¿Acaso todavía esperaban, hasta el último momento, que el SS cambiara de opinión?

Luego ocurrió algo. Fritzsch escogió a otro hombre y él se puso a gritar.

—¡Madre de Dios, no! ¡Tengo esposa e hijos! ¡No!

Era desgarrador. Brasse enseguida pensó que el oficial callaría con lujo de violencia a ese hombre que turbaba su ceremonia. En cambio, ocurrió otra cosa: un prisionero del bloque 14 avanzó entre las filas sin ser llamado y salió del rango. Incluso se acercó al *Lagerführer*, sin esperar su permiso, y le habló en alemán, con voz firme y bastante fuerte para que todos lo oyeran.

—Permita que yo tome el lugar de este prisionero. Soy anciano y no tengo familia.

Brasse, como todos, miraba a ese hombre que con la espalda recta plantaba cara a su superior. Era el padre Kolbe. Todos sabían que las SS no toleraban gestos de solidaridad. Pero ocurrió lo impredecible. El hombre escogido cayó de rodillas y estaba sollozando desesperado. Fritzsch miró a Kolbe con todo el odio que tenía adentro y preguntó su nombre y proveniencia.

Nadie oyó la respuesta. Pero al *Lagerführer* debió gustarle, porque justo después, bajo su orden se llevaron a los diez condenados, dejaron vivir al prisionero que lloraba y tomaron a Kolbe. Mientras se alejaban, los soldados de las SS que escoltaban a esos

desdichados miraron al fraile, irreconocible en su uniforme sucio, con sonrisas de escarnio.

El resto era parte de los rumores del campo. Kolbe murió en el búnker del bloque 13, tras diez días de ayuno total. Para acabar con él, le suministraron una inyección letal.

Alguien comentó ese gesto heroico e insensato.

Brasse, que ahora, a tres años de distancia, no lograba dormir en su cómoda barraca del bloque 25, recordó con una pizca de vergüenza haber estado de acuerdo, en aquel entonces, en que morir en Auschwitz por la supervivencia de un compañero condenado sólo llevaba a dejarlo sobrevivir por algunas semanas.

Sin embargo…

Habían pasado años. Quién sabe si el prisionero salvado por Kolbe aún estaba vivo. Él, el fraile, era pura ceniza esparcida en el viento. Mientras tanto, los alemanes seguramente habían cerrado su pequeña revista para niños. Quizá incluso habían quemado o destinado su convento a otra cosa.

Se giró sobre un costado y trató de dormirse. Las cosas en Auschwitz sólo sucedían. Y luego sucedían otras. Punto. De Kolbe ya no quedaba nada.

Pero él pensaba en ello. En su mente quedaba el recuerdo, muy vivo, de ese hermoso sacrificio de sí mismo, sin titubeos. Un recuerdo que atormentaba su noche y al mismo tiempo lo consolaba, lo alentaba a seguir adelante. Volvió a pensar en la información que había pasado a la resistencia. Era lo que debía de hacer. Por lo tanto, ahora podía dormir.

5

Brasse acentuó los defectos de algunas impresiones de fotos que Walter y Hofmann habían tomado en la plataforma de llegada de los trenes.

Cuando los dos, como había previsto, se mostraron insatisfechos con el resultado, los convenció fácilmente de que al exterior obtendrían mejores fotos colocando su cámara portátil en un tripié. Con un punto de apoyo, dijo, las imágenes de los prisioneros en movimiento serían más firmes y él no se vería obligado, en los peores casos, a desechar el resultado de tomas que parecían apresuradas, sin el justo cuidado.

Walter lo escuchó con atención, como siempre hacía cuando el fotógrafo daba consejos profesionales. El alemán cuidaba mucho su colección de imágenes de deportados que bajaban de los trenes, de las primeras selecciones, de las familias divididas con los niños en lágrimas agarrándose de las faldas de sus mamás desesperadas que veían a sus maridos alejarse y todavía ignoraban que serían las primeras en ir de inmediato a las cámaras de gas.

Sus dos jefes le agradecieron por ese consejo y Brasse se ofreció a conseguirles al día siguiente el tripié en Birkenau, donde habían dicho que querían fotografiar a grupos de prisioneras que se encaminaban al trabajo, prueba evidente de la invariada eficiencia del campo. Esto también les pareció una buena idea a los alemanes y él les aseguró que el asunto no les costaría ningún esfuerzo.

—Mañana por la mañana encontrarán todo listo. Con su permiso mandaremos el tripié a donde lo necesiten. Luego iremos a recogerlo cuando terminen, o haremos que algún encargado de los transportes del campo acuda para traerlo de vuelta.

Walter no sospechó que lo engañaba, estaba acostumbrado al espíritu de colaboración de su subalterno más profesional y diligente.

Ya entrada la noche, tras quedarse en el laboratorio con el pretexto de terminar la impresión de ciertas ampliaciones, Brasse le abrió la puerta a un prisionero que no conocía.

—Buenas noches, soy Jurek.

El muchacho no dijo nada más. Además tenía bien tapado el número en el brazo. El fotógrafo entendió que en verdad no se llamaba Jurek. Entonces tuvo que confiar, sin dejarse paralizar por la idea de que, si se hubiera tratado de un informador, su suerte estaría marcada.

El prisionero llevaba consigo una mochila militar, llena y pesada.

—Aquí está —dijo, apoyando el bulto en la mesa de trabajo—. ¿Tú eres quien se encarga de hacer llegar esto a Birkenau?

—Lo llevará uno de ustedes —contestó Brasse—. Pero en una caja que pertenece a este bloque.

Y sacó la caja del tripié, la abrió y se la enseñó, vacía, a su visitante.

Jurek observó el interior y asintió severo.

—Puede funcionar. ¿Y los alemanes no querrán verla por dentro?

—No. La sellaremos y pondremos una etiqueta que diga que se trata de un aparato del *Erkennungsdienst* para el *Oberscharführer* Walter. Nadie se atreverá a abrirla, excepto las mujeres a las que ustedes avisaron de la llegada de la mercancía. Ya nos encargamos de hacer llegar el tripié a Birkenau. Luego, cuando la mercancía esté a salvo, la caja estará ahí, lista para recibir el tripié de regreso a este bloque. ¿Puede funcionar?

Jurek estaba satisfecho.

—Sí, funcionará. Los soldados de las ss y los *Kapos* no osarán a interferir con la Oficina Política. Todos saben que Walter anda por el campo tomando fotos.

Se pusieron manos a la obra. Transfirieron las bolsas llenas de pastillas blancas y polvos de la mochila a la caja. Brasse no hizo preguntas. Esperaba que se tratara de llevar comida a Birkenau, donde el hambre ya se había vuelto insoportable. En cambio, se trataba de otra cosa.

El desconocido captó su estupor.

—Fármacos de contrabando —explicó—. Tratamos de ayudar a aquellos que se enferman y que los alemanes ya no curan, ni siquiera para que regresen a trabajar.

El fotógrafo estaba sorprendido. Entonces no se trataba de mercancía sustraída de alguna manera de las cocinas del campo. Era material que venía de afuera. Y material de valor, se había necesitado dinero y cómplices entre los ciudadanos libres, dispuestos a arriesgar sus vidas para salvar a prisioneros del campo.

Hubiera querido saber más al respecto, pero la operación requirió de pocos minutos y enseguida Jurek se preparó para irse.

Se estrecharon la mano.

—Gracias, nos estás ayudando mucho.

Él no contestó. No se sentía un héroe. Podía hacerlo y lo quería hacer, punto.

A los primeros albores del amanecer un prisionero pasó a retirar la caja bien sellada y partió rumbo a Birkenau. Si los alemanes hubieran preguntado qué había adentro, bastaba contestar que contenía materiales para un servicio fotográfico por parte del Servicio de Identificación. Había riesgos, pero Brasse había entendido que la resistencia en el campo se movía con apoyos cada vez más consistentes.

Todo salió bien. Por la tarde regresaron la caja con el tripié que Walter había usado para fotografiar a las prisioneras y Brasse se puso de inmediato a revelar las tomas, que esta vez resultaron perfectas.

Este éxito lo animó. Después de haberse expuesto proporcionando información sobre los billetes falsos y los enlistados en los cuerpos especiales, ésta fue la primera vez que participaba directamente en una acción dentro del campo. ¡Y fue una acción en la que él contribuyó a preparar!

En las siguientes semanas, falsificar documentos para prisioneros listos para la fuga fue mucho más sencillo y seguro. Los alemanes lograron reclutar y sacar a cada vez más voluntarios para sus brigadas contra la resistencia, asociales y prisioneros comunes alemanes, pero también polacos dispuestos a colaborar con tal de salvarse. Las noticias se filtraban, la guerra avanzaba hacia el campo, se decía, y muchos vivían en el terror, convencidos de que los alemanes nunca querrían dejar Auschwitz intacta en manos del enemigo. Pero sobre todo se estaba difundiendo la convicción de que, como fueran las cosas, los nazis no abandonarían el trabajo de exterminio a la mitad. Entonces era mejor salvarse, con cualquier pretexto. Por eso el Servicio de Identificación trabajaba horas extras, porque seguía aumentando el número de quienes se enlistaban con tal de salir lo antes posible. Se multiplicaban las visitas secretas de *Kapos* y prisioneros en salida, que iban a tomarse la foto, se aseguraban un documento de las ss y luego no aparecían en ninguna lista oficial. Entonces no era difícil meter entre esas caras feas de salida las fotos de hombres útiles a la resistencia, a quienes luego el movimiento clandestino se encargaba de proporcionar nuevos documentos falsos, una vez usados los que Brasse les entregaba para salir sin llamar la atención.

Obviamente ésta también era una acción muy útil, pero para Brasse y sus compañeros no conllevaba casi ningún riesgo.

En un momento dado le propusieron huir a él también. Pero no fue la resistencia quien se lo propuso, ahora él era útil ahí.

La oferta le llegó de un amigo de Katowice, uno que conocía desde antes de la guerra. Una mañana fue a sacarse la foto para enlistarse en la *Wehrmacht*. Estaba feliz, como si hubiera ganado un

premio de la lotería. Ya tenía el uniforme y era evidente que sentía la vida en el bolsillo. Se reconocieron de inmediato.

—¡Wilhelm! ¡Sabía que estabas aquí!

Brasse estaba apenado.

—Hola… ¿cómo estás?

—¿Que cómo estoy? Salgo, así estoy.

—¿Vas a combatir para ellos?

El otro no se inmutó.

—Dije que salgo. Luego de alguna manera me las arreglaré.

Sí, debió admitir que era lógico. Por eso el otro insistió.

—¿Y tú? ¿Estás tan loco como para quedarte? En el próximo invierno llegarán los rusos, pero tú ya no estarás vivo para verlos. Los alemanes no te lo van a permitir, ¿no crees?

Silencio.

—¡Muévete tú también! ¡Ahora mismo! ¡Enlístate! Además tienes padre ario.

El fotógrafo miró fijo al amigo. ¿Acaso lo había enviado Walter para hacer el último intento de convencerlo de declararse alemán?

—Así, quédate inmóvil —dijo, continuando su trabajo.

El soldado calló sólo durante la toma.

—¿Entonces? Decídete. Podríamos partir juntos, ¿no?

Brasse no titubeó, aunque no quería mirar a los ojos al amigo de antes mientras le decía que le daba vergüenza.

—No, gracias. Soy polaco. Moriré como polaco.

Sin embargo, el otro no se alteró. Sólo bajó un poco la voz.

—Entonces huye, Wilhelm. Hazte un documento falso y sólo finge salir con nosotros. Huye. Querrás intentar al menos eso, ¿no?

Pero al respecto Brasse tenía las ideas más claras que su compañero.

—Tengo a mi madre y a mis hermanos, en Żywiec. Hasta ahora no los han tocado, creo. Pero cuando esos siete huyeron de las cocinas, el verano del año pasado… ¿Recuerdas?

—Sí, me acuerdo. Ya no regresaron, ¿verdad? Lo lograron. Imagínate tú, ahora, con un documento…

—¡Cállate, no sabes nada! —lo interrumpió el fotógrafo, casi con rabia—. Hace dos meses aquí murió la madre de uno de ellos, a quien conocía desde antes de la guerra. El hijo no regresó, pero fueron por ella, y resistió muy poco. Eso no le va a pasar a mi familia, ¿entiendes? ¡Y tú ten cuidado con la tuya!

De pronto el amigo perdió todo su buen humor. Se había ilusionado con poder aprovecharse de las circunstancias una vez afuera. En cambio, salió del bloque 26 hundido en sombríos pensamientos. Brasse no estaba contento de ello, pero sabía que había hecho lo correcto. A decir verdad, todos lo necesitaban ahora. No podían seguir engañándose.

El día final, quizá el día del juicio, se acercaba.

Después de ese encuentro retomó su vida de siempre, al menos aparentemente. Pero aprovechó cada ocasión para hacer algo bueno mientras estaba a tiempo.

En las primeras semanas de septiembre logró enviar afuera del campo las primeras fotos de prisioneros y torturas que él había sacado. Era como un mensaje cerrado en una botella y entregado al mar. ¿A alguien le interesaban esas tomas? ¿Acaso había alguien, allá afuera, que podía hacer algo por ellos? ¿Había alguien que, ante la evidencia, pudiera detener o al menos ralentizar la llegada de nuevos trenes cada día?

No tenía respuestas. Pero lo hizo igualmente. La fotografía había sido su ancla de salvación. Ahora podía ser su arma.

6

Brasse se agarraba el vientre con los brazos y mostraba todos los signos de un malestar en aumento.

Nunca lo había hecho, nunca se había enfermado y nunca había fingido sentirse mal, las eventuales ventajas de una hospitalización en el bloque 20 no superaban los privilegios de su vida en el bloque 26, mientras que mostrarse débil y perder hasta un día de trabajo significaba acabar *ipso facto* en la lista de los prisioneros eliminables.

Sin embargo, ese día parecía no lograr mantenerse de pie y los primeros en creerle fueron sus mismos compañeros.

—¿Qué te sucede?

Stanisław estaba impresionado. Consideraba a Brasse una roca, en todos los sentidos, y no concebía verlo sufrir.

A él le dio gusto suscitar esa impresión.

—Tengo que ir con el médico ahora mismo. Tengo unas punzadas en el intestino…

Como había previsto, poco después entró Walter y fueron justo sus compañeros quienes le hablaron de él.

—*Herr* Brasse se siente muy mal —le avisaron preocupados.

El suboficial frunció el ceño, pero se dirigió al fotógrafo con cierta gentileza.

—¿Qué le sucede?

Él levantó la mirada de la mesa de trabajo, donde había quedado sentado con el aire de quien quiere cumplir con su deber hasta el último momento.

—Tengo malestar en el estómago, señor. Unas terribles punzadas.

—¿Terminó el trabajo que le encargué?

El alemán no podía no pensar en sus urgencias antes que en el prisionero.

Brasse indicó con un gesto del mentón una carpeta apoyada en una esquina. Walter la abrió y examinó las impresiones que el fotógrafo había preparado para él con la máxima urgencia, trabajando hasta muy entrada la noche. Eran una serie de volantes, firmados por el Comando del Ejército Patriótico, la más importante organización de la resistencia polaca en el país. La firma y los símbolos que acompañaban cada volante eran auténticos, pero el texto lo habían escrito las ss. Esos volantes anunciaban a la población noticias falsas: que las tropas soviéticas habían sido replegadas por los alemanes con graves pérdidas; que la misma resistencia invitaba a suspender toda actividad contra los ocupantes en espera de mejores momentos; que algunos jefes de la resistencia habían sido arrestados; que se estaban llevando a cabo negociaciones para un armisticio entre Alemania y Unión Soviética, en vista de un acuerdo como el de 1939.

Walter estaba satisfecho. Como siempre, la orden de la Oficina Política estaba por ejecutarse de prisa y a la perfección. De los negativos de ese falso volante, que él enviaría inmediatamente a la ciudad, se podían hacer planchas para imprimir en pocos días miles de copias para distribuir en todo el país, creando confusión y obstaculizando la acción de los rebeldes.

Brasse había acatado las órdenes, pero también se había dado cuenta de las graves consecuencias de su colaboración. Por eso se apretaba la panza, se había metido en los pantalones otras tantas copias de los volantes, que quería hacer llegar rápidamente a

Stanisław Kłodziński, el asistente médico que desde hacía unas semanas era su contacto con la resistencia.

El fotógrafo emitió un gemido contenido.

Walter lo miró. Era el momento de cuidar a su valioso colaborador.

—No se quede aquí sufriendo, Brasse. Vaya al bloque 20 y pida que le den algo, diga que yo lo mando. ¿Puede hacerlo solo?

Brasse se levantó, no muy a prisa y siempre teniendo una mano en la panza.

—Sí, *Herr* Walter, puedo, con su permiso.

—Vaya, vaya. Y trate de volver antes del mediodía. Podría tener más de estos documentos. Confío sólo en usted.

El polaco asintió con la cabeza, mostrando en el rostro la preocupación por la repentina indisposición, aunada al sentido del deber.

Cuando llegó al bloque 20, preguntó por Kłodziński. Le dijeron que no estaba, había salido con otro médico para atender unas urgencias en el bloque 14. El médico alemán que encontró delante de sí lo apremió con sus preguntas.

—¿Le duele? ¿Desde cuándo? ¿Con qué regularidad se presentan las punzadas de dolor?

Él respondió vagamente, trató de minimizar. Dijo que el asistente Kłodziński ya lo había ayudado en el pasado, dándole alguna medicina. Luego se arrepintió por esa insistencia, no debía llamar demasiado la atención sobre el joven estudiante polaco.

El alemán se impacientó. Si hubiera sido un prisionero normal, lo habría corrido a patadas sin perder más tiempo. Pero alguien al servicio de la Oficina Política y tan robusto debía ser un elemento preciado. Por eso no desistió.

—Olvide a Kłodziński, yo puedo ayudarlo. Desvístase y recuéstese aquí. —Le indicó una camilla cubierta por una sábana sucia—. Para entender si los dolores son causados por algo importante tengo que tocarle bien el vientre.

Brasse palideció.

—Tengo… ¿tengo que desvestirme?

—¡Claro! ¿Qué le pasa? ¡Apúrese!

Había varios testigos alrededor. Otro médico y enfermeros. Incluso algún enfermo había volteado la cabeza hacia ellos.

—Yo… yo… —balbuceó Brasse— nunca me he… no quisiera…

El alemán hizo un gesto de enfado. Luego su rostro se iluminó por una repentina intuición. Se acercó al polaco y bajó la voz.

—Usted es judío y nunca lo ha declarado, ¿verdad?

Brasse asintió con decisión.

—Sí, por favor, yo… *Herr* Walter me considera un colaborador indispensable, llevo cuatro años trabajando en el *Erkennungsdienst*. Siempre he acatado las órdenes.

—Cálmese, sólo le haré un breve examen —intentó tranquilizarlo el médico.

Sin embargo, él se retrajo y alzó la voz, para llamar aún más la atención.

—¿Pero los demás? ¡No estamos solos, *Herr Doktor*!

Mientras tanto dio un paso hacia atrás, hacia la salida.

El médico miró a su alrededor. Miradas curiosas se cruzaron con la suya. Se giró otra vez hacia el fotógrafo, pero ya no lo tenía enfrente.

Brasse había salido y se encaminó a paso expedito hacia su bloque. Aún temblaba por el susto. Debía reconocer que como miembro de la resistencia no era muy diestro. Se esforzó por calmarse, dominar sus pensamientos. No podía volver de inmediato al bloque 20, pero podía quedarse en los alrededores mientras el pretexto de estar enfermo lo cubriera con sus superiores del Servicio de Identificación. Se detuvo. Sí, podía lograrlo, sólo debía tener cuidado.

Volvió sobre sus pasos y, al llegar cerca del bloque hospital, empezó a dar vueltas a su alrededor, siempre fingiendo ser un prisionero empeñado en un servicio importante. Si algún guardia o *Kapo* lo hubiera interrogado, podía decir quién era y que se

encontraba por esos rumbos porque tenía que ir a consulta con un doctor.

Siguió caminando un rato sin jamás perder de vista el bloque donde Kłodziński tarde o temprano debería regresar.

Miradas de hombres demasiado cansados y débiles como para preguntarse por él apenas lo alcanzaban. Equipos de trabajo pasaron a su lado sin demasiada convicción. Tras la primera media hora, empezó a entender que el ritmo de las actividades habituales parecía ralentizado. Era como si todos estuvieran en espera de nuevas disposiciones y, mientras tanto, la vigilancia y las vejaciones sobre los prisioneros estuvieran temporalmente suspendidas.

Debía ser sólo una impresión suya, se dijo. De todos modos nunca dejó de mirar a sus espaldas y de tratar de pasar lo más inadvertido posible.

Por fin vio al asistente médico polaco ir hacia el bloque 20. Para su suerte, el joven tenía consigo una bolsa. Lentamente, sin mostrar que por fin había encontrado al hombre que podía rescatarlo de un grave apuro, Brasse se hizo notar.

Kłodziński lo vio y pareció comprender de inmediato que había una novedad. Pero tampoco apresuró el paso, ni cambió de dirección.

Se encontraron como por casualidad.

—Tengo unos falsos volantes de la resistencia —dijo el fotógrafo, siempre apretándose la panza.

—¿Falsos volantes? ¿Y qué dicen?

—Que la guerra de los alemanes va bien, pero sobre todo que los rusos están listos una vez más para ponerse de acuerdo con ellos.

Kłodziński sonrió seguro de sí.

—Las ss están disparando sus últimos balazos. No sé quién podría creer una mentira tan grande…

—¿Por qué? A mí no me parece tan improbable.

Brasse se sentía casi ofendido de que el otro le restara importancia a un asunto por el cual él se había arriesgado tanto.

El asistente se puso serio. Miró a su alrededor y no notó ninguna presencia peligrosa. Luego se acercó al fotógrafo, puso la bolsa en el suelo, le levantó una orilla de la chaqueta del uniforme de prisionero y empezó a tocarle el vientre, como si fuera una consulta improvisada. Mientras tanto, siempre mirando a su alrededor, comenzó a hablar otra vez.

—Se acabó. Brasse. Ya no habrá ningún acuerdo entre rusos y alemanes. Los rusos avanzan, están ganando. Pronto llegarán aquí. Es cuestión de semanas. No pasaremos otro invierno aquí, nos trasladarán antes. Pero los rusos no se detendrán. Ya pueden llegar hasta Berlín. Entonces no están interesados en ninguna partición. Más bien, esta vez están interesados en reconquistar toda Polonia. Quizá hasta deberemos combatir contra ellos, cuando los alemanes se hayan ido. Siempre y cuando logremos salvarnos.

Esas frases confusas, esos fragmentos de noticias mezclados con valoraciones, quizá con propaganda, dejaron a Brasse boquiabierto. Quien los hubiera visto, pasando por ahí, habría podido pensar que el prisionero al que visitaban realmente se sentía mal.

Un instante después los volantes se deslizaron de prisa en la bolsa que quedó abierta en el suelo y que Kłodziński cerró enseguida. Luego el asistente se puso de pie y despidió al fotógrafo con una palmada en el hombro.

—Yo me encargo de los volantes. Gracias, no lo olvidaremos. Si los alemanes imprimen otros, trata de hacérmelos llegar. Estos saldrán de aquí esta noche a más tardar y llegarán a Varsovia en un par de días. La panza está bien. ¡Sólo trata de no indigestarte en el bloque 25!

Tenía ánimo de bromear. Brasse notó en su mirada el buen humor más sincero. Y era esa visión lo que lo desconcertaba más que las palabras y las promesas.

Se despidieron. El fotógrafo, totalmente aliviado, se dirigió hacia el laboratorio.

En la puerta lo esperaba Walter, con el uniforme impecable, los brazos cruzados en la actitud del patrón que se asegura de que

sus empleados no le den problemas. Ya de lejos Brasse le hizo un ademán indicando que todo estaba en orden.

Al ver la cara satisfecha del *Oberscharführer*, concentrado totalmente en su elevada misión, era imposible tomar por buenas las afirmaciones de Kłodziński. Era mediados de otoño y él hablaba abiertamente de traslado, quizá del fin de la reclusión dentro de unas semanas, antes del invierno. ¡Un milagro!

Sin embargo, el asistente médico estaba en contacto con el exterior...

—¿Todo bien?

El alemán mostraba preocupación.

—Todo bien —confirmó él. Casi se puso espontáneamente firme. Y comprendió que, después de todos esos años de servicio, el campo le había entrado en la carne. El pensamiento lo golpeó como una revelación repentina. Walter estaba listo para darle nuevas órdenes y él estaba listo para obedecer, porque era a lo que estaba acostumbrado. Y esto, por absurdo que fuera, lo tranquilizaba, le garantizaba puntos seguros de referencia. Lo demás era desconocido. Era un futuro en el cual no lograba pensar porque por demasiado tiempo se había negado a pensar en el futuro.

—Tengo otros volantes que preparar —comunicó el suboficial. Era evidente que el arma de la propaganda le daba al alemán una nueva certeza de inminente victoria. ¿Se lo creía? Era imposible establecerlo. Era imposible entender, una vez más, hasta dónde llegaba el sueño y dónde la realidad.

Brasse tuvo un escalofrío y se apresuró a entrar.

—Me pongo a trabajar ahora mismo, *Herr Oberscharführer*.

En cuanto entró, el frío lo abandonó. Sabía que ya no renunciaría a colaborar con la resistencia. Pero, mientras tanto, estaba también listo para enfrentar su quinto invierno en el campo.

7

Ya era diciembre. Diciembre de 1944. Quizá los amigos de la resistencia habían tenido buenas razones para pensar, ya tres o cuatro meses atrás, que pronto la guerra terminaría, que los rusos estaban cerca, que liberarían Auschwitz antes del invierno. Sin embargo, las semanas transcurrían como siempre y los alemanes se comportaban como si dispusieran de todo el tiempo. El tiempo para matar a los judíos y a los presos políticos que aún llegaban; el tiempo para asegurarse de que los prisioneros reservados para nuevos experimentos médicos, niños gemelos o muchachas con ojos de diferente color, estuvieran bien encerrados en los subterráneos del bloque que les reservaban y el tiempo para matar al *Oberkapo* Rudolf Friemel, el joven esposo de Margarita Ferrer, protagonista más de un año antes del increíble día de fiesta que Brasse había inmortalizado con las mejores fotos de boda que se pudieran obtener en el campo.

Se habían hecho amigos, él y Friemel. El austriaco, comunista, enemigo desde siempre de los fascistas y de Hitler, había ocupado una buena posición al interior del campo y siempre hizo por los demás mucho más de lo que Brasse jamás hubiera esperado poder hacer. Siempre estaba dispuesto a encontrar, para un prisionero desesperado, un lugar seguro en su taller, donde se reparaban los vehículos automotores. Había sido muy activo en el apoyo a la resistencia y tenía contactos con el exterior que el fotógrafo polaco

ni se imaginaba que se pudieran tener. Decía que había bandas de rebeldes que se movían incluso en las cercanías de Auschwitz.

Debió haber esperado por ellas, para convencerse de intentar la fuga con otro austriaco y un polaco. Brasse no había podido hablar con él de este intento. Probablemente habría intentado desalentarlo, le habría dicho que tuviera paciencia, que esperara un poco más. También en caso de que hubiera llegado la orden de desalojar el campo y de eliminar al mayor número de prisioneros posible, la ayuda de Friemel habría sido valiosa para los alemanes en fuga. Habría podido salvarse mucho más fácilmente que tantos otros desesperados ya en las últimas, sombras de hombres que pesaban treinta kilos y ya ni se levantaban de los catres. A algunos de ellos se los llevaban vivos, en estado de extrema debilidad por el hambre y la sed, y los quemaban así, en las pilas de cadáveres o en los hornos crematorios atascados.

Pero Friemel no pudo esperar más.

¿Huyó porque había descubierto algo que los demás no sabían? ¿Se había enterado de que los alemanes querían bombardear el campo, incendiarlo, destruirlo con alguna poderosa arma con todos los prisioneros dentro? Se lo preguntaban todos, incluso Brasse.

Eran preguntas tormentosas a las que nadie jamás contestaría.

Fusilaron a Friemel el 30 de diciembre, junto con el otro austriaco y el polaco. Los testigos del fusilamiento contaron que, justo antes de la orden de abrir fuego, él gritó fuerte:

—¡Larga vida a Austria! ¡Larga vida a Austria! ¡Viva la libertad!

También el polaco gritó: «¡Larga vida a Polonia!».

A la hora de morir, pues, Friemel pensó en la patria, la libertad, el futuro de la humanidad. No pensó en Margarita ni en su hijo. O tal vez ese pensamiento, el más preciado, se lo guardó para sí. Para casarse con él, ella fue hasta Auschwitz y así vio el campo. Y aunque había sido un día festivo, aunque el novio y Brasse, su testigo, vestían de civiles, ella debió entender en qué horror había ido a dar el hombre que adoraba.

En Auschwitz, por una noche, se habían amado.

Ahora Brasse lo sabía, si hubiera sobrevivido lo podría testimoniar, lo podría gritar, también en Auschwitz había habido amor. Cualquier forma de amor, el enamoramiento entre un hombre y una mujer, el sacrificio de sí mismo para salvar a otro prisionero, la amistad sincera y leal, el amor patrio. La espera de un mundo mejor para todos.

Entre los compañeros, en el bloque 26, comentaron la muerte de Friemel, después de su fuga insensata, más de lo acostumbrado. Querían al *Kapo* más justo y valiente que hubieran conocido. Y, aunque no lo decían, todos pensaban que la suya podía haber sido una de las últimas ejecuciones de un potencial fugitivo.

Había uno nuevo entre ellos. Se llamaba Bronisław Jureczek. Brasse había hecho lo posible por ayudarlo y ahora estaba ahí. Una vez dentro del grupo del *Erkennungsdienst*, probablemente había esperado ya estar a salvo, pero ahora descubría que nadie jamás estaba a salvo en el infierno del campo.

Brasse se atormentaba. Friemel había combatido por un mundo mejor y logró incluso hacer a Auschwitz un poco mejor. Y ahora había muerto. ¿Le iría mejor a su lejano hijo?

Fue a recoger las fotos de la boda y el retrato de la familia Friemel. Se quedó mirando a escondidas la imagen de los tres por varios minutos. Margarita miraba sonriente al pequeño Edi. Rudolf en cambio, también sonriente miraba el objetivo, como para infundir valor a quien lo observara. Edi era el único que no sonreía, miraba afuera del campo con el aire preocupado del niño al que los adultos no lograron engañar. Del inocente que sabe la verdad. Sus ojos tensos, mirando al exterior, decían que, aunque en el día de la boda todos se esforzaban por hacer fiesta, él esperaba lo peor. Decía: «aquí van a matar a mi papá. Y mi mamá dejará por siempre de sonreír».

Ahora que Rudolf había muerto, esa foto era definitiva, irremediablemente triste. De una tristeza infinita.

Sin embargo, Brasse ya había decidido que también esa imagen debía salvarse. No permitiría que el justo Rudolf, el hombre que

habría podido ignorar a los demás y en cambio había ayudado a muchos, desapareciera para siempre como si no hubiera existido.

Edi tendría la foto de su hermoso papá. Algún día miraría el rostro bueno de ese hombre íntegro y en esa sonrisa encontraría fuerza contra todo y contra todos.

Acarició la foto, verificó la integridad del negativo. Volvió a meter todo con cuidado en la robusta carpeta que había que poner a lado de las otras, con miles y miles de imágenes de hombres y mujeres que realmente habían existido.

Dependía de él.

«Estoy listo», se dijo.

No quedaba más que esperar el momento.

—Ésta también está lista, *Herr Oberscharführer*.

Al mostrar al suboficial la pesada caja de madera, preparada según sus órdenes y ahora sellada de modo que no hubiera duda sobre su contenido estrictamente reservado, Brasse y Jureczek se intercambiaron una mirada rapidísima, pero sus rostros permanecieron impasibles. Habían llenado cada espacio con todas las fotos, todos los negativos y todas las películas de filmaciones que concernían a la eliminación de prisioneros de guerra rusos. La mayor parte de ese tipo particular de documentos normalmente se enviaba fuera del campo para el revelado, pero Walter mismo, que había tomado y grabado ese material, desde hacía días se preocupaba porque no quedara ahí ningún rastro de esa fechoría. Estaba claro que los alemanes temían la llegada de los rusos y hacían desaparecer, antes que nada, las evidencias que les concernían.

Brasse estaba asqueado. Sus superiores no parecían preocupados por las fotos de prisioneros judíos, polacos o de otros países ocupados, por las imágenes de los experimentos de Mengele, por casi todos los negativos con los retratos de las ss. Aún no, por lo menos.

Sus verdugos sólo mostraban temer la venganza de los más fuertes, de los próximos vencedores. Las víctimas civiles, cuyas cenizas se esparcían en el viento a través de las chimeneas de los hornos crematorios, parecían no tener a nadie que se preocupara

por ellas, que exigiera justicia para ellas. Los nazis habían considerado a millones de personas como nulidades, seres abandonados por Dios y los seres humanos, y como tales les habían tratado, convencidos de su propia impunidad absoluta. Y seguían haciéndolo.

Eran las fotos de estos inocentes fácilmente olvidables lo que ahora Brasse y sus compañeros custodiaban en el bloque 26.

Walter no se preocupó por verificar el contenido de la caja. Ya confiaba ciegamente en sus subordinados. Sobre todo en él, el fotógrafo polaco en obediente servicio desde hacía más de cuatro años. El *Oberscharführer* mandó llamar a dos soldados de las ss, quienes levantaron la preciada carga y lo miraron con aire interrogativo.

—Esto va con el resto del material de la Oficina Política que sale hoy.

Fingiéndose ocupado en uno de sus habituales trabajos, Brasse aguzó el oído para escuchar a dónde era enviado el material, pero su esfuerzo fue inútil.

Arriba de él, colgado en la pared, el calendario marcaba el 15 de enero de 1945. Para casi todos los prisioneros del campo en esos días no estaba sucediendo nada nuevo, los mismos servicios de siempre, otras ejecuciones de los más débiles, las acostumbradas escasas reparticiones de comida. Pero en el *Erkennungsdienst* ya no había dudas de que la llegada de los rusos estaba cerca.

Cerca, mas no inminente. O al menos así parecía.

Anocheció. Salieron como de costumbre para el pase de lista del final del día. Se dispusieron en fila, en el frío, moviendo los dedos de los pies en los zapatos rotos para evitar congelarse. Respondieron todos a la llamada, bajo la mirada de los miembros de las ss, quienes se veían tranquilos y dueños de la situación.

Luego, en cuanto recibieron la orden de romper filas, Brasse fue sorprendido como los demás por el estruendo de un motor que se acercaba a la explanada. Todos volvieron la mirada en esa dirección y él fue el primero en reconocer a Walter manejando

una motocicleta. El alemán avanzó entre los prisioneros que se dispersaron para abrirle paso y se dirigió hacia el polaco. Cuando estuvo cerca de él frenó, derrapando en el terreno helado, y para superar el fragor del motor casi tuvo que gritar.

—¡Brasse! ¡Ivan está llegando!

El fotógrafo miró a su alrededor, temiendo que el alemán quisiera desahogarse con alguien al azar, los prisioneros se habían alejado de gran prisa y nadie podía escuchar esas palabras agitadas.

Sin embargo, el suboficial tenía otras preocupaciones por la cabeza. Estaba en pánico, como si una columna de soldados enemigos ya hubiera entrado al campo.

—¡Quema todas las fotos, los documentos, todo! ¡Todo! ¡Hazlo ahora mismo!

Brasse se quedó boquiabierto.

Estaba ocurriendo, así, de repente.

Su jefe no esperó ninguna respuesta, ya estaba acelerando para rodear al polaco y huir.

Al rozarlo, le gritó en el oído.

—Volveré mañana por la mañana para asegurar que todo haya quedado en ceniza, ¿entendiste?

Él asintió y el otro se esfumó en la oscuridad y el hielo.

En pocos instantes cayó el silencio. Los últimos prisioneros desaparecieron detrás de las barracas, unos por un lado, otros por el otro lado.

Sólo Jureczek se detuvo a unos diez metros y lo miraba curioso.

Brasse se despabiló, alcanzó a su compañero y le informó de la orden que había recibido.

—Vamos —dijo—. ¡Manos a la obra!

Corrieron al bloque 26. Se precipitaron dentro y de inmediato empezaron a vaciar el armario. Echaron sobre la mesa de trabajo en desorden los paquetes de negativos y las películas. Walter dijo que quemaran todo. Brasse echó un vistazo a la estufa, la preciada, vital compañera de aquellos terribles días de invierno. Abrió la

portezuela y vio que adentro no había fuego, nada más ceniza que cubría unas cuantas brasas incandescentes. Era de noche, como siempre, para no desperdiciar madera, alimentaban la estufa sólo de día.

El fotógrafo no vaciló. Era como si sintiera encima la mirada de Walter. Sin embargo, una voz dentro de él, lista desde hacía tiempo, comenzaba a manifestarse, tomaba el ritmo de su respiración jadeante. Era como el tictac de una bomba de relojería que parecía crecer conforme se aproximaba la detonación.

Era el momento adecuado para su hazaña. No había preparado ningún plan, pero la suerte lo estaba asistiendo.

En un instante supo qué debía hacer.

—¡Adentro! —ordenó—. ¡Adentro todo junto!

Metieron los paquetes de negativos en la estufa. Uno, dos, tres. Siguieron hasta que se llenó. Jureczek acataba la orden, pero, mientras tanto, miraba a Brasse con los ojos desorbitados.

—¡Pero Wilhelm, son demasiados, todos juntos! ¡Además no hay fuego! Debemos encontrar algo de gasolina. Pidámosla a las ss, nos la darán.

El fotógrafo miró a su compañero con ojos llenos de determinación.

—¡Continúa! Sólo debemos mostrar que intentamos acatar la orden. ¡Continúa!

Las películas no se quemaban. Por acá y por allá aparecía en ellas sólo alguna mancha debido al calor. Más que nada, se ensuciaban de ceniza y eso era todo.

—¡Es material no inflamable! —constató Jureczek.

Quizá no lo sabía, tal vez lo había olvidado. Pero ahora el pobre diablo estaba realmente asustado.

Brasse no le hizo caso. Examinaba con rapidísimas miradas las cientos de tomas dispuestas en desorden en la mesa. Hombres, mujeres, muchachas destinadas a los experimentos médicos, junto a los rostros limpios y ordenados de las ss en uniforme. En un instante se le vino a la mente todo, años de reclusión y de servicio

pasaron frente a él. Estaban ahí, bajo su mirada. Comprendió que podría contar la historia de cada una de las fotos, y esto lo llenó de una energía que jamás había sentido tan fuerte.

«Podría morir mañana por la mañana», se dijo. «¡Pero ellas no, ellas no!».

Y enseguida, sin titubear, se precipitó hacia la estufa y empezó a sacar lo que hasta un momento antes habían metido en ella con tanta insistencia.

Jureczek se retrajo aterrorizado.

—¿Qué haces? Wilhelm, ¿qué haces?

Él dirigió al compañero una sonrisa exaltada.

—Vete, ahora. Basto yo... ¡Yo recibí la orden!

Y mientras hablaba así, soplaba fuerte en las películas, quitando con las yemas de los dedos la ceniza caliente.

—Respondo yo a Walter, mañana —agregó, intentando calmarse—. ¿Ves? Tienen unas manchas por el calor. En cuanto empiece otra vez a razonar, ese bastardo entenderá que no pude destruir nada. Él también sabe que no se pueden quemar. Mañana por la mañana se calmará y se acordará de ello.

Sin embargo, Jureczek no se alejó. Se quedó mirando incrédulo a su compañero más experto, que en un momento dado empezó incluso a usar agua para quitar la ceniza de las imágenes. Luego, mecánicamente, comprendiendo poco a poco lo que estaba ocurriendo, empezó a ayudar al fotógrafo a limpiar todo. Mientras trabajaban, su corazón se detuvo dos veces, delante del bloque pasó un medio motorizado, luego otro. Las luces de los vehículos atravesaron la habitación, pero ninguno de ellos bajó la velocidad. Ya era evidente que Brasse estaba poniendo todo en su lugar. Incluso empezó a recomponer los paquetes.

Jureczek tuvo una idea.

—¡No, así no! Escucha, esparzamos las fotos por todo el laboratorio. Dispersémoslas. Escondámoslas. ¡Si tenemos que abandonar de prisa el campo, nadie tendrá el tiempo de buscarlas y recogerlas todas!

El fotógrafo agradeció al amigo con una mirada de entendimiento. Había entendido el punto, Jureczek quería ayudarlo. Se alegró de ello. Y la suya era una buena idea.

Esparcieron negativos, películas, fotos impresas, por doquier, arriba y abajo de las mesas, dentro de los muebles, en la esquina secreta donde siempre habían escondido las provisiones de comida y cigarros. Arreglaron todo como si en el intento de destruir se hubieran confundido, como si hubieran caído en el pánico total ellos también.

Finalmente se hallaron sumergidos en el silencio. Y llenos de miedo.

—Mañana por la mañana Walter nos meterá un balazo en la cabeza —dijo Jureczek. Lo dijo como si fuera una certeza, como si estuviera pronunciando su propia sentencia de muerte.

En cambio, Brasse sonreía, parecía calmo, incluso sereno.

—No. Mañana por la mañana sólo yo estaré aquí. Walter está aterrorizado. Si quiere desquitarse con alguien, se desquitará conmigo. Pero únicamente logrará obligarme a intentar otra vez lo que no logramos hacer esta noche. Y hasta ese momento las fotos estarán a salvo. Es lo que cuenta, ¿entiendes? ¡Hasta el último momento!

Cerraron con llave y salieron. Luego Brasse tuvo dudas.

—Podemos cerrar la puerta del laboratorio con sillas, muebles, archiveros. Diré que pensé que los rusos ya estaban entrando y que ése era el único modo para retrasar su entrada al bloque… En cambio, será Walter quien no tendrá tiempo que perder, y deberá dejar todo tal como está.

Regresaron y atrancaron todo. Transformaron el laboratorio en una celda sellada que contenía su tesoro de vivos y muertos en espera de nuevas miradas.

Finalmente, jadeando por la prisa, el frío y el miedo, entraron al bloque 25.

Los otros los interrogaron con sus miradas tensas. Nadie lograba dormir.

Comentaron durante toda la noche la orden de Walter, su miedo, su prisa. Las horas transcurrían lentas, interminables, sin ninguna certeza. Nunca se habían sentido tan encerrados. Se aventuraron afuera varias veces, desafiando el toque de queda. Vieron que la guardia alemana seguía atenta, como siempre. Por eso no entendían por qué Walter se había espantado tanto.

Esperaron llenos de ansia. En varias ocasiones se pusieron de pie al oír, o creer escuchar, unos fragores, unos golpes, el estruendo lejano de un motor. ¿Un camión? ¿Una motocicleta? ¿Un avión?

De repente un grito, un «¡alto!» en plena noche, un disparo, perros ladrando. Alguien no resistió la tensión e intentó huir.

Luego regresó el silencio. Segundos, minutos, horas. No creyeron que amanecería. A Brasse, torturado por la espera y la idea de su loco intento, le vino incluso a la mente que tal vez el fin del campo con todos sus increíbles horrores era el fin del mundo.

Finalmente llegaron la luz y el sonido del despertador, el mismo despertador de cada mañana, desde hacía años. Ese día lo escucharon asustados.

Salieron. Vieron a los demás prisioneros encaminarse al pase de lista, mirando prudentes a su alrededor. Pocos habían dormido.

Ellos también se alinearon, contestaron al llamado.

Luego Brasse, que había convencido a Jureczek y a los demás de tardarse en el bloque 25, se encaminó solo hacia el *Erkennungsdienst*. Llegó al bloque 26 como cada mañana, pero en vez de entrar se sentó en los escalones frente a la entrada. Hacía mucho frío, pero él ya no sentía nada. Estaba listo para morir frente a la puerta que sellaba ese pequeño santuario de la memoria.

El campo se animaba. Resonaban órdenes secas, los gritos de algún *Kapo* con intenciones de recordar a sus subalternos que Auschwitz aún existía y que nadie debía creer los rumores de oficiales en fuga.

Los minutos pasaban. Ni Walter ni su subalterno Hofmann se aparecían.

Transcurrió media hora. El fotógrafo se quedó ahí, sin pensar en nada. Había dejado de imaginar la escena de Walter que llegaba jadeante, quizá en compañía de un par de ss, y le preguntaba si había destruido todo, y luego le pedía entrar y veía las fotos esparcidas por doquier, los negativos apenas rozados por el fuego. Entonces se enfurecía, sacaba la pistola...

Brasse dejó casi enseguida de imaginar todo eso. Ya no pensaba en ello desde que comprendió que él, a pesar de cualquier cosa que ocurriera, no diría nada, hasta el final. No contestaría a ninguna pregunta, no susurraría ninguna excusa. Su silencio sería su adiós al mundo. «Callo, callaré por siempre, *Herr Oberscharführer*, ¡pero si de mí depende, estas miles de fotos hablarán por siempre!», pensó Brasse.

Pasó un ss, con el ceño fruncido, todo sumergido en sus propios pensamientos. No le hizo caso, ni siquiera lo vio.

Se asomó un pálido sol.

Brasse esperó toda la mañana. En varias ocasiones rechazó, a lo lejos con gestos decididos, a los compañeros que se asomaban temerosos desde la esquina del bloque 25, espiando cómo estaban las cosas.

Walter no llegó. Ya no llegó nadie.

El Servicio de Identificación se había acabado. Probablemente toda la Oficina Política había huido.

Después del mediodía, el fotógrafo se levantó y regresó con sus compañeros. Dejó la oficina cerrada y sellada y se unió a los demás, en espera de nuevas órdenes.

Ellos tampoco volvieron a entrar al laboratorio donde habían trabajado por años. En los días siguientes fueron involucrados en las operaciones de desalojo, entre gritos y confusión, voces contrastantes y terribles amenazas. Sin ya distinguirlos de los otros prisioneros, los unieron a uno de los grupos formados por quienes aún estaban en condición de marchar.

Partieron la mañana del 21. Se encaminaron hacia la reja de entrada. Dejaban Auschwitz sin saber a dónde irían.

Avanzando con los demás, Brasse logró lanzar una última mirada al bloque 26, aún sellado.

Era una mirada de despedida. Esperó que los rusos dieran buen uso a la memoria que, arriesgando su vida, les estaban entregando, y a través de ellos, a todo el mundo.

Sólo tenía consigo una foto: el retrato de su Baśka.

Iban hacia la vida y la libertad, tal vez.

Y quizá, en algún campo lejano, lo mismo le estaba ocurriendo también a ella.

EPÍLOGO

—¿A dónde va?

El soldado ruso cumplía con su tarea sin entusiasmo. Probablemente tampoco entendía por qué razón, ahora que Alemania se había rendido, se necesitaba seguir cuidando las espaldas como si un nuevo enemigo pudiera esconderse entre la gente común. Tendió la mano y recibió los papeles que, como era obligatorio, le entregaba el joven que acababa de bajar de un autobús de una de las primeras líneas de transporte reactivadas después de la guerra.

Los documentos de Brasse eran aquellos emitidos por las autoridades estadounidenses y luego la Cruz Roja. En el certificado de la Cruz Roja estaba escrito que se había registrado como ciudadano polaco en Katowice durante el mes de julio de 1945 y que provenía de Mauthausen.

El soldado leyó con atención el nombre de la ciudad austriaca, luego levantó la mirada y reconsideró al hombre que estaba frente a él con una pizca extra de respeto, debido al interés que ese nombre había suscitado en él.

Mauthausen era uno de los *lagers* que en aquel entonces empezaban a volverse famosos, uno de los malditos campos de concentración creados por los nazis.

Brasse entendió rápidamente, como ya se estaba acostumbrando, lo que pasaba por la cabeza del militar. Por suerte no aparecía en el documento el nombre de Auschwitz, de otra manera

habría tenido que contestar a un montón de preguntas curiosas e incrédulas sobre su experiencia como prisionero y sobre cómo se había salvado.

Sin dar tiempo al otro de pensar, respondió de inmediato a la pregunta.

—Voy a Cracovia, en la periferia, creo. Busco a una persona…

La ciudad se entreveía a espaldas del soldado.

—¿Tiene familiares allá? —preguntó él, devolviéndole los documentos y haciendo un ademán a sus compañeros del retén de dejar subir otra vez al autobús al civil que tenía enfrente.

—No, los míos están todos en Żywiec, yo vivo allá. Voy de visita con una persona que… que conocí durante la guerra.

—Bien, suba y mucha suerte.

Brasse aceptó el augurio con una sonrisa cordial. Sí, la necesitaba.

Cuando el autobús, que llevaba sólo a pasajeros que habían superado los controles, lo hubo llevado hasta el centro de Cracovia, se puso a pasear por las calles de la ciudad, disfrutando el espectáculo de una de las capitales históricas de Polonia, casi completamente ajena, caso bastante singular, a las terribles destrucciones de la guerra.

Habría podido alcanzar su meta rápidamente si hubiera querido, sabía que en esas semanas la gente que se encontraba por las calles estaba llena de las preocupaciones y las ansias típicas de un pueblo que vuelve a vivir de nuevo, pero también era gentil, incluso atenta, hacia los forasteros que merodeaban en busca de sus parientes, o que volvían a los barrios menos afortunados para luego descubrir que su casa ya no existía o estaba en peligro de derrumbe, a menudo irrecuperable, a veces saqueada por otros desdichados.

En cambio seguía prolongando su vagabundeo. Deseaba llegar a su destino, por supuesto, pero también tenía miedo de hacerlo, aunque no sabía exactamente por qué.

En el bolsillo, además de los documentos y poco dinero que le había dado su madre, traía un pedazo de papel con una dirección y una foto.

El retrato de Baśka.

Cracovia no distaba mucho de Żywiec. La dirección se la había dicho ella cuando se encontraban en el campo. Sólo podía esperar que aún estuviera viva, pero estaba seguro de que, en dado caso, en cuanto estuviera libre, correría a su casa.

Se había imaginado mil veces el reencuentro con ella. Eran días llenos de emociones, de abrazos inesperados, de lágrimas de alivio, de planes para el futuro, que de nada más pensar en ellos el alma parecía explotarle.

Llegó el mediodía. Gastó unas cuantas monedas para comprar un trozo de pan negro y algunas rebanadas de salami. Comió sentado en la banca de un hermoso parque. Tenía apetito y todo lo que lo rodeaba le hablaba de paz, seguridad, vida civil. Pero su estómago sufría la tensión que lo dominaba, la espera para una cita con la realidad que no se podía posponer más.

Frotó con las manos el último fragmento de pan y les dio de comer las migajas a las palomas. Un lujo impensable tan sólo tres meses antes: ser tan ricos, tan seguros de poder seguir comiendo, como para ofrecer comida a las aves.

«Basta», se dijo, «debo ir».

Se levantó, se armó de valor y empezó a preguntar por ahí con la dirección en la mano.

Una hora después estaba frente a una casa modesta pero intacta, en un barrio periférico. Se acercó con prudencia a la entrada. Tres escalones de piedra daban hacia una puerta verde que necesitaba una buena barnizada.

Al lado había más de un nombre escrito. Y también estaba, su corazón sintió un vuelco, el de la familia Tytoniak. Baśka era la abreviación de Stefańska, lo sabía, y sabía también que Stefańska era el nombre que ella les había dado a sus carceleros en vez de su verdadero nombre: Anna. Entonces Anna Tytoniak. Ahora, si ella estaba viva, ¿tenía que llamarla así?

No pensó en ello.

Ya no pensó en nada.

Tocó la puerta. Esperó. Luego tocó más fuerte. Tenía la impresión de que hacía tanto ruido que llamaría la atención de todo el barrio. Pero se entendió que era sólo su imaginación, la gente seguía pasando por la calle sin mirarlo.

Tocó una vez más.

Oyó unos pasos.

La puerta se abrió y ella apareció.

—¡Wilhelm!

Pronunció su nombre y se llevó una mano a la boca, los ojos desorbitados. Estaba sorprendida. No, espantada.

Él le sonrió incierto. El aspecto de su Baśka y su reacción lo habían desorientado. Ella estaba muy delgada, pálida, llevaba un viejo vestido desteñido y usaba el cabello recogido en una coleta que no le llegaba a los hombros. Tenía unos cabellos canos. Era Baśka, pero era como si hubieran pasado años desde la última vez que se habían visto.

—¿Puedo...?

Ella dijo que sí, lo dejó entrar y cuando estuvieron uno frente a la otra, lo miró con temor. Él sonrió una vez más, intentando hacerlo con energía, pero ella agachó la mirada y lo llevó a lo largo de un pasillo estrecho y oscuro.

Lo invitó a entrar a una salita limpia, en penumbra, quizá la habitación más arreglada de la casa. El joven oía a su alrededor un silencio irreal.

¿No había nadie? ¿Ella estaba sola?

No tuvo la fuerza de hacerle preguntas. Seguía mirándola, tratando de sonreír, pero algo en ella le quitaba el valor.

La muchacha se sentó en una silla, pero se quedó en el borde, con la espalda recta. Todavía lo miraba con una especie de temor, luego, a veces, llevaba la mano al cabello, casi para esconderlo, más que para arreglarlo.

—¿Por qué viniste? —susurró.

Era una pregunta obvia. Sin embargo, era la pregunta equivocada. Él lo supo de inmediato y en un instante vio dentro de ella.

¿Es posible, se dijo en un santiamén, que hubiera algo que explicar con palabras? Estaban vivos, pues. Estaban vivos y podían verse. Él había ido a verla tan pronto como había podido hacerlo.

Estúpidamente, de tan confundido que estaba, contestó con otra pregunta.

—¿Cómo dices?

Ella pareció irritarse.

—¿Por qué viniste?

¿Debía levantarse y abrazarla? No logró decidirse, sólo sabía que no podía ponerse a explicar sus pasos, sus sentimientos. Pero ella se quedaba callada, inmóvil, mirándolo como de lejos.

Él suspiró. Metió la mano en el bolsillo de la chaqueta, sacó la foto y se la dio.

—Quería darte esto.

Había soñado con hacer un gesto de amor mostrando a su novia de Auschwitz la prueba de sus pensamientos por ella, el signo de su memoria viva y llena de ternura que había sobrevivido con él durante tantos meses de horror. Pero mientras decía esas palabras y hacía ese gesto, mientras la imagen, pasando de una mano a otra, atravesaba la pequeña habitación, se sintió precipitar en un barranco. Una voz poderosa, dentro de él, le gritó que no, que se había equivocado en todo. Que ella estaba viva, sí, pero que justo por eso él le estaba regresando la muerte, el miedo… Y la foto, la foto…

Demasiado tarde.

Baśka agarró su imagen y la miró fijo. No dijo nada por un largo momento, un tiempo infinito.

Luego la rompió. En dos, cuatro, cien pedazos que finalmente dejó caer en el suelo.

—No me gusto en este retrato —dijo. Pero no lo dijo para disculparse por lo que había hecho. Era la verdad y punto.

Y luego se quedó callada, mirándolo ya sin ninguna emoción.

Él agachó la mirada y así fue obligado a mirar los fragmentos de su memoria esparcidos en la vieja alfombra decorosamente limpia.

Más tarde, atravesando solo, con paso expedito, las calles de la bella ciudad que volvía a nacer, se acordó de un viejo dicho que le había enseñado su tío, el pobre tío que habían matado allá.

«Recuérdate siempre que ni el buen Dios ni el mejor fotógrafo pueden jamás hacer completamente feliz a una mujer».

UNA HISTORIA VERDADERA

Los protagonistas

Wilhelm Brasse nació el 3 de diciembre de 1917 en la ciudad de
Żywiec, que en aquel entonces pertenecía al Imperio Austrohún-
garo y que se volvió polaca después de la Primera Guerra Mundial.
Su padre descendía de colonos austriacos, su madre era polaca.

En la segunda mitad de los años treinta aprendió fotografía en
Katowice, en un estudio dirigido por su tío. Katowice, en la región
de la Silesia polaca, era entonces una ciudad rica y cosmopolita,
habitada por alemanes, judíos y polacos.

En 1939, tras la invasión alemana de Polonia, el joven Brasse
fue interrogado en varias ocasiones por las ss. Se rehusó a jurar
fidelidad a Hitler y a enlistarse en la *Wehrmacht*. Afirmaba que se
sentía polaco. Un sentimiento que le había inspirado su madre.
Intentó la fuga hacia Hungría, con el objetivo de alcanzar al ejér-
cito polaco libre en Francia, pero fue capturado en la frontera, a
finales de marzo de 1940. Encarcelado por cinco meses, primero
en Sanok y luego en Tarnów, se rehusó una vez más a unirse a los
nazis. Entonces el 31 de agosto de 1940 fue deportado a Auschwitz,
donde entró con el número de matrícula 3444, como preso polí-
tico. De los 438 deportados presentes en su medio de trans-
porte, la mayoría murió en las primeras semanas de permanencia
en el *lager*.

El mismo Brasse padeció terriblemente los primeros me-
ses en el campo de concentración porque lo obligaron a trabajos

despiadados en condiciones de vida inhumanas. Fue empleado en la construcción de la calzada entre la estación y el horno crematorio, en la demolición de las casas embargadas a los polacos en los terrenos destinados a la expansión del campo, en el transporte de cadáveres del hospital del *lager* al horno crematorio. En pleno invierno de 1940-1941 logró encontrar un trabajo en las cocinas, donde llevaba cubos de madera repletos de papas de los pinches a las parrillas. Finalmente, en febrero de 1941, fue convocado a la Oficina Política, donde los alemanes le asignaron un empleo en el *Erkennungsdienst*, el Servicio de Identificación de Auschwitz. Lo que salvó a Brasse fue su competencia fotográfica, que había adquirido en los años de la adolescencia, y su capacidad de hablar fluidamente alemán. Es sobre las vicisitudes de Wilhelm en el Servicio de Identificación que se enfoca este libro.

En enero de 1945, al acercarse el Ejército Rojo, el campo de Auschwitz fue desmovilizado y también el *Erkennungsdienst* cesó sus funciones. Según sus estimas personales, en los cuatro años de trabajo ininterrumpido en el Servicio de Identificación Wilhelm Brasse tomó entre 40 y 50 mil retratos.

En los días en que Auschwitz fue abandonado por los alemanes, Brasse arriesgó su vida para salvar de la destrucción gran parte de las fotos que él mismo había tomado; así como de las imágenes que sus jefes habían tomado y él había revelado e imprimido. A él le debemos entonces la conservación de pruebas decisivas para el conocimiento y la memoria de los horrores nazis.

Sucesivamente fue llevado al campo de Ebensee, una sucursal de Mauthausen, Austria, y ahí fue liberado por los soldados del ejército estadounidense a principios de mayo de 1945.

Wilhelm, que en aquel entonces apenas tenía 27 años, regresó a Żywiec y se reunió con su familia, sus padres y sus cinco hermanos, quienes habían sobrevivido a la guerra. Al tener que reconstruirse una existencia, Brasse pensó en aprovechar su oficio de fotógrafo, pero cuando retomó la cámara fotográfica entendió que jamás lo lograría. Cada vez que miraba a través del objetivo

veía a los muertos de Auschwitz. Los fantasmas de las víctimas del nazismo estaban de pie al lado de muchachos y muchachas que se dejaban retratar en su estudio de Żywiec. Brasse comprendió que era imposible huir a un pasado tan tormentoso, dejó la cámara fotográfica y no la volvió a sujetar. Abrió una actividad comercial y tuvo una vida tranquila. Se casó y tuvo dos hijos que le dieron cinco nietos. Colaboró activamente con la creación del Museo de Auschwitz y pasó muchos años educando a los jóvenes, especialmente alemanes, en la memoria del Holocausto.

Wilhelm Brasse murió serenamente, en la misma Żywiec que lo vio nacer, el 23 de octubre de 2012.

En enero de 1945, el superior directo de Brasse en el *Erkennungsdienst* de Auschwitz, el ss Bernhard Walter, fue trasladado al campo de concentración de Mittelbau-Dora, en Turingia, donde los alemanes construían los misiles V2. Capturado después de la guerra y procesado, recibió una leve condena de tres años de cárcel.

Ernst Hofmann, ss y brazo derecho de Walter en el Servicio de Identificación, fue procesado después de la guerra y condenado a cadena perpetua.

Maximilian Grabner, el ss que dirigía la Oficina Política de Auschwitz, y superior directo de Walter, fue condenado a muerte después de la guerra y ejecutado.

El ss Hans Aumeier, quien intentó convencer a Brasse de enlistarse en la *Wehrmacht* en las fases finales de la guerra, hizo carrera en diversos campos de concentración. Después de la guerra fue condenado a muerte y ejecutado.

Karl Fritzsch, el ss que acogió a Brasse y sus compañeros en Auschwitz preanunciándoles una muerte a corto plazo, pereció en los

primeros meses de 1945 combatiendo contra los soviéticos en la línea del frente.

El doctor Friedrich Karl Hermann Entress, apasionado de los tatuajes, fue condenado a muerte después de la guerra y ejecutado.

El doctor Josef Mengele, responsable de los más notorios experimentos médicos sobre los prisioneros de Auschwitz, jamás fue capturado y llevado a la justicia. Después de la guerra huyó a América Latina, donde murió en 1979.

Eduard Wirths, ss siempre en busca de mujeres con ojos bicolores, se rindió ante los británicos a finales de la guerra y se suicidó.

El doctor Carl Clauberg, quien ordenó a Brasse fotografiar los experimentos ginecológicos, jamás fue arrestado y murió sin haber sido juzgado.

El doctor Maximilian Samuel, judío alemán prisionero en Auschwitz, obligado a ayudar a Clauberg para sobrevivir, murió en el campo antes de la liberación.

El doctor Johann Paul Kremer, para el cual Brasse fotografió el hígado de los judíos asesinados, fue condenado a muerte en 1947. Su sentencia fue luego conmutada por cadena perpetua y el médico salió de la cárcel en 1960.

Las fuentes

Las fuentes directas de este libro son *The Portraitist*, un documental televisivo polaco de 2005 que presenta una larga entrevista a Wilhelm Brasse, y *Wilhelm Brasse Photographer 3444 Auschwitz 1940-1945*, un libro que recoge el testimonio directo del fotógrafo

en cada uno de los episodios aquí narrados, publicado en 2012 por Sussex Academic Press.

Las fuentes generales sobre el Holocausto judío durante la Segunda Guerra Mundial y sobre el campo de concentración de Auschwitz son innumerables. Nos gustaría recomendar tres textos, por su exhaustividad e importancia.

El primero es *La destrucción de los judíos europeos*, ensayo histórico de Raul Hilberg, publicado en varias ocasiones en Italia por Einaudi.

El segundo es *Yo, comandante de Auschwitz*, memorial autobiográfico de Rudolf Höss, quien durante mucho tiempo dirigió el campo de concentración. Höss escribió su memorial antes de ser fusilado por los polacos, en 1947. Einaudi es su editor italiano.

El tercer texto es *La noche*, de Elie Wiesel, sobreviviente de Auschwitz, Buna y Buchenwald, su novela fue publicada en Italia por Giuntina.

ARCHIVO FOTOGRÁFICO

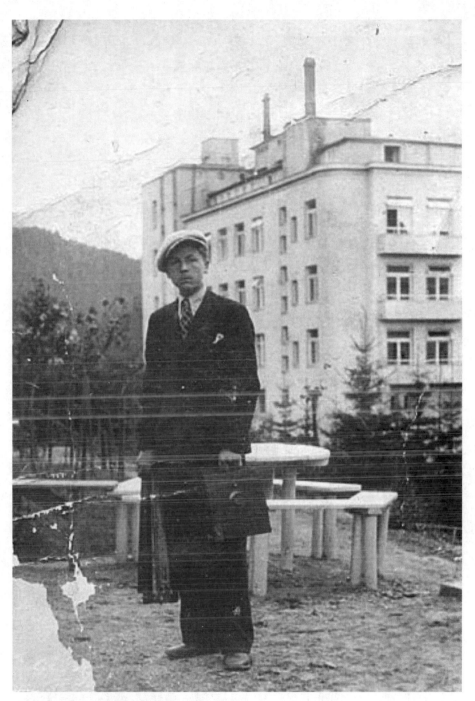

El joven fotógrafo **Wilhelm Brasse**.

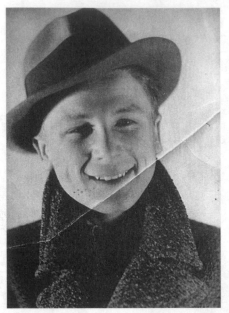

Brasse en un autorretrato de 1938 antes de ser capturado por los nazis.

Josef Mengele (1911-1979), fotografiado en Auschwitz durante su tiempo de servicio en el campo como médico. Quiso que una parte de sus experimentos en prisioneros fuera documentada por el Servicio de Identificaciones. [Museo de Auschwitz]

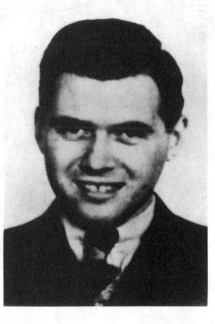

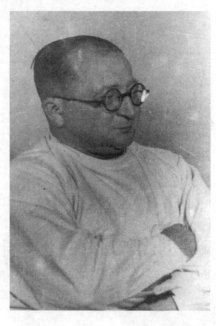

Carl Clauberg (1898-1957), miembro de las ss y médico. Sus experimentos ginecológicos, realizados en Auschwitz en víctimas indefensas, tenían como objetivo desarrollar nuevos métodos para la esterilización de poblaciones enteras en el menor tiempo posible. También se valió de Brasse para documentar sus torturas. [Museo de Auschwitz]

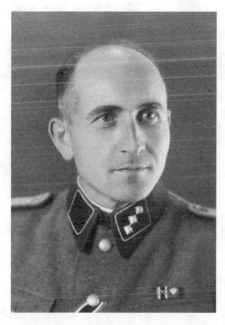

Maximilian Grabner (1905-1947) en un elegante retrato capturado por Wilhelm Brasse. Fue el jefe de la Oficina Política del campo, por lo tanto, uno de los hombres más poderosos en esta estructura. Era el superior directo de Bernhard Walter, quien estabaa cargo del Servicio de Identificaciones. [Museo de Auschwitz]

Rudolf Friemel (1907-1944), austriaco, fue encarcelado en Auschwitz debido
a sus convicciones políticas. Aquí lo vemos en la fotografía tomada por
Brasse el día de su matrimonio, dentro del campo, con Margarita Ferrer.
[Museo de Auschwitz]

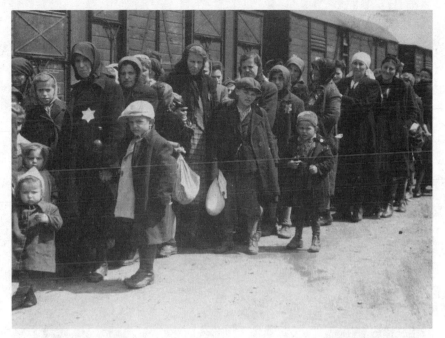

Mayo de 1944. Prisioneros judíos esperando recién bajados del tren en el que fueron deportados. Ésta es una de las fotografías en exteriores que los oficiales de las ss encargaban al Servicio de Identificación para revelar, y posteriormente ser insertadas en expedientes que servían para documentar la eficiencia del campo de exterminio.
[Museo Yad Vashem, Jerusalén]

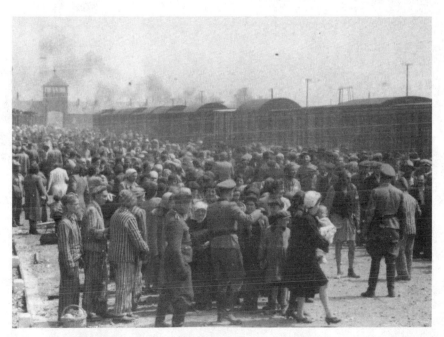

Mayo de 1944. La multitud de deportados durante la selección.
[Museo Yad Vashem, Jerusalén]

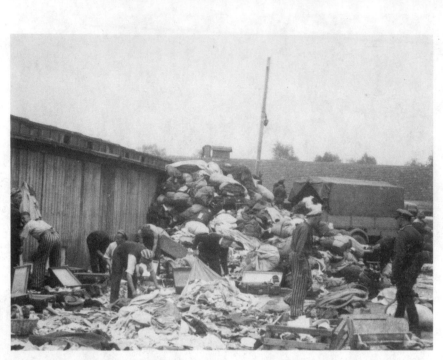

Mayo de 1944, Birkenau. Selección de efectos personales
requisados a los prisioneros recién llegados.
[Museo Yad Vashem, Jerusalén]

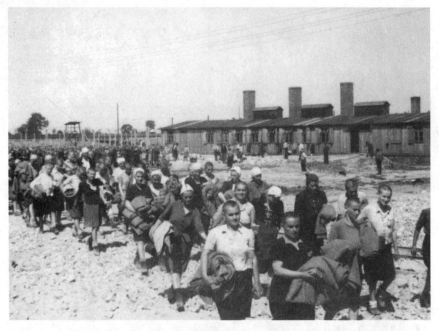

Mayo de 1944, Birkenau. Prisioneras dirigidas a sus bloques dentro del campo.
[Museo Yad Vashem, Jerusalén]

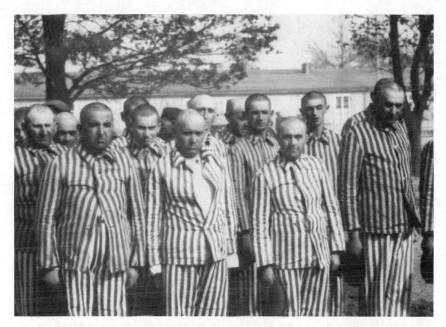

Mayo de 1944. Hombres declarados aptos para el trabajo
en el campo, y vestidos con uniformes a rayas.
[Museo Yad Vashem, Jerusalén]

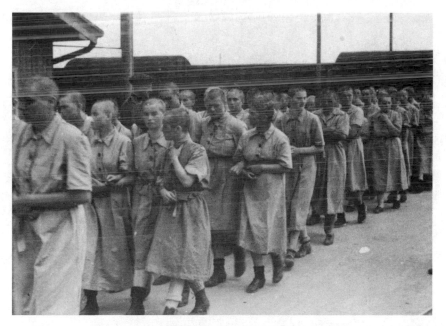

Mayo de 1944, Birkenau. Prisioneras marchando
dentro del campo con sus uniformes.
[Museo Yad Vashem, Jerusalén]

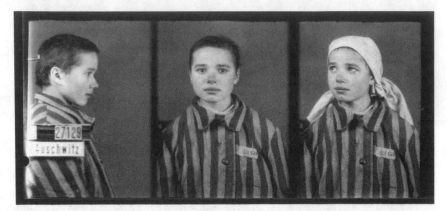

Krystyna Trzesniewska (1929-1943) fue internada en diciembre de 1942
junto con su padre. Se le asignó el número 27129 y
la designación «PPole» (prisionera política polaca).
[Museo de Auschwitz - fotografía de W. Brasse]

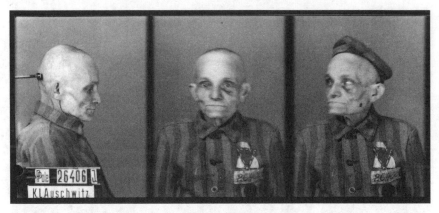

Aron Loewi (1879-1942) fue internado en marzo de 1942.
Se le asignó el número 26406 y la designación «PPole» con la adición
de la letra «J» (prisionero político judío polaco).
[Museo de Auschwitz - fotografía de W. Brasse]

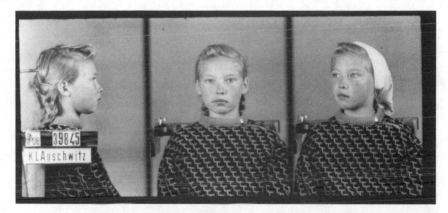

La joven polaca **Rozalia Kowalczyk**, prisionera en Auschwitz
con el número 39845 y la designación «PPole».
[Museo de Auschwitz - fotografía de W. Brasse]

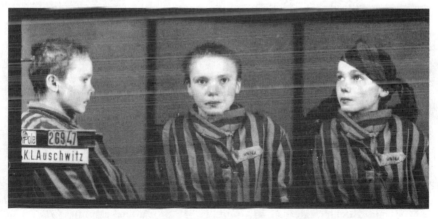

Czesława Kwoka (1928-1943) fue internada en diciembre de 1942.
Se le asignó el número 26947 y la designación «PPole» (prisionera política polaca).
[Museo de Auschwitz - fotografía de W. Brasse]

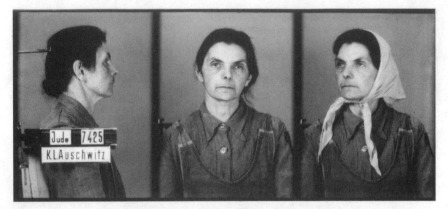

Una prisionera internada en mayo de 1942.
Se le asignó el número 7425 y la sigla «Jude» (judía).
[Museo de Auschwitz - fotografía de W. Brasse]

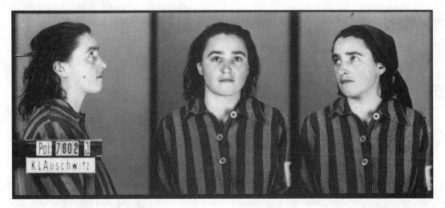

Stefania Stiebler. Internada en junio de 1942. Se le asignó el número 7602
y la sigla «Pol:J» (prisionera política yugoslava). Fue empleada en las oficinas
del campo y desempeñó un papel activo en el movimiento de resistencia.
[Museo de Auschwitz - fotografía de W. Brasse]

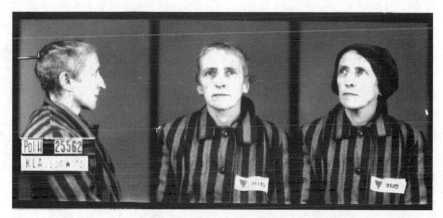

Una prisionera desde noviembre de 1942.
Se le asignó el número 25562 y la sigla «Pol:H» (prisionera política holandesa).
[Museo de Auschwitz - fotografía de W. Brasse]

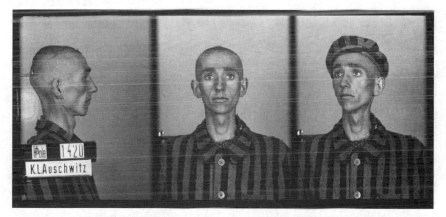

Józef Pysz, internado en julio de 1940.
Se le asignó el número 1420 y la designación «PPole».
[Museo de Auschwitz - fotografía de W. Brasse]

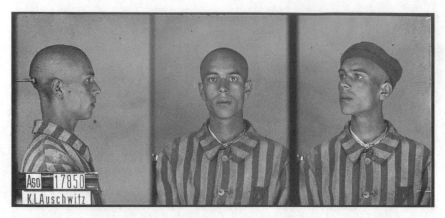

Gottlieb Wagner, prisionero con el número 17850 y la sigla «Aso» (asocial). [Museo de Auschwitz - fotografía de W. Brasse]

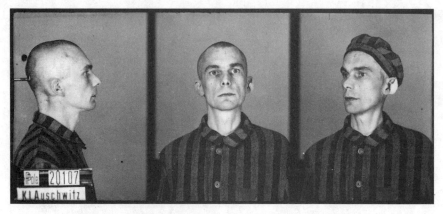

Stanislaw Watycha (1906-1941). Internado en agosto de 1941, con el número 20107 y la sigla «PPole» (prisionero polaco). Era un maestro. Fue asesinado el 11 de noviembre de 1941, día festivo de la independencia de Polonia, junto con otros 150 prisioneros fusilados en la primera de las ejecuciones en el Muro de la Muerte del Bloque 11. [Museo de Auschwitz - fotografía de W. Brasse]

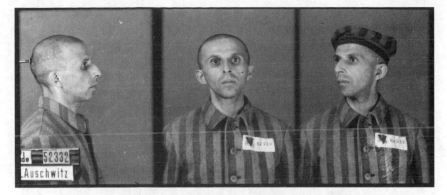

Leo Israel Vogelbaum (1904-1942). Internado en julio de 1942.
Se le asignó el número 52332 y la sigla «Jude» (judío).
[Museo de Auschwitz - fotografía de W. Brasse]

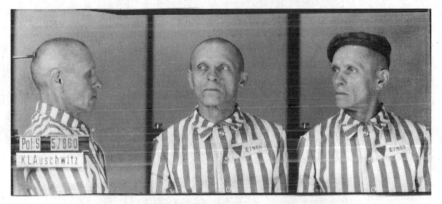

Franz Slokau. Internado en agosto de 1942.
Se le asignó el numero 57860 y la sigla «Pol:S» (prisionero político esloveno).
[Museo de Auschwitz - fotografía de W. Brasse]

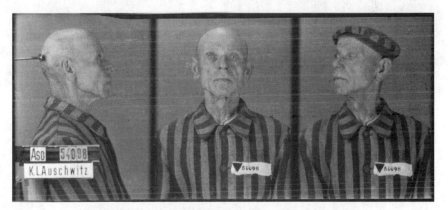

August Wittek (1874-1942). Internado en julio de 1942.
Se le asignó el número 54098 y la sigla «Aso» (asocial).
[Museo de Auschwitz - fotografía de W. Brasse]

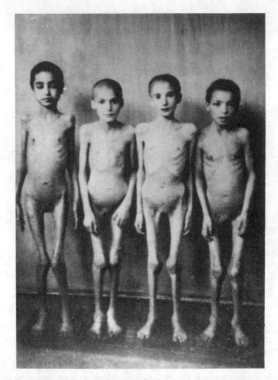

Las cuatro jóvenes judías fotografiadas por Brasse por encargo del
doctor Mengele. Esta fotografía, cuyas circunstancias fueron narradas
por el fotógrafo polaco, marcó el comienzo del terrible periodo
de explotación de sus habilidades por parte del criminal nazi.
[Museo de Auschwitz]

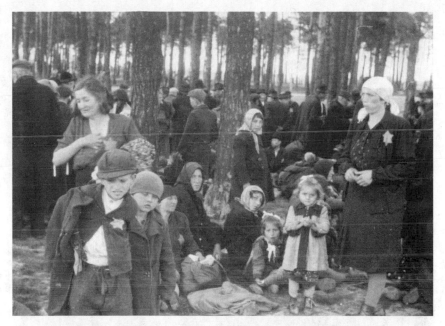

Mayo de 1944, Birkenau. Judíos esperando en un bosque cerca
de la cámara de gas número 4. Fueron fotografiados poco antes de su eliminación.
[Museo Yad Vashem, Jerusalén]

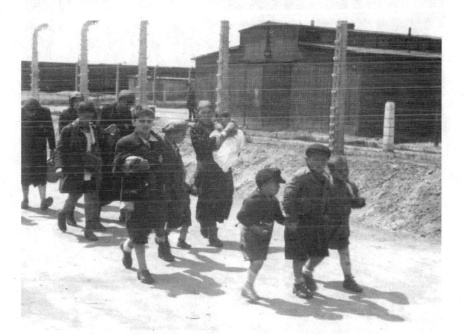

Mayo de 1944, Birkenau. Mujeres y niños, separados de los hombres,
se dirigen hacia la cámara de gas número 4.
[Museo Yad Vashem, Jerusalén]

Wilhelm Brasse fotografiado en 2009 en su casa en Zywiec, Polonia.
Muestra algunas de las fotografías que tomó y guardó, arriesgando su vida,
al final de su internamiento en el campo de Auschwitz.
[Getty Images]